# 府城‧戲影‧寫真

## 日治時期臺南市商業戲院

厲復平 著

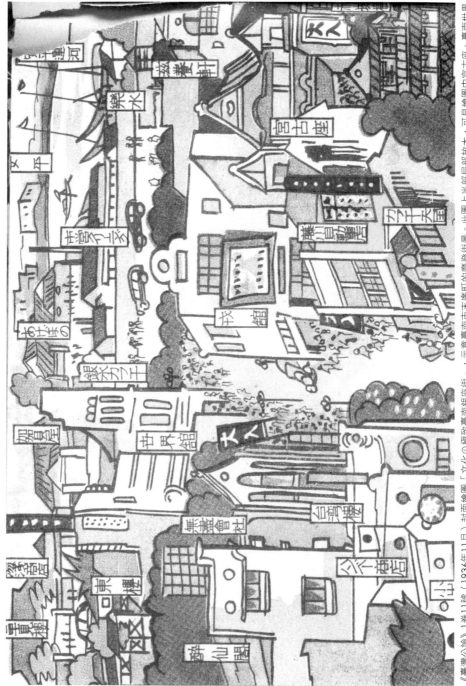

《臺灣公論》1卷11號（1936年11月）封面繪圖「文化の極致臺南銀座街」，示意臺南市末廣町的摩登街景。此圖上半部局部放大，可見繪圖中宮古座、臺南世界館、新戎館的樣貌。（擷取自國立臺灣圖書館臺灣日治時期期刊影像系統）

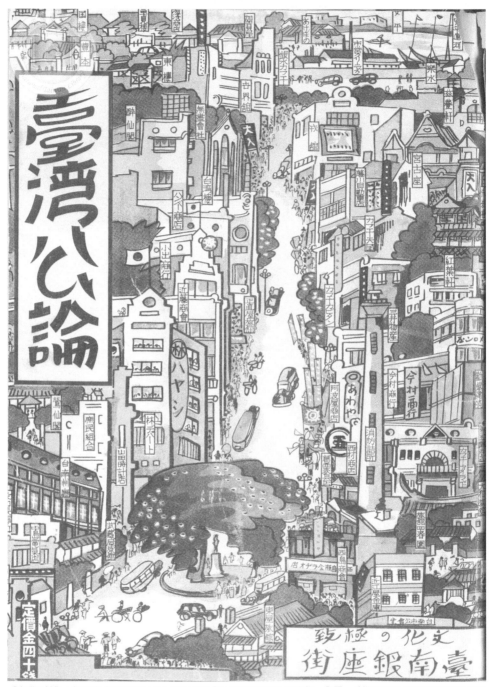

《臺灣公論》1卷11號（1936年11月）封面繪圖「文化の極致臺南銀座街」全圖。（擷取自國立臺灣圖書館日治時期期刊影像系統）

# 推薦序一／

## 如偵探工作般的日治時期研究趣味

李道明

國立臺北藝術大學電影創作學系教授兼系主任

　　敝人與厲復平教授結識於2016年10月敝人主辦的「第二屆臺灣與亞洲電影史國際研討會」。他在該研討會發表了簡版的〈日治時期臺南市商業戲院考辨（1895-1945）〉一文。嗣後，厲教授擬將完整版的《日治時期臺南市商業戲院》一文出書，囑咐我為他的書寫序，本人欣然應允，因為日治時期臺灣電影或戲劇的歷史研究本就冷門，願意從事此等領域研究的人需要掌聲鼓勵，更何況這是一本值得推薦的著作。

　　自1990年代初期敝人即開始投入日治時期臺灣電影史的考據研究工作，但由於是兼職進行，因此斷斷續續才能將研究成果陸續發表。此後20年間，逐漸有幾本相關著作在臺灣出版，但是仍留有相當多空間與題目等待有心人繼續開發研究。近10餘年來，出現許多國內的博碩士論文以日治時期臺灣電影或戲劇領域尋找題目進行研究。這一小小風潮的出現，除了拜臺灣廣設臺灣文史研究系所之賜培養了一批碩博士生為主因外，也要感謝日治時期臺灣報刊的數位化與資料庫建置工程的完成，讓有志研究者在研究上獲得許多便利，更易比對資料，有新發現。

　　由於日治時期離今日已達近一世紀之久，從事該時期的研究僅能依賴現存一級或次級資料的蒐集、比對、判讀或詮釋。現存史料是否蒐集完整、比對是否確實、判讀或詮釋是否正確，往往導致所撰述的著作的可信度是否被接受或被質疑、挑戰。當今就有某些作者的著作雖曾被後人廣為引用，但其大量錯誤也備受批評質疑。此種治史工作，好比警探辦案，必須大膽假設與小心求證，切不可急功近利，更忌諱無的放矢。厲復平教授的此本著作，在敝人看

來，就是一個小心求證後才做出結論的範例。對於一些不同來源針對同一件事有不同說法的情況，他會多方尋找證據來證明或推論，其細心與用心值得推崇與肯定。

在舉辦「第二屆臺灣與亞洲電影史國際研討會」時，我們碰到一個難得一見的巧合情況，即另有一位研究者的題目與厲教授幾乎完全相同。作為研討會的主辦單位，我們決定讓兩篇論文同時發表，讓評論者與觀眾自己來評論兩位研究者的觀點與研究成果。賴品蓉的這篇〈戲院與近代都市：日治時期臺南市的戲院及其空間脈絡分析〉文章係轉寫自作者的碩士論文《日治時期臺南市戲院的出現及其文化意義》。該篇論文與厲教授的本著作焦點略有不同，但在討論戲院的創立、演出與經營上仍多有交集。兩者在某些議題上也有一些不同的看法或不同結論。敝人覺得這種情況本就很自然，也是由於兩位研究者參考的資料來源不盡相同所致。敝人建議讀者若有興趣，可以找來賴品蓉女士的碩士論文，仔細與厲教授的此本著作比對，可對於日治時期臺南的戲院發展有更深入的認識理解。當然，由於一些史料的確尚未出土，無法解答疑問，尚待後繼者繼續努力。例如，「大黑座」究竟何時由何人創辦、何時停止？「大黑座」為何改名為「蛭子座」、後來是否又改回「大黑座」的本名？這即是本人比對兩本著作後，親自查詢現存資料庫，但仍無法回答的問題。

如果真心有興趣也有耐心，研究日治時期的歷史確實是一件有趣的事。它真像在做偵探工作，從諸多線索中理出事情的頭緒，進而從混沌中查出真相，很容易感受到一種成就感，是很難從其他地方得到滿足的。我相信厲教授在完成本著作後，一定也感受到這種難以形容的成就感。恭喜他，同時也祝福本書的讀者可在閱讀中找到發現的樂趣與獲得知識的喜悅。

# 推薦序二／
## 賞讀日治時期臺南市商業戲院：一趟知性的發現之旅

林朝成

臺南社區大學校長

國立成功大學中文系教授兼系主任

　　臺灣日治時期商業戲院呈現一時的流行文化、工商業生活樣態、休閒活動類型、建築的傳統形式和摩登風格以及街道紋理的脈絡，戲院的敘事適足以說明戲劇與電影的發展及其消長關係，從中窺探城市的生活文化史，所以邱坤良教授倡議以戲院為中心的研究，並補足戲劇社會文化的重要構面。

　　然日治時期的商業戲院研究大多以臺北市為中心，要研究臺南市商業戲院將面臨資料散落多方，搜集不易，研究成果累積不足和錯誤資料廣泛流傳的難題。學者要有嚴謹的歷史考證，分辨一般說法的真偽，條理成系統的脈絡，更輔以關鍵性的圖像資料，用流暢文筆表述，吸引讀者進入日治時期商業戲院的世界，那可說是難能可貴，悅讀有味了。本人閱讀厲復平新著，讀著讀著就進入到日治時期商業戲院的世界，賞讀其中。

　　厲博士以日治時期臺南市商業戲院為題，不畏艱難，做出了研究的優良成績。其中或因地利之便，亦有臺南戲劇與電影文化關愛之情吧！他爬梳日治時期重要的報紙、雜誌、書刊、攝影寫真帖、地圖集等文獻資料，佐證推敲，比對時賢說法，發掘合理的解釋和圖證，推出許多前人未知或有所疏漏之處，進而對日治時期臺南市商業戲院的樣貌給予完整的論說，給學界與地方文史人士提供一個堅實的論述基礎，方便後來者的應用、導覽解說與社會文化現象的研究。

　　厲博士針對日治時期大黑座、臺南座、南座、大舞臺、戎座、新泉座、宮古座和臺南世界館等八個戲院一一探究，分別從概說、設立、經營、節目類

型和結束等五個層面廣論各戲院的發展歷程,並旁涉當時的戲院生態和經營困境,由此紮實的個案研究和敘述,屬博士所分析歸納的結論,前後呼應,理據充分,清晰可讀,足以說明日治時期臺南市戲院的現象,深具學術價值。屬博士總結出本書的主要貢獻,便很有說服力:

一、本書闡明日治時期臺南市戲院整體發展。依時序發展概分為萌芽、奠基、穩定三個時期,各階段的解說、論斷明確發前人所未發。

二、本書闡明日治時期臺南市戲院的分佈區域、建築樣式及其表徵。這個研究成果足以成為城市史研究的參照,更生動地印證臺南銀座街現代的活力。

三、說明日治時期臺南市戲院及觀眾的日臺分流與交流,對日人與臺人經營戲院的型態和觀眾的深入分析,可反映當時臺日戲院的分流,亦可見其空間區位的特徵和共同面臨的電影事業處境,由此一個視角,更能透視當時文化生活的型態。

綜觀本書,由此三點即足以表明本書建構的系統論說和具體貢獻,未來的臺南日治時期戲院的理解,本書應是必讀之書。何況書中流暢的文筆、罕見的圖錄、寫真、清晰的圖表,更是吸引人,讀來皆是趣味,如同走了一趟地方文化之旅。

# 謝辭

本書為科技部專題研究計畫「台南特定場域表演的形構（1987-2014）」（104-2410-H-024-023）之延伸研究成果，為臺南市現代戲劇表演與演出場地之間的關係此一研究主題，向日治時期的追溯。

感謝國立臺北藝術大學電影創作學系主任李道明教授、臺南社區大學校長暨國立成功大學中文系主任林朝成教授為本書作序，並特別感謝李道明教授對於本書給與寶貴修改意見。

本人2016年10月1日於國立臺北藝術大學電影創作學系舉辦之「臺灣與亞洲電影史國際研討會：比較殖民時期的韓國與臺灣電影」中，將本書初稿發表為〈日治時期臺南市商業戲院考辨（1895-1945）〉一文，研討會評論人石婉舜教授與同場發表人賴品蓉碩士回饋許多寶貴意見，皆令本書的完成受惠良多，特此致謝。

本研究承蒙漢珍數位圖書公司與大鐸資訊公司提供《臺灣日日新報》電子資料庫試用，於此一併致謝。本書運用許多珍貴照片作為佐證說明，感謝蔣渭水文化基金會蔣朝根先生、國家圖書館、國立臺南大學數位學習科技學系「文化協會在台南」數位典藏詮釋計畫、漢珍數位圖書公司協助處理授權使用事宜，以及財團法人台南市文化基金會、臺南市立圖書館與國立臺灣大學圖書館協助珍貴照片數位檔案之取得，另外感謝劉克全先生與黃隆正先生提供個人收藏之珍貴地圖與照片。同時感謝施俊鈞先生、吳義垣先生、吳俊漢先生、吳塏田先生協助相關訪談之進行。葉瓊霞老師與楊美英老師協助聯繫地方人士與諮詢地方文史。本研究日文資料感謝八木榛名（Yagi Haruna）小姐協助翻譯，感謝秀威資訊科技公司協助出版事宜，其中特別感謝徐佑驊小姐協助編輯事宜。

本書得以完成，得力於我工作場域國立臺南大學戲劇創作與應用學系的同仁們多年來直接與間接的關照與協助，感謝林玟君教授、王婉容教授、林雯

玲教授與林偉瑜教授多方的建言與協助,陳晞如教授協詢出版事宜,許瑞芳教授、張麗玉教授、陳韻文教授與蔡依仁教授都曾協力分攤系上事務,讓我能在繁忙的工作之餘,還能擠出更多時間與心力完成本書,系辦公室呂季樺小姐平日所提供的行政支援以及對本書照片授權事宜的協助,在此一併致謝。

回首從前,最早藉由玉米田劇團邱娟娟團長的引介得以進入戲劇的世界,更受到鍾明德教授的啟迪得以擴展視野,以及多位師友的教誨與砥礪,都是引領我進入戲劇研究領域的貴人。最後要特別感謝我家人的支持,沒有愛妻林偉瑜殷切的鼓勵與協助,肯定就沒有這本書的問世了,沒有我祖父厲景周、祖母厲辛秉貞、父親厲寶琦與母親厲張素梅一路的提攜與辛苦付出,我不會成為今天的我。飲水思源,心懷感念。

# 目　次

# 導論

# 探尋日治時期
# 臺南市商業戲院

臺灣商業戲院的出現主要在日治時期（1895-1945），對於日治時期商業戲院的討論多以臺北市的商業戲院為中心，然而對於臺南市商業戲院的瞭解，不見其全貌，而有許多零散的、甚至錯誤的訊息廣泛地被引用流傳，造成以偏概全或以訛傳訛的遺憾。本研究藉由耙梳日治時期重要的報紙、雜誌、專書、攝影寫真帖等相關資料，並對照戲劇及電影在當時的發展脈絡來相互佐證推敲，指正當前部分相關訊息的謬誤、發掘前人未知之處，並期望能對日治時期臺南市商業戲院的概況有一個較全面性的瞭解。

首先界定本書的研究對象為日治時期臺南市的商業戲院（以下視情形簡稱為戲院），包含日人及臺灣人所經營之常態性提供演出節目的戲院，主要作為經常性的商業活動場所，而非依附於特殊節慶之下的臨時性場所。因此，討論對象不包括為節慶場合而搭建的演出場所（如廟前廣場）或借用其他公共空間的臨時性演出（如在臺南公會堂的演出）。此一時期的戲院節目絕大多數為戲劇與電影。研究的時間範疇是日治時期1895年到1945年，空間範疇為日治時期1920年以後劃分行政區域的臺南州下轄之臺南市，[1]為清代府城圍牆以內的區域，而本文所討論的臺南市戲院皆位於現今臺南市中西區，以下述及戲院的現今地址皆不再重複區名而僅列出路名及門牌號碼。

回顧臺灣在日治時期以前，尚未出現商業戲院。臺灣在荷西時期（1624-1662）、明鄭（1662-1684）、清領時期（1684-1895），大量漢人移民至臺灣，原住民成為弱勢少數，漢民族的社會風俗成為主流，漢人的戲劇活動也成為當時臺灣的主要戲劇活動。[2]（邱坤良2013：12-47；徐亞湘2000：9-12）漢人帶來原鄉習俗，表演的場合多數為廟會節慶，少數為達官巨賈私人娛樂，前者的表演場所自然是廟埕廣場，後者則在私人宅邸之內（邱坤良1992：70-72；張啟豐2004；林鶴宜2015：18-24），並未出現茶樓形式的戲園。而臺南作為臺灣第一個漢人移民聚居的城市，廟宇數量眾多，在清領時是臺灣府城、

---

[1] 日人1895年領臺後設臺南縣，1901年改設臺南廳，1920年改設臺南州，下轄臺南市之範圍約為清代府城圍牆以內的區域，此即本文所討論的空間範圍，約相當於今日臺南市的中西區及其鄰近的區域。日治時期臺南地區行政區域劃分沿革可參考《臺南市志卷首》。（臺南市政府1978：167-183）

[2] 漢人大量移民來臺灣之前，臺灣社會的主要居民是臺灣的原住民，原住民的祭儀中雖包含著戲劇性的元素，但是與本文所論及的戲劇活動本質不同。

清領前期更是全臺對外最大貿易港，官商雲集，無論是在廟埕、堂會或私人宅邸的演戲，都有不少史料記載，但是固定戲臺仍屬少數。（張啟豐2004：255-265；林永昌2006：7-41）這個時期仍然是農業社會為主，戲曲（戲劇）活動的進行仍是在特定時節或時機才會進行，而中國沿岸城市建造茶園戲園的商業劇場之風，並未傳入臺灣社會，要等到1895年日人領臺後，臺灣才出現不依附節慶而常態性設置的商業戲院。（石婉舜2015：241）

日治時期除了臺灣社會原本的廟會節慶或私人宅邸的戲曲演出持續進行之外，由於大量日人移民來臺，帶來工商業的生活與休閒模式，現代化都市生活型態開始出現，其與農村生活型態不同，並不受限於農耕工作與農閒時期的年度作息循環，不依時節的經常性休閒娛樂活動在都市中興起，商業戲院開始出現，例如早在日人領臺之初，1895年的臺北即出現寄席這種表演日本說唱藝術的大眾演藝場所，而到了1897年就有臺北座與十字座兩家規模較大的劇場出現（石婉舜2012：44-45），這些出現在臺北的商業戲院，已有許多研究者論及，然而目前對於在臺南市出現的戲院，則所知相對有限。

以下先回顧相關的既有研究與文獻資料。呂訴上的《臺灣電影戲劇史》（1961）是最早系統性介紹日治時期臺灣各種演劇與電影的著作，雖然呂訴上的著作有不少錯誤之處。但是仍可供本研究參考對照當時戲院的節目類型。邱坤良倡議以戲院為中心的研究，並以臺北永樂座為案例討論戲劇與電影的發展及其互動關係（邱坤良2008：21-89），徐亞湘更進一步廣泛蒐集整理日治時期報刊的相關資料，聚焦討論日治時期臺北的商業劇場概況，對於當時臺北的淡水戲館（新舞臺）、艋舺戲園及永樂座三座戲院有詳盡的剖析。（徐亞湘2006：85-149）李道明與張昌彥編的《記錄台灣：台灣紀錄片研究書目與文獻選集（上）》（2000）內有許多關於日治時期的電影、電影院、電影管制的相關文獻，以及一手日文資料的翻譯。然而上述這些研究資料主要針對全臺普遍的情形，若有針對特定區域情形的研究，也都主要聚焦於臺北。葉龍彥在其《新竹市戲院誌》（1996）、《台北西門町電影史》（1997）、《日治時期台灣電影史》（1998）、《台灣老戲院》（2004）等系列的臺灣電影研究著作中，闡明不同時期電影發展與全臺戲院概貌，並專論探討臺北西門町及新

竹之戲院，但未專論探討臺南市戲院，且葉龍彥的研究焦點在電影，對於電影發展之前以戲劇演出為主的戲院則甚少論及。針對日治時期臺南市戲院的研究，賴品蓉於2016年8月完成的碩士論文《日治時期台南市戲院的出現及其文化意義》，與本研究在彼此不互知的情形下，不約而同各自完成對日治時期臺南市戲院的研究，並於2016年10月1日於國立臺北藝術大學電影創作學系舉辦的「第二屆臺灣與亞洲電影史國際研討會」中與研究者同場發表全文審查之論文。賴品蓉由臺南市都市空間演變的角度來看臺南市戲院出現的意涵，並且也從文學作品中切入當時文人對戲院的經驗與感受，這些觀點都與本研究不盡相同，然而賴品蓉的研究對象與本研究的對象高度重疊，可印證本研究考證推論之研究成果，並互為參照。

　　葉龍彥的《日治時期台灣電影史》以及三澤真美惠《殖民地下的「銀幕」：台灣總督府電影政策之研究（1895-1942）》（2001）論及日治時期臺灣的電影政策、技術、發行、放映等相關的背景訊息。石婉舜的博士論文《搬演「臺灣」：日治時期臺灣的劇場、現代化與主體型構》（2010）針對日治時期臺灣的戲劇狀況有跨越不同戲劇表演類型的深入探討，並於〈高松豐次郎與臺灣現代劇場的揭幕〉一文中論及首次出現全臺串連經營的商業戲院模式（2012），以及在〈尋歡作樂者的淚滴——戲院、歌仔戲與殖民地的觀眾〉（2015）一文中論及臺灣戲院普及的狀況。林永昌根據其同名博士論文（2005）出版《台南市歌仔戲的發展與變遷》（2006）一書，該書耙梳整理戰後臺南市戲院的狀況，也部份觸及日治時期的臺南市戲院情形。楊貞霞曾以專文〈喧囂的片段—台南老戲院（之一）〉（2008a）、〈如戲的人生—台南老戲院（之二）〉（2008b）介紹臺南老戲院，但是其立論多依據訪談，有許多待斟酌之處。以上提供本研究判讀日治時期臺南市戲院經營模式、節目類型及戲院生態上的參考依據。

　　另外在關於臺南文史與影像資料上，周菊香的《府城今昔》（2003）蒐集了許多日治時期臺南市的老照片，其中娛樂設施臺南市的電影院一節更依據1937年發行的《臺南州觀光案內》的介紹（安倍安吉1937：43），而提及臺南市有四座電影院：世界館、宮古座、戎館、大舞臺（周菊香2003：184-

186），而此一說更成為目前坊間流行的「日治時期臺南市四大戲院」之說。因為缺乏其他對臺南市戲院的進一步研究，日治時期先後出現的八家戲院的全貌難以得見，遂使一般讀者過度解讀此「四大戲院」之說而以偏概全。而周菊香的介紹文字也有些許錯誤之處，隨著許多文章的不斷引用，不正確的訊息在各種相關文字中大量充斥並持續被引用，此外，文化部線上「國家文化資料庫」中對臺南劇場戎座的開幕年代說明錯誤、國家圖書館發行的《日治時期的臺南》中對於南座的介紹（何培齊2007：232），也有些許謬誤之處，都以訛傳訛而一再被引用。[3]

　　綜觀以上現行的研究，有些基於戲劇研究與電影研究專業領域的劃分，而未能整合對戲院完整面貌的呈現，另一方面，過往許多文史研究，還未能受惠於近十幾年來建制的報刊電子資料庫系統，因此對臺南戲院的介紹難免過於簡略而仍有疏漏，徒然讓不完整甚至不正確的資訊流傳，而同時臺南市的戲院狀況一直缺乏專論作一完整的探討，造成現行關於日治時期臺南市戲院的理解有謬誤或以偏概全，這些正是本研究力圖補足之處。

　　在研究方法與材料上，日治時期戲院的相關資料繁多零碎，散見於報刊報導與相關的散論文章，本研究的資料來源主要為耙梳日治時期重要的報刊資料如《臺灣日日新報》、《漢文臺灣日日新報》、《臺南新報》、《臺灣日報》等報刊資料。[4]相關報刊資料繁多駁雜，搜尋整理皆相當費時費力，幸得許多研究者的初步蒐集與整理，如徐亞湘主編的《日治時期台灣報刊戲曲資料檢索光碟》、李道明建立的「臺灣電影史研究史料資料庫」，[5]然上述資料庫仍有

---

[3]　這些關於日治時期臺南市戲院的資訊錯誤之處會在後文釐清。

[4]　1937年4月《臺南新報》更名為《臺灣日報》。現存《臺南新報》與《臺灣日報》並不齊全，限制對特定年份戲院發展關鍵資訊的判讀。《臺南新報》現存報刊的年月份臚列如下：大正十年[1921]（5-6, 9-12）-大正十五年[1926]、昭和二年[1927]（1-4）、昭和五年[1930]（1-2, 5-6, 9-10）、昭和七年[1932]（1-6）、昭和八年[1933]（1-4, 9-12）、昭和九年[1934]（1-7, 11-12）、昭和十年[1935]（2, 5, 7-9）、昭和十一年[1936]（1-2, 4, 8, 10）、昭和十二年[1937]（1）。《臺灣日報》現存報刊的年月份臚列如下：昭和十二年[1937]（4, 6, 8, 11）、昭和十三年[1938]（2-3, 5-9, 11）、昭和十四年[1939]（1-5, 7, 10, 12）、昭和十五年[1940]（2, 5-12）、昭和十六年[1941]（1-8, 10-12）、昭和十七年[1942]（1-8, 12）、昭和十八年[1943]（2-4, 7-10）、昭和十九年[1944]（1-2）。

[5]　李道明建立的「臺灣電影史研究史料資料庫」至2015年7月底完成第一年計劃的資料蒐集與上線，建置《臺灣日日新報》1897年至1924年共892則資料、《臺南新報》1921年5月至1924年12月共1172則資料，截至本書書寫期間，1924年以後的資料仍未完成上線，其所蒐集之報刊資料皆以電影相關

年代不全、或侷限於戲曲資料或電影資料等限制的缺憾。另外漢珍版《漢文臺灣日日新報》電子資料庫具有全文檢索功能，但是漢珍版及大鐸版《臺灣日日新報》電子資料庫僅能檢索標題關鍵字，而未具全文檢索功能，以上這些電子資料檢索功能對本研究助益甚多，然而仍有缺漏，需由研究者自行翻閱報刊資料補足，特別是《臺南新報》與《臺灣日報》仍未轉為具有搜尋功能之電子資料，需要完全以人工方式搜尋。除了報刊資料外，本研究也藉由日治時期的雜誌、刊物、專論、攝影寫真帖等相關資料佐證，另外也以戲院的節目內容對照戲劇及電影在當時的發展脈絡來相互推敲。[6]在本研究的呈現上，盡量運用寫真或報刊雜誌圖像資料來輔助說明，並另行彙集私人收藏的珍貴地圖及照片。所附之圖像資料皆註明出處與授權者，若未特別說明授權者，則為研究者自行翻拍之圖像資料。

綜觀臺灣的商業戲院發展，日人1895年領臺後，即在大的城市區域出現寄席這種簡單的表演娛樂場所，後來才開始出現專設的劇場建築（葉龍彥1998：41-42；石婉舜2012：44-45），及專放電影的電影館。臺南市曾是臺北市以外戲院最多的城市（葉龍彥1998：32），依據本研究的梳理，日治時期臺南市曾出現八家戲院：大黑座（1905?-1907?）、臺南座（1903?-1915）、南座（1908-1928）、大舞臺（國風劇場）（1911-1945）、戎座（戎館）（1912-1945）、新泉座（1915-1924）、宮古座（1928-1945）、世界館（1931-1945），其中大黑座是寄席、世界館是專營的電影館，其他皆是劇場轉型而來的混合戲院，既上演戲劇又播映電影。以下針對這八家戲院分別進行考辨，將依照戲院設立時間先後順序介紹，考據每個戲院起迄年代、在臺南市的所在位置、戲院建築外部與內部構造樣式、戲院的所有者、經營者與經營方式、戲院節目的大致類型與轉變等，並兼論不同階段臺南市戲院間的彼此競爭與合作關係。其中關於宮古座的章節內容及部分戎座的章節內容，曾以〈日治時期臺南

為主。

[6] 本研究承蒙漢珍與大鐸公司提供電子資料庫試用，特此一併致謝。此外，本人2016年10月1日於國立臺北藝術大學電影創作學系舉辦之「臺灣與亞洲電影史國際研討會：比較殖民時期的韓國與臺灣電影」中發表〈日治時期臺南市商業戲院考辨（1895-1945）〉一文，研討會評論人石婉舜教授與同場發表人賴品蓉回饋許多寶貴意見，皆令本研究受惠良多，特此致謝。

市宮古座戲院考辨〉為題，另文刊登於《戲劇學刊》第25期（厲復平2017）。本書最後一章總結日治時期臺南市商業戲院的整體戲院生態，提出其發展上的萌芽期（1895-1907）、奠基期（1908-1927）、穩定期（1928-1945）三個歷史分期，並歸納戲院位置主要分佈於臺南市區中的三個區域，而不同區域的戲院建築外部與內部構造樣式不同，表徵不同的意涵，另外也對戲院與觀眾日臺分流與交流的情形作一觀察。

# Chapter 1

# 1905?-1907?

# 大黑座

圖版1-1 ▌〈市區改正臺南市街全圖〉（1907）局部放大，擷圖中央的道路即為大黑座所在的大井頭街。（中央研究院人社中心GIS專題中心（2016）. [online] 臺灣百年歷史地圖. Available at: http://gissrv4.sinica.edu.tw/gis/twhgis/ [2016/11/15]）

　　日治時期臺南市最早的商業戲院很有可能就是大黑座。在1905年9月5日的《臺灣日日新報》報導中，提及在「臺南大井頭街的大黑座寄席」更換席主，重新裝修而改座名為蛭子座，開場時有藝妓表演，來了五百名左右的觀眾。（《臺灣日日新報》1905-09-05第5版第2204號）[1]大井頭街相當於今日永福路二段及新美街之間的民權路二段（町名改正後的本町四丁目），自清代以來就是府城主要大街，人口聚集。上述報導中指明大黑座為「寄席」，然而同篇報導也提及當時「臺南唯一劇場臺南座」滿座時可容三四百人，推測大黑座雖然可容更多觀眾，但是劇場舞臺的相關設施簡略或缺乏，所以不被稱為劇場，而

---

[1] 本書引用報紙資料頻繁，為方便閱讀，並精簡文句，書中對引用報紙資料出處的標註，皆省略標點符號。

被認定是寄席。寄席是日人初至臺灣時很普遍的表演場所，空間要求門檻較低，通常就設置在現成的木造日式房舍內，上演型制簡單的說唱表演，並未運用到特殊的舞臺裝置，因此一般都比專設劇場建築出現得早，這也可由臺北市的情形佐證。（葉龍彥1998：41-42；石婉舜2012：44-45）因此合理推論大黑座寄席的設立年代理當早於劇場臺南座，儘管關於大黑座的報導出現的年代晚於對臺南座的報導。

另一則介紹臺南市1907年新年期間演出活動的報導，提及臺南座演竹三郎、三勝、源之助等日本舊劇，大黑座演出人形淨瑠璃，水仙宮廟則有水藝手品（魔術）等，當時在臺南座、大黑座及水仙宮廟三個場所同時都有演出，實為臺南市前所未見。（《臺灣日日新報》1907-01-15第5版第2609號）這一則報導在上述1905年的報導之後，但是其中又提及大黑座之名，可見不知何故蛭子座之名未改成，或者是又改回大黑座。這則報導也提及當時的戲院就只有大黑座與臺南座兩處。由上述1905年及1907年的兩則報導來看，大黑座節目類型以日本戲劇為主，不確定是否放映活動寫真，對於大黑座的所有人或經營者一概不知，由於缺乏更進一步的資料，對於大黑座寄席的瞭解十分有限。對比於臺南座及其他劇場的相關報導持續出現在當時的報紙上，關於大黑座寄席的報導就只有上述兩則，說明大黑座可能很早就被臺南座及其他劇場所取代，但是確切的停業年代不得而知。

# Chapter 2

# 1903?-1915

臺南座

臺南座是臺南市第一座正式的劇場，在1903年以前就已經設立，約在1915年左右停止營業，臺南座如何結束並不清楚，後來的新泉座有可能就是臺南座轉手整修後更名重新開張。臺南座戲院格局為木造日式戲院，約可容近六百位觀眾，位於開仙宮街，町名改正後為錦町三丁目，約在今日民生路一段。臺南座主為日人近藤金次郎，臺南座的節目類型以日人歌舞演劇為主，後來也兼放活動寫真，[1]偶爾出租給中國戲班的演出。以下詳述臺南座資料耙梳與考辨。

## ❖臺南座的設立

　　葉龍彥指出臺南座在1906年完工（葉龍彥1998：32；2004：156），但並未說明資料來源為何，[2]然而在1903年12月4日的《臺灣日日新報》就報導了壯士俳優角藤定憲一座至臺南座演出的訊息（《臺灣日日新報》1903-12-04第5版第1678號），隔日對全臺各戲院演出的報導中又再度提及臺南座（《臺灣日日新報》1903-12-05第5版第1679號）。可見臺南座最遲在1903年就已經出現，甚至還有可能更早，臺南座於1906年完工之說顯然有誤。

　　1905年2月即有報導指出在2月11日及12日在臺南座有素人演出的「恤兵演藝會」。（《漢文臺灣日日新報》1905-02-05第6版第2027號）另外1905年9月5日報導提及「臺南唯一劇場臺南座」，茅草屋頂經常受暴風雨毀壞，內有楊榻米席，滿座時可容三四百人。（《臺灣日日新報》1905-09-05第5版第2204號）1905年10月25日更有報導提及當時臺南座每週日演出觀眾甚多：「臺南座劇場。每日曜日。觀者如織。不亞臺北座。入夜魚更三躍。當閉場時。一過其地。輒至擠擁不開亦云盛況矣。想其中必有色藝雙絕之名優。獨出冠時。當行出色也……」。（《漢文臺灣日日新報》1905-10-25第3版第2246號）1907年新年期間也有報導指出臺南座演出日本舊劇，每夜有五百到六百名觀眾（《臺灣日日新報》1907-01-15第5版第2609號），不知此時臺南座是否經過改裝，

---

[1]　日本在明治及大正時期慣稱當時的電影為活動寫真（motion picture直譯語），在大正後期進入1920年代，慣稱當時的電影為映畫。

[2]　楊貞霞（2008b：2）撰專文介紹臺南老戲院，徐亞湘（2000：12）論述日治時期的戲曲演出時，皆從葉龍彥之說，指臺南座設立於1906年。

所以比1905年的報導所言可以容納更多的觀眾。

　　關於臺南座的地點，報紙報導提到「臺南開仙宮街，有一臺南座之戲園，規模狹小，場內座位，只可容五六百人」（《漢文臺灣日日新報》1908-05-26第4版第3019號），參照1915年發行的〈臺南市全圖〉（黑田菊之助1915）與今日之臺南市街道可知，開仙宮街在今之民生路一段上，1920年後改地名為錦町三丁目（陳聰信2005：276），是當時日人在臺南市區內逐漸群聚形成的新興商業區，與清代漢人移民社會形成的位於現今民權路一帶的商業區域不同。臺南文人許丙丁於1956年著文論及臺南市戲劇過往，曾提及臺南座位於內新街（許丙丁1956：31-32），參照1915年發行的〈臺南市全圖〉（黑田菊之助1915）及多種臺南市歷史地圖，內新街為開仙宮街向西延伸的段落，故臺南座的地址又有內新街一說，並不相忤。臺南座位置在〈臺南及安平市街圖〉（1907）及〈市區改正臺南市街全圖〉（1907）兩張地圖中都有標示，可參考圖版2-1與圖版2-2。

圖版2-1▌〈臺南及安平市街圖〉（1907）局部放大，圖中標示「台南座」的位置。（中央研究院人社中心GIS專題中心（2016）. [online] 臺灣百年歷史地圖. Available at: http://gissrv4.sinica.edu.tw/gis/twhgis/ [2016/11/15]）

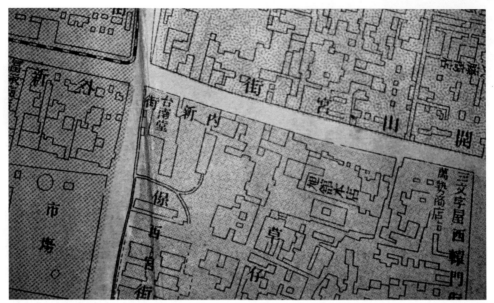

　　對於臺南座戲院可容的觀眾數，上述引文提及臺南座可容五六百人左右，另一則報紙報導1906年1月高松豐次郎在臺南座放映活動寫真，每晚觀眾不下五百人。（《臺灣日日新報》1906-01-24第5版第2317號）另外在1910年8月下旬歌仙茶園聘老德勝班在臺南座演出，因人數過多，「實不能受如數觀客。故臨場警官。為查檢客席。規定收容五百八十名。不准其貪多務得。」（《漢文臺灣日日新報》1910-08-21第6版第3697號）顯示臺南座可容近六百人左右。臺南座是日人在臺南市建立的戲院，而此一時期日人所建的戲院仍是木造房舍，以上演日本歌舞伎、寄席、義太夫等表演為主，觀眾席為榻榻米而不設座椅。一般正式的日式歌舞伎劇場都在右舞臺設有向觀眾席延伸出去的花道作為表演區，以及旋轉舞臺，這也是歌舞伎劇場舞臺不同於其他劇場舞臺的兩大特色。[3]只是不知在日治初期的殖民地臺南市，是否劇場裝置設備會如此完備或

---

[3] 關於日本歌舞伎舞臺特有的花道與旋轉舞臺，可參考郡司正勝《歌舞伎入門》（2004：239-244）與

有從簡權宜之處，因此無法確定臺南座是否確有花道或旋轉舞臺。臺南座除了提供日本人演出之外，也有臺灣人租用，聘中國大陸戲班來臺南演出，然而臺灣人並不習慣跪坐，會於戲院中加放座椅應付。如1910年9月報紙報導廈門天仙女班在臺南座開演的訊息：「園中內外修繕。比前較為周至。其坐位皆置洋式藤椅。園內亦添設電扇。使觀者無酷熱之虞云。」（《漢文臺灣日日新報》1910-09-06第4版第3710號）另一則1910年8月的報導臺南座「電火故障」致使人錢財被竊的報導，顯示當時臺南座已用電燈照明。[4]

## ❖ 臺南座的經營

關於臺南座的所有者與經營者，在1910年5月曾有報導提及臺南座主人為近籐氏（《漢文臺灣日日新報》1910-05-22第6版第3620號），另外在1911年7月有報導提及臺南座主近藤金次郎之名[5]（《臺灣日日新報》1911-07-18第7版第4005號），但無法確定近藤金次郎是否從一開始即是創設經營臺南座的座主，也不確定是否後來一路經營到臺南座結束營業。臺南座原本是臺南市唯一的劇場，但是1908年高松豐次郎在臺南興建的新劇場南座開張，自此之後，臺南座之地位大不如前，兩家戲院都是以訴求在臺南的日人觀眾為主，排擠效果顯著，然而南座較臺南座新穎寬敞，容納人數更多，無論是日人演出或臺灣人租用場地聘戲，自然都以南座為首選，臺南座的經營相形見拙。待1911年臺南本地人興建大舞臺落成，專為聘來的中國戲班演出而設，則中國戲班在臺南市演出向臺南座租用劇場的機率更低。1912年3月報紙報導指出臺南座、南座及大舞臺皆開演，但是三者獲利極少。（《臺灣日日新報》1912-03-01第5版第4222號）由此可知當時戲院經營並不順遂，這應當是當時臺南市的戲院觀眾總數並不夠多，且日人與臺灣人對節目的喜好互異，語言也造成隔閡，觀眾群分

---

河竹登志夫《戲劇舞臺上的日本美學觀》（1999：50-62）二書中的介紹。

[4] 「失金彙報臺南座。自開演菊部以來。日夜觀客滿座。地無立錐。鼠輩每乘機行竊。……而上橫街高再得。去十六夜。因電火故障。明滅無定。身中所帶金票二十圓。一時失去。未知被何人竊取。經稟官存案云。」（《漢文臺灣日日新報》1910-08-25第6版第3700號）

[5] 感謝李道明教授指引臺南座主資料的搜尋，特此致意。

隔，難以長期穩定維持商業戲院的營運的大環境使然。尤其臺南座空間設備顯然不及其他兩家新戲院，三家戲院中臺南座的經營尤其居於不利的局勢。

1912年8月臺南市又出現了另一間日人經營的戲院戎座，不僅令臺南市整體商業戲院的獲利空間更為狹隘，其位置與臺南座同在錦町三丁目，更對臺南座造成直接的衝擊。1913年3月報紙報導「臺南劇場自開股以來。皆有多少虧損之態。其中惟戎座一劇場。差可維持。然近亦漸漸不支。一日要虧損二三十圓。……現該場主小村熊吉。已向債權者議改合資組織，故……以戎座臺南座歸為合辦。其成否旋未定云。」（《臺灣日日新報》1913-03-24第3版第4598號）整體局勢不佳，當時經營較佳的戎座場主小林熊吉（小村熊吉當為小林熊吉之誤植，見後文）擬併臺南座，然而當時劇場合併之議並未實現，到1914年元旦期間新春藝文界相關報導中，仍提及南座、臺南座、戎座三所戲院的新春演出訊息（《臺灣日日新報》1914-01-03第5版第4873號），另外1914年3月也還有報導指出「大舞臺南座皆有支那官音扮演。臺南座亦有新式活動寫真。」（《臺灣日日新報》1914-03-02第4版第4929號）但是在臺南出現更多家戲院後，全市最舊的臺南座終究難以維持，而可能於1915年間停止營業或轉手他人。

❖ 臺南座的節目類型

臺南座為日人設置之劇場，演出節目類型自然多是日本歌舞戲劇如舊劇、人形淨琉璃等，有時也有慈善音樂會的演出，[6]也兼放映活動寫真（電影），早在1906年高松豐次郎即於臺南座放映活動寫真長片（《臺灣日日新報》1906-01-24第5版第2317號），其後更時有活動寫真播放。[7]除了日人的演出節

---

[6]　1907年1月臺南座有舊劇及人形淨琉璃等演出；又臺南座12、13日舉辦岡山孤兒院慈善音樂會（《漢文臺灣日日新報》1907-01-18第2版第2612號），自15日起有竹三郎劇團演出。此外，在1908年以前有許多臺南座日本戲劇歌舞音樂表演的報導。（《臺灣日日新報》1906-02-15第5版第2335號；1906-03-06第5版第2351號；1906-07-27第5版第2472號；1906-09-13第5版第2513號；1907-04-23第5版第2689號）

[7]　1907年5月30日起，高松豐次郎拍攝的介紹臺灣之活動寫真，在臺南座舉行放映，內容囊括縱貫鐵道之風光、原住民之討伐、愛國婦人會及各方產業等，好評不斷；然期間甚短，僅放映一週。

目外，臺南座也偶而出租給臺灣人招聘中國戲班的演出，由1908年7月到1912年2月之間約三年半的時間內，共有7檔戲曲演出的相關報導，1912年2月以後則未見任何戲曲演出的報導。[8]

## ❖ 臺南座的結束

　　臺南座結束營業的時間點，缺乏直接的資料證實，只能由現有的資料中旁敲側擊。在1918年及1919年出版的《臺灣商工便覽》中所登錄的「戲場及寄席」（臺灣新聞社1918：257；1919：328），以及1919年出版的《臺南市改正町名地番便覽》中的〈臺南市案內〉所介紹的臺南市劇場（山川岩吉1919），其中都未收錄臺南座，推定臺南座在1918年以前就已經停止營業。然而在1917年至1919年間報刊多篇討論臺南市劇場合併的報導中，論及當時諸多戲院，卻不見提及臺南座。如1917年3月報紙報導戎座、南座、新泉座討論合併事宜「臺南從來有三劇場。今已萎靡不振。到底不能維持。……」（《臺灣日日新報》1917-03-02第6版第5988號）（此報導中所指為日人經營的三劇場，未計臺灣人經營之大舞臺）1918年11月報導「臺南三劇場合同問題」臺南廳長等人於臺南公館（公會堂）變更合併新建一新劇場之議，而「買收南戎新泉三座。各存置之。而改修其不備之點。使各為一劇場。」維持戎座、南座、新泉座三座劇場的存在。（《臺灣日日新報》1918-11-12第6版第6608號）1919年12月報導大舞臺舉行株主大會商議是否參與市內四劇場合併事宜。「大舞臺因有擬將市內四劇場合併。創立一娛樂機關會社。探問其意向。故前月十五日在大舞臺內。開株主會議。……」（《臺灣日日新報》1919-12-10第4版第7001號）可見當時市內共有四座劇場，然而當時的劇場除了大舞臺外，確定尚有戎座、南座、新泉座營業中（詳見後文各戲院的介紹），再次確認在此之前臺南座已

---

（《漢文臺灣日日新報》1907-06-05第5版第2725號）

[8] 可考最早可能於臺南座演出的戲曲在1906年底，報載在臺北巡演的福州戲班擬來臺南座演出（《漢文臺灣日日新報》1906-11-06第4版第2556號），只是沒有後續報導確認是否成行。報紙報導臺南座在1908年7月、1910年2月、1910年8月、1910年9月、1911年5月、1911年9月、1912年2月有戲曲演出的檔期，但是在1912年以後則未見任何在臺南座演出戲曲的報導。（徐亞湘2006：301-318）

經停止營業。以上在1917年至1919年間多篇討論臺南市劇場合併的報導中，多年來營運情形敬陪末座的臺南座，理應是被合併的首要目標，卻在一系列的臺南劇場合併議論之中完全未見其名，合理推論臺南座在1917年以前就已經停止營業。

另一方面，在每年新年期間介紹全臺各劇場新春演出的例行報導中，臺南座的演出訊息還見於《臺灣日日新報》1915年1月15日的報導中，[9]卻未見於1916年元旦《臺灣日日新報》新春演出訊息中：「新春劇界臺南市大舞臺戲園。自客歲開演鴻福班。……而新泉座、南座、戎座。每日亦各有優人乘人力車成行。以鼓樂為前導。紅旗掩映。巡遶市上。以為廣告。招徠顧客」。（《臺灣日日新報》1916-01-12第6版第5583號）進一步推測，臺南座可能於1915年間就已經停止營業。而上述這則1916年元旦的新春演出訊息報導，正是另一劇場新泉座之名首次出現於報紙，臺南座相關訊息的消失與新泉座相關訊息的出現，在時間點上相當吻合，而且臺南座與新泉座的地址都在開仙宮街。另外，現存報紙上搜尋不到臺南座的停業或毀壞的消息，而且也沒有任何新建劇場新泉座的消息，兩者都有違常理。而上述1917年3月2日的報導中「臺南從來有三劇場」一語（《臺灣日日新報》1917-03-02第6版第5988號），更讓人玩味。此外，在1916年3月6日《臺灣日日新報》刊登《高砂パック》月刊二月號的廣告，介紹月刊各種報導內容，其中包含「新臺南座の樂屋」（新臺南座的後臺）介紹（《臺灣日日新報》1916-03-06第5版第5636號），但是1916年並未有「臺南座」或「新臺南座」的演出訊息，而是出現了新劇場新泉座。而臺南地方人士許丙丁撰文介紹臺南市劇場概況時，曾回憶臺南座是毀於大火（許丙丁1956：31-32），巧合的是新泉座確實是在1924年毀於火災。雖然缺乏直接證據，但是以上種種跡象顯示，臺南座很可能後來整修改名為新泉座，而結束了臺南座的經營。（關於新泉座之介紹，詳見後文）

---

[9]　《臺灣日日新報》最遲在1915年1月15日仍提及臺南座：「臺南自去年三四月間。大舞臺（臺）南座及南座二三戲園已無支那班演唱。蓋因此前自閩省接踵而來之三慶班。大吉祥班。新福連班。又自揚州來之老德勝等。與本地戲雖有上下床之別。然愈來愈劣。評判不佳。所謂五嶽歸來不看山。況日久厭生。致戲界不可問。」（《臺灣日日新報》1915-01-15夕刊第3版第5235號）

# Chapter 3

# 1908-1928

南座

臺南市的第二座劇場是南座，[1]於1908年10月開始營業，[2]至1928年停止營業，南座是二層樓的木造日式戲院，可容納觀眾八百人左右，地點在聖君廟街、王宮港街一帶，町名改正後為西門町一丁目，約相當於今日西門路二段靠近西門圓環一帶。南座為高松豐次郎所建，1910年底短暫轉手臺灣人張文選等人，1912年即由片岡文次郎接手經營直到南座停止營業。南座的節目類型包括日本新舊劇、映畫放映，偶爾出租給中國戲班演出。高松豐次郎半官方的身分，使得南座成為各種官方組織倚重的聚會場所，或教育性質活動寫真的放映場所。在1920年代後全臺映畫放映頻率增加，南座雖也逐漸增加映畫的播映，但是仍有頻繁的演劇活動，並未朝向電影常設館轉型。以下詳述南座資料耙梳與考辨。

## ❖ 南座的設立

　　南座於1908年10月3日舉行開場儀式（《臺灣日日新報》1908-10-04第7版第3130號），播映活動寫真（電影）兼演戲劇。臺南的南座為在臺巡映電影的先驅者高松豐次郎在1908年至1910年間於全臺興建經營的八個戲院之一（其他包括新竹的竹塹俱樂部、臺中的臺中座、嘉義的嘉義座、高雄的打狗座、屏東的阿緱座、基隆的基隆座、臺北的朝日座）（石婉舜2012：46-47；葉龍彥1998：68；李道明2000：10-20），報導指出南座「建築法注重衛生，為全島所未見。」（《漢文臺灣日日新報》1908-10-04第7版第3130號）可見南座是新築之建築，並非裝修改裝舊建築而成。參考南座照片來推測（圖版3-1），所謂「建築法注重衛生」當指南座超脫一般日式家屋的建築樣式，屋頂部分挑

---

[1] 日治時期嘉義亦有一戲院稱為南座，於1920年底落成，可容兩千人（《臺灣日日新報》1920-12-25第6版第7382號），實與臺南之南座為不同戲院。

[2] 南座於1908年10月開始營業，葉龍彥（2004：59）誤指為1915年。另外，徐亞湘在《日治時期中國戲班在台灣》中提及1906年曾有福州三慶班在南座演出（徐亞湘2000：241），查詢相關報刊資料，只有福州三慶班於臺南座演出的訊息：「臺南短札新劇將演　臺北鳴盛組梨園所聘戲子。多來自福州者（即三慶班）……聞擬於近日下南假臺南座扮演。其劇目亦已擬定。」（《漢文臺灣日日新報》1906-11-06第4版第2556號）推測徐亞湘所述1906年福州三慶班曾於南座演出，可能為臺南座之誤植。

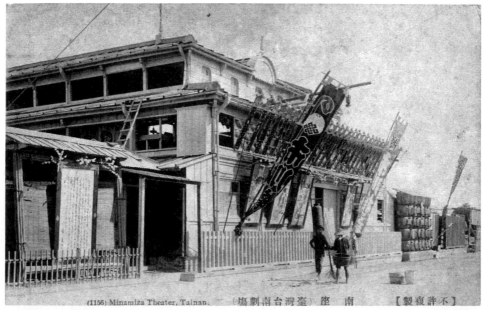

(1156) Minamiza Theater, Tainan. （臺灣台南劇塲）南　座　【不許複製】

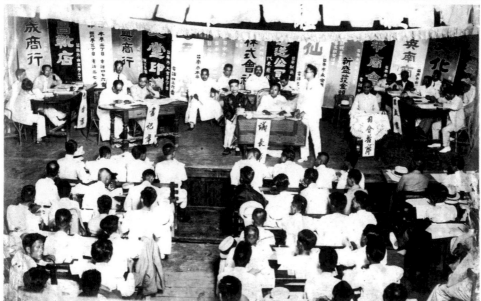

上：圖版3-1▋南座明信片。（國家圖書館提供數位圖檔）
下：圖版3-2▋1928年7月15日臺灣民眾黨在南座召開第二次黨員代表大會的照片。照片中可以見到南座的右舞臺
　　（照片中左側）確有向觀眾席延伸的花道，且右舞臺的記者席（照片中舞臺上最左邊的桌席）桌下舞
　　臺表面有圓弧型痕跡，當為旋轉舞臺之邊緣，然而照片中的觀眾席已改為加設木椅，而非榻榻米。
　　（蔣渭水文化基金會蔣朝根先生提供）

高增設大面積的太子樓結構，且牆面大面積開窗，以利於通風散熱。《臺灣日日新報》報導臺中座之建築時，亦曾提及臺中座與臺北的榮座與臺南的南座相較之下並不遜色。（《臺灣日日新報》1909年5月6日第5版第3303號）言下之意，南座之建築在當時臺灣應屬先進，堪與同時期臺北榮座相比，自然較臺南座為佳，為當時臺南劇場之最。另一則1911年6月的報紙報導指出南座演出時舞臺燈光忽然熄滅的意外，可見當時南座已用電燈照明。[3]

雖然高松豐次郎興建南座時預計規畫的節目包含著活動寫真影片的放映及戲劇的演出，但是當時活動寫真還未形成製片發行的系統，多是記錄影片及少數歐美劇情片的零星播放，南座內部的空間設置並不需要因放映活動寫真而有顯著的改變，而戲劇演出仍是主要的演出節目。參照南座的明信片（圖版3-1），南座為日式二層樓木造劇場，內部觀眾席理當如一般日式劇場的榻榻米坐席，舞臺部分則沒有直接的文字資料證實有無旋轉舞臺或花道，[4]但是在1928年臺灣民眾黨在南座召開第二次黨員代表大會的照片中（圖版3-2），可以見到南座的右舞臺確有向觀眾席延伸的花道，且右舞臺的記者席（照片中舞臺上最左邊的桌席）桌下舞臺表面有圓弧型痕跡，當為旋轉舞臺之邊緣，然而照片中的觀眾席已改為加設木椅。

南座興建之時為當時臺南最大的劇場，但是到了1911年可容納超過兩千人的大舞臺戲院落成後，南座便不再是臺南市最大的劇場。1911年3月即有報導擔心共進茶園聘福州新福連陞班在南座的演出，送出兩千張的入場券，「然南座狹隘。照官定員。只僅八百而已。如此恐不能容也」。（《漢文臺灣日日新報》1911-03-29第3版第3896號）另外同年4月也有報導指出「南座狹隘。定員七八百名而已」。（《漢文臺灣日日新報》1911-04-24第3版第3921號）此外在1923年間有報導閩班來臺南演出，「租南座開演園大如丸。照定員。不上七

---

[3]　「電光疊失去廿九三十兩夜。臺南市電燈頓失。均在十數點時候。前一夜約失有一點鐘久。後一夜約十餘分鐘。聞南座內川上劇正演的采烈。觀客方拍手稱快。而臺上電光忽暗。未免阻人高興云。」（《漢文臺灣日日新報》1911-06-05第3版第4963號）

[4]　設立南座的同一年，高松豐次郎在臺中興建的臺中座，一樣為日式二層樓木造劇場，其內部為榻榻米坐席，並且設有日式劇場特有的花道（王偉莉2009：29-30；石婉舜2012：48），但不確定是否有旋轉舞臺。

百名。」（《臺南新報》1923-02-25第5版第7540號）由以上兩則報導可略窺南座觀眾席的大小。

　　南座的地點可以根據當時報導並交叉比對地圖來推定，報紙有報導：「臺北座滿春園之男女優。……不日即來南開演。戲園租定聖君廟街之南座。」（《漢文臺灣日日新報》1908-12-06第6版第3180號）、「大吉陞班菊部。在臺南市。王宮港街南座開演。」（《漢文臺灣日日新報》1909-01-30第6版第3224號）、「臺南紳士為南極探險後援。開演藝會。……開於外王宮港街南座。」（《臺灣日日新報》1912-04-09第5版第4259號）而在1911年發行的《南部臺灣》中刊出的南座名片中，地址為「臺南市王宮港街」。（南部物產共進會協贊會1911）因該地原為城牆所在，在1907年該段城牆拆除後，街廓正逐漸成形，故舊街名所指含混不一，但是無論是聖君廟街或王宮港街皆是在相鄰的區域，位於舊西門城外五條港區域以北（不詳1907）。1919年開始實施町名改正，南座所在改為西門町，周菊香依據1919年印製的《臺南市改正町名地番便覽》中〈臺南市案內〉一篇中的記載，指出南座地址為「西門町二丁目」（周菊香2003：185；山川岩吉1919），但1918年出版的《臺灣商工便覽（大正7年版）》與1919年出版的《臺灣商工便覽（大正8年版）》中所登錄的「戲場及寄席」中，南座地址為「西門町一丁目」。（臺灣新聞社1918：257；臺灣新聞社1919：328）1922年元旦《臺南新報》刊載臺南新泉座、戎座、南座等劇場的名片，其中劇場南座在「西門町壹丁目」。（《臺南新報》1922-01-01第27版第7120號）1925年元旦《臺南新報》刊載之南座名片，地址亦為「西門町一丁目」（《臺南新報》1925-01-01第28版第8216號），故南座位置當以西門町一丁目之地址較為可靠。另外在1930年曾有報導「市內西門町元南座跡之大圓環」（《臺南新報》1930-06-07夕刊第4版第10194號），意即原本南座所在，今已變為大圓環，也就是西門圓環，推測南座舊址就在今日的西門圓環一帶。

## ❖ 南座的經營

在1908年至1910年間，高松豐次郎陸續於全臺各大城市興建經營八個戲院，反映臺灣人娛樂上的需求與臺灣戲院資本主義的興起（石婉舜2012：46-47），高松豐次郎所經營活動寫真放映，一方面為了商業目的，另一方面也扮演協助官方殖民統治的角色，[5]此外，高松豐次郎更引進川上音二郎這樣的日本一等演藝團體來臺，在所屬的全島八個戲院中巡迴演出，報載川上音二郎一座於1911年5月29日在南座演出幾乎滿座（《臺灣日日新報》1911-05-30第3版第3957號），隔日更有臺灣製糖會社包場欣賞（《漢文臺灣日日新報》1911-06-02第3版第3960號）。此外，高松豐次郎也將其所屬戲院（包含南座）設定的目標觀眾群包含臺灣人觀眾，甚至針對臺灣人觀眾規畫製作「臺灣正劇」的節目，[6]這在其他日人經營的臺南市戲院中未曾見過。

高松豐次郎如此大手筆的經營，也有其未能克服的現實問題，而逐漸縮減其原本的經營規模，南座股權的轉讓正是高松豐次郎開始縮減其經營版圖的第一步。1910年12月高松豐次郎與成立的事業組織臺灣同仁社改變對南座的獨佔直營，釋出九成股份給臺灣人，轉為與臺灣人合資經營的模式，但是高松豐次郎事先與股東立約，仍保障日本演藝與愛國婦人會活動的優先使用。（《臺灣日日新報》1910年12月16日第3版第3798號）南座經營權轉變為以臺灣人為主，在所有高松豐次郎興建的戲院營運中算是特例，[7]無論其緣由為何，參與合資的臺灣人，得以經常性地引進當時頗受歡迎的中國戲班來臺南演出，滿足臺南對戲曲演出場地的高度需求，有效地開拓南座的臺灣人觀眾的市場。《漢文臺灣日日新報》中的報導更指出是臺南實業家張文選購得了南座過半的股

---

[5]　高松豐次郎配合官方外圍組織愛國婦人會進行以影片教化民眾的工作。（王姿雅2010：16-37）

[6]　高松豐次郎經營戲院及製作節目時設定的目標觀眾群包含日人與臺人觀眾，並且針對臺灣人觀眾製作「臺灣正劇」自有其配合官方殖民上的目的。（石婉舜2010b：35-71；2012：50-51；邱坤良2013：145-149）。

[7]　高豐松次郎在臺經營戲院的情形可參考石婉舜〈高松豐次郎與臺灣現代劇場的揭幕〉（2012）文中戲院經營一節。

份，獲得實質的主導權：[8]

> 收買戲園　市內王宮港街南座戲園。原內地人高松豐次郎所有者。現發售與本島人。價金一萬圓。張文選出資五千五百圓。林霽川一千五百圓。許昭煌、蔣襟三、林修五、重碧如各五百。計九千金。餘一千高松氏自承受者。經於去十三日已交金登記。印紙料三百圓。該座現租赤崁茶園。月得六百金。自十四日起。則歸新股主掌收。至本月終可得三百金。以償登記費用云。（《漢文臺灣日日新報》1910-12-17第3版第7939號）

張文選買下南座過半的股權，實為與洪采惠等人所投資興建的大舞臺競爭，爭相引進中國戲班招徠觀眾（詳見後文大舞臺的設立一節），此一時期南座多有中國戲班演出。

　　1912年1月的報導提及南座「座主片岡丈（文）次郎」之名（《臺灣日日新報》1912-01-28第7版第4191號），可見當時座主已是片岡文次郎，可能共進會後不到一年之內，張文選等人又將大部分的南座股權轉手給日人片岡文次郎。然而在1913年5月還有報導臺灣人的持股者倡議南座與大舞臺合併之說，可見仍有臺灣人持有股份，[9]但是片岡文次郎擁有經營主導權。

　　1923年4月22日南座由今福キネマ商會接手經營開館，[10]並在報紙刊登廣告指明為「臺灣キネマ直營南座」（《臺南新報》1923-04-22第1版第7596號），主要上映美國ユ社（Universal Studios；環球影業）電影，並採用臺灣本島語辯士解說，但是今福商會的經營可能不久，在1924年2月（《臺南新

---

[8]　國家圖書館編的《日治時期的臺南》中提及1910年12月17日高松豐次郎將南座「轉售與許昭煌、蔣襟三等人」（何培齊2007：232），並不精確，日期應為1910年12月14日，且許昭煌、蔣襟三兩人股份不到一成，真正的擁有者是持有55%股份的張文選。

[9]　「臺南戲園合併　臺南市大舞臺及南座兩戲園。均為本島人經營者。兩座相去不遠。演劇恆致衝突。失利殊多。者番兩園股主王雪農、陳鴻鳴、楊鵬摶等。有倡議合併之說。各股主中贊成者亦不少。現正商議一切。若能降氣相從。彼此當較有益也。」（《臺灣日日新報》1913-05-02第6版第4636號）可見南座仍有臺灣人持股，且有同時持有大舞臺及南座股份者。此一合併之議，後來在大舞臺株主會議上被否決而未成（《臺灣日日新報》1913-05-12第4版第4646號）。

[10]　日文假名キネマ即kinema，為映畫之意。以下「今福キネマ商會」簡稱為「今福商會」，而今福商會在臺北開設的常設館為「臺灣キネマ館」，仍維持日文假名名稱。

報》1924-02-13第7版第7893號）、1925年1月（《臺南新報》1925-01-01第28版第8216號）及1927年1月（《臺南新報》1927-01-01第46版第8946號）及9月（《臺灣日日新報》1927-09-17夕刊第2版第9839號）都有報紙報導或廣告提及南座座主片岡文次郎之名，推測1923年今福商會對南座的經營，為向片岡文次郎租用戲院經營，所以1924年租約結束後仍由片岡文次郎自行經營，並且持續經營至1928年間南座停業為止。

南座建成時雖為臺南市最大的戲院，並且因為高松豐次郎與官方的密切合作而受官方組織倚重，但是南座在經營上仍歷經許多困境。基於來臺巡演的交通與氣候的問題，較好的日本劇團多不願意來臺巡演，高豐松次郎經營戲院時大手筆邀演日本的大座，造成高松豐次郎財務嚴重虧損（《臺灣日日新報》1923-01-11第7版第8129號），乃至於1915年底，高松豐次郎與他當時在臺北經營的榮座及朝日座解約，並把直營的基隆座的經營權轉讓他人，逐步淡出臺灣戲院事業。（石婉舜2012：54-55）

1915年高松淡出臺灣演藝事業的經營後，南座的節目來源顯然受到影響，從1915年至1920年間的報紙報導來判斷，南座應該只是零星放映活動寫真，極有可能就是影片來源不定所致。另一個值得注意的因素是從1916年後，臺南市另一戲院戎座取得與臺北新高館的聯盟關係，得以由日本發行商獲得穩定的片源，南座自然難與戎座競爭活動寫真的放映。

1916年至1920年間報刊上的南座演出訊息不多，但是仍有一些戲曲演出訊息。1917年起即有合併南座與其他二劇場之議，並進入實質推行的階段，但是後來1918年因為種種因素的考量，翻轉原本合併之議，仍維持三座獨立運作。（詳見後文戎座經營困境與臺南市戲院生態一節）日人經營的劇場時有合併經營之議論，基本上反應了當時日人在臺南市經營商業戲院的困難。

❖ 南座的節目類型

南座的節目類型基本上可分為兩個階段來說明，分別是1908年至1920年、1921年至1928年。

（1）1908-1920

　　1908年至1920年左右的南座節目類型是放映活動寫真，並搭配日本戲劇的演出，空檔則有時出租給戲曲演出之用。

　　高松豐次郎經營南座，除了商業目的之外，也與日本殖民政府合作，1908年至1920年間在南座播映許多記錄片性質的活動寫真，為深具有官方色彩的節目，如發起慰問隘勇線前進隊的義演、義捐（《漢文臺灣日日新報》1909-09-10第7版第3411號），也多次協辦愛國婦人會募款演出，如1913年2月23日於南座放映「討蕃隊苦戰實況」的活動寫真，以募集救護基金。（《臺灣日日新報》1913-02-25第7版第4572號）可見在當時高松豐次郎與官方組織的密切配合。除了具有官方色彩的活動寫真，也有較具娛樂性質的活動寫真，極具人氣。（《臺灣日日新報》1912-07-22第5版第4362號）此外，除了放映活動寫真之外，另外也搭配日本戲劇團體來臺演出，如1909年5月在南座演出若竹三郎一行之日本舊劇（《臺灣日日新報》1909-05-08第5版第3305號），於1915年招聘來臺的佐久間熊男一座男女三十餘人之連鎖劇團（石婉舜2012：63），於臺北朝日座演出後再到南座演出（《臺灣日日新報》1915-05-04第7版第5341號）。另外，高松豐次郎籌辦的臺灣同仁社也演出臺灣正劇巡迴全臺，如1910年與1912年的臺灣正劇於南座演出。（《臺灣日日新報》1910-09-20第4版第3722號；1912-03-01第5版第4222號）總之，此一時期在南座演出的節目，無論是活動寫真或戲劇，部分為具有教化目的以協助殖民地的治理，部分為娛樂性質的演映。而在活動寫真放映與日本戲劇之外的空檔，才會將南座出租給中國戲曲的演出，例如1910年11月赤崁茶園所聘新福連班，原本預定27日在南座開演，但是因南座25至29日開演日本「內地影戲」，乃延後至30日再開演。（《漢文臺灣日日新報》1910-11-28第3版第3780號）

（2）1921-1928

　　1921年以後就戲院的大環境而言，電影放映持續成長，而戲劇節目比例下降，南座雖在1923年間短暫由今福商會直營專映映畫，但是長期來看，片岡文

上：圖版3-3 ▌ 1927年1月1日刊登在《臺南新報》的南座上映松竹映畫廣告。（《臺南新報》1927-01-01第4版第8946號）
下：圖版3-4 ▌ 1925年1月刊登在《臺南新報》的南座上演連鎖劇廣告。（《臺南新報》1925-01-19第7版第8234號）

次郎仍然以兼演戲劇、電影乃至連鎖劇的方式經營，並未全然偏重電影。

　　從1921年到1928年間，電影發行數量增加，也開始逐漸建立起全臺灣跑片放映的制度，各種劇情片越來越多，放映的頻率也逐漸上升，與以往零星的特殊事件式的放映，不可同日而語。1921年後南座仍然有記錄片放映，如在鄉軍人臺南分會放映戰爭記錄片、新聞片等，但是劇情片的映畫越來越多，特別是從1922年8月開始，影片類型多為日本電影與美國電影，偶有中國電影放映。[11] 經歷了1923年今福商會的接手直營（《臺南新報》1923-04-22第1版第7596號），以及1924年開始南座與高雄劇場的結盟（《臺南新報》1924-02-13

---

[11]　南座從1922年8月到10月播放影片的例子可見於《臺南新報》1922-08-30第7版第7361號；1922-09-08第7版第7370號；1922-10-20第7版第7412號等等。

第7版第7893號），南座仍然維持經營多種節目類型，包括新舊戲劇、連鎖劇及電影。

　　1921年開始報紙多次報導南座有連鎖劇團的演出，[12]也有日本戲劇演出，但是出租場地給中國戲曲演出已經很少見報，1927年4月還有福州閩班舊賽樂在南座開演的記錄，可能是中國戲曲最後一次在南座演出（《臺南新報》1927-04-03第10版第9038號）。此外，日本的知名舞蹈家石井漠也曾於1926年

---

[12] 連鎖劇為在演出中搭配影片放映的一種表演形式，可參見呂訴上（1961：283-286）對連鎖劇的介紹。南座從1921年開始的連鎖劇團演出報導的例子可見於《臺南新報》1921-12-11第11版第7099號；1923-03-23第2版第7566號；1923-11-25第9版第7813號；1924-05-25第11版第7995號；1924-10-07第1版第8130號；1925-01-04第2版第8219號；1925-01-19第7版第8234號；1925-02-08第11版第8254號；《臺灣日日新報》1923-12-09第6版第8461號等等。

左：圖版3-7 ▌ 1927年10月14日至17日臺南文化劇團第二回演藝後在南座前合影，劇團成員包含蔡培火、盧丙丁、
莊松林、王受祿、黃金火、韓石泉等臺南人士。（黃信彰2010：51）（照片由國立臺南大學數位學
習科技學系、「文化協會在台南」數位典藏詮釋計畫提供）

右：圖版3-8 ▌ 文化劇演出。照片中韓石泉、黃金火、王受祿三位臺南市醫師即經常擔任臺南文化劇團的演員。（黃
信彰2010：56）此照極有可能為臺南文化劇團於1927年間在南座的演出，照片中右方演員腳下地板
上的圓弧形縫隙為日式劇場特有的旋轉舞臺之邊緣。（照片由國立臺南大學數位學習科技學系、「文
化協會在台南」數位典藏詮釋計畫提供）

11月率團來南座公演。（《臺南新報》1926-11-13第1版第8897號）

　　另外，臺南地方人士響應臺灣文化協會演出文化劇的風潮，於1926年8月
成立的臺南文化劇團，也曾於1927年3月28日首度在南座演出三天，[13]而於10
月14日開始又在南座舉行臺南文化劇團第二回演藝紀念行程。（黃信彰2010：
171-172；吳密察2007：23-24；莊永明2005：167-170）整體而言，在宮古座出
現以前，南座是臺南市官方及日人非常倚重的表演與聚會場所。

❖ 南座的結束

　　1934年發行的《臺南市商工案內》（臺南市勸業協會1934：44）及《臺
灣鐵道旅行案內（昭和九年版）》（臺灣總督府交通局鐵道部1934：96）介

---

[13] 臺南文化劇團於1927年3月28日起在南座演出三天，演出劇目包括《戀愛之勝利》、《非自由之自
由》、《薄命之花》、《憨老大》，由新竹新光社在場指導。（吳密察2007：59）

紹當時臺南市內劇場為宮古座、大舞臺、世界館及戎館，皆未提及南座。1937
年發行之《臺南州觀光案內》介紹臺南市內娛樂場，也不見南座。（安倍安吉
1937：43），可見南座在此之前即已結束營業。然而南座結束營運的確切時間
點缺乏直接證據，須旁敲側擊考證之。

　　臺灣總督府在1924年8月間核定部分經費補助臺南市區改正，預定拓寬二
條道路，其一為末廣町、田町至新設運河船溜一段，其二為花園町、竹屋町、
經西門町南座前、至圓形遊園地一段。（《臺灣日日新報》1924-08-07第2版
第8703號）上述的第二條路線「由白金町三丁目至西門町二丁目南座附近」的
開闢（《臺灣日日新報》1925-06-12第4版第9011號），即當時的臺町，今日
為介於忠義路與西門路之間的民族路二段。南座位於臺町預定路線附近，當
時即有報導討論南座存廢問題，認為南座的老舊木造建築已被列為「危險家
屋」，且正值市區改正的進行，即使南座為當時臺南市「唯一」的劇場（不
計電影常設館戎座及臺人經營的大舞臺），有報導認為拆除南座似乎理所當
然（《臺灣日日新報》1925-07-24夕刊第2版第9054號；1925-07-27第二版第
9057號）。然而拆除南座呼聲雖高，卻幾經延宕遲未施行（《臺灣日日新報》
1925-11-07夕刊第2版第9160號；1926-01-13第1版第9227號），到了1926年下
半年臺町開始動工前，許多民宅仍然觀望而未搬遷，皆因在預定路線上的南座
劇場尚未搬遷：

> 臺南市區改正臺町線。自前著手施行。……武廟後起至南座附近。未遷
> 移折毀者尚多。雖經當局三命五申。猶皆觀望形勢。蓋南座現尚未移。
> 居民每藉為口實。此際當局決欲積極處置。以期工事按期進行。……
> （《臺灣日日新報》1926-05-31第4版第9365號）

到了1926年6月終於將臺町預定道路上的房舍拆除完畢（《臺灣日日新報》
1926-06-23第5版第9388號），並於1926年年底完成設立於道路兩旁的新建
築：「臺南市市區改正。工事按期進行。臺町線經已告一段落。而兩旁建築店
舖。大都竣成。……」（《臺灣日日新報》1926-12-19第4版第9567號）可是

到了1927年1月22日還是有「南座最近將要拆除」的報導（《臺灣日日新報》1927-01-22夕刊第2版第9601號），且1927年元旦還可見到《臺南新報》刊載南座劇場名片及片岡文次郎的署名（《臺南新報》1927-01-01第46版第8946號），可見到了臺町線施工告一段落後，南座仍未拆除。到1927年4月還出租場地給福州閩班舊賽樂演出（《臺南新報》1927-04-03第10版第9038號），並且在1927年6月初放映中國電影。[14]

在上述的臺町線於1926年底完工，1927年7月又開始規畫新的市區改正計劃，順著「南座裏既成線」（即上述臺町線道路），一路向西接續延伸（經永樂町）到達入船町。（《臺灣日日新報》1927-07-04第1版第9764號）此一新建道路與臺町線之間則是以圓環銜接（可參見圖版3-10中之圓環），此即今日之西門圓環。10個月之後在另一篇關於市區改正各線工事進度的報導中，指出永樂町線已完成。（《臺灣日日新報》1928-04-10第4版第10047號）這一線永樂町的市區改正計畫以南座為起點，但是南座建築仍然未被拆除。現存報紙中最後一次報導南座演出活動是在1928年3月4日，報導指出當日起一連四天，臺南在鄉軍人分會在「南座開演活動寫真，供眾觀覽」（《臺灣日日新報》1928-03-04第6版第10008號），而在1928年7月15日，臺灣民眾黨第二次黨員代表大會還在南座舉行（《臺灣民報》1928-07-22第11版第218號），會後並於南座建築物前合影（圖版3-9）。

在1928年8月17日的《臺灣日日新報》則出現一篇報導「臺南市の元南座附近」發生的事件（《臺灣日日新報》1928-08-17第7版第10174號）此後在報上也屢有報導稱「元（原）南座」或「舊南座」，如1929年2月12日在「元南座」舉行臺灣工友會全島大會的活動（《臺灣日日新報》1929-02-13夕刊第4版第10352號）、1929年2月24日在「舊南座」舉行臺南かるた會（《臺灣日日新報》1929-02-26夕刊第2版第10365號）。推測在報導當時南座已經停止經營，但是該場地可能還是被租借來進行聚會活動。到了1930年5月更有報導

---

[14] 「廈門啟明影片公司。今回由滬運到新片盤絲洞。係西游記之一節。另有孟姜女。中國風景等片。光怪陸離自去二日開映於南座。觀者爭先恐後。豫定開映一星期。年來中國銀幕上藝術。顏見發達云。」（《臺灣日日新報》1927-06-05夕刊第4版第9735號）

圖版3-9 ▌1928年7月15日第二回臺灣民眾黨黨員大會會後在南座前的合影，戲院上方有「南座」字樣。（國立臺南大學數位學習科技學系、「文化協會在台南」數位典藏詮釋計畫提供）

「臺南署擬掃清元南座前空地之本島人賭窟，去二十五日夜，派警察隊員，包圍數組聚賭中之賭徒……」（《臺灣日日新報》1930-05-28第4版第10817號），該地點顯然已經成了是非之地。另外在1930年6月曾有報導「市內西門町元南座跡之大圓環」（《臺南新報》1930-06-07夕刊第4版第10194號），「元南座跡」一語意味南座建築當時應已消失。另外，參考1929年6月26日發行的〈大日本職業別明細圖第170號──臺南市〉中的正面地圖與背面臚列的工商行號（圖版3-10、3-11），圖中在西門町一丁目附近標示出大舞臺，但未見南座，而背面「演藝娛樂場」也未列南座。（木谷佐一1929）

綜合以上訊息來推敲，南座停止營業最有可能的時間點是在1928年3月底宮古座啟用前後，成為臺南市日人劇場整合的一環而停止營業（詳見後文宮

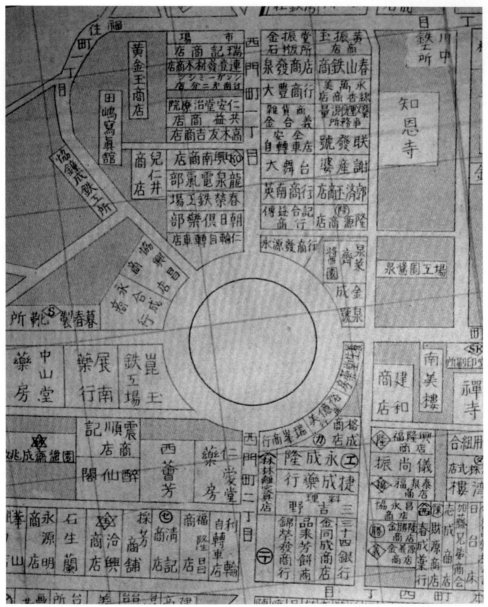

圖版3-10 在1929年版的〈大日本職業別明細圖第170號──臺南市〉（木谷佐一1929）中，圖面上西門町一丁目還見大舞臺，但是已不見南座。圖中之圓環即今日之西門圓環，當時圓環右為臺町、左為永樂町，推測南座即位於圓環旁。（感謝收藏者劉克全先生提供地圖由研究者翻拍）

圖版3-11 ▎ 在1929年版的〈大日本職業別明細圖第170號——臺南市〉（木谷佐一1929）背面所列職業別中，「演藝娛樂場」類別只列宮古座與戎館，未列大舞臺（雖然地圖正面有標示大舞臺位置），也未列南座（地圖正面未見標示南座）。（感謝收藏者劉克全先生提供地圖由研究者翻拍）

古座臺南市戲院整合一節），而現存的《臺南新報》於1927年5月至1929年12月缺漏，以至於現存的《臺南新報》中未見南座停止營業的報導。而《臺灣日日新報》較不頻繁報導臺南時事，就前文的梳理，最早於1928年8月17日以後就出現「元南座」或「舊南座」稱呼的報導，1929年2月24日仍報導在「舊南座」舉行聚會，可見當時南座建築物仍存在，只是成為單純的聚會活動場所而沒有節目演出。至於南座木造建築物本體最終究竟如何就不得而知，而1930年6月的報導「市內西門町元南座跡之大圓環」似乎意指建築物已經消失，周菊香（2003：185）指出南座最後遭火焚毀，但未說明年份，也未指明依據為何？有可能是詢問在地耆老得到的說法，對於此說暫且存疑。無論如何，本研究所發掘的資料顯示，南座更可能是因為臺南市內劇場合併案及臺南市區改正計畫的雙重因素影響而停止營運，而非單一事件的火災造成南座的結束。

# Chapter 4

# 1911-1945

# 大舞臺

大舞臺是由臺灣人集資組成會社發起興建、是臺南市唯一長期由臺灣人經營的戲院。大舞臺於1911年興建落成，[1]到1945年毀於美軍轟炸，橫跨35個年頭，算是臺南市商業戲院中歷時非常長的戲院。大舞臺位於小媽祖街，町名改正後地址為西門町一丁目，在今日之西門路二段。大舞臺係水泥磚造西方建築樣式，劇場入口設計為西式拱門，可能樓高兩層或三層。大舞臺的建築材質與樣式，與當時臺南其他的日人木造劇場大不相同，相當新穎而先進。大舞臺營運期間大部分的時間都是臺南市唯一專營戲曲演出的戲院，1925年時任大舞臺經理的蔡祥創丹桂社歌仔戲班，頻頻在大舞臺上演，造就歌仔戲進入內臺發展的重要里程碑。同時蔡祥也在1925年成立南影公司，進口上海電影在大舞臺播映。1928年9月至1930年1月日人澤田三郎的「吾等の一團」在大舞臺經營日本電影播放，1930年1月以後大舞臺又轉由臺灣人經營。1937年後受到戰事影響，臺灣推行皇民化運動，大舞臺只得改映日本電影及上演臺灣職業新劇團的演出。大舞臺於1939年或1940年改名國風劇場，並於1945年毀於戰火之中。1946年原地另蓋了一個大舞臺戲院，但是戲院建築與經營者都已經是人事全非，以下詳述大舞臺資料耙梳與考辨。

❖ 大舞臺的設立

　　在大舞臺建成之前，臺南已經數次聘中國戲班來演出，然而臺南並沒有專為戲曲演出而設的戲院，不是在戶外臨時搭臺，就是要租用日人戲院臺南座或南座。[2]但畢竟租借日人戲院要看是否有空檔，且日人劇場座席為榻榻米，還要另外張羅座椅，日人與臺灣人看戲習慣不同，曾發生大吉陞班1909年在南座演出，入口驗票之日本人「常對島人無禮」的事故（《漢文臺灣日日新報》1909-01-30第6版第3224號），此可為一例說明租借日人劇場的諸多不便，於是有另建專為戲曲演出而設戲院之議。1910年9月30日《漢文臺灣日日新報》

---

[1]　葉龍彥（2004：59）誤指大舞臺為1912年落成。

[2]　1895年到1911年之間來臺南演出的中國戲班有1907年的潮州老福順班、1908年泉州掌中戲班在水仙宮演出、1909年福州大吉陞班、祥陞班在南座及臺南座演出、1910年上海新詠霓女班、福州新福連陞班、潮州樂天彩班在南座、臺南座演出等等。（徐亞湘2000：241-242）

報導臺南洪采惠、鄭潤涵等發起籌建戲院，預計「可容二千八百名客位。落成日期。定於來十一月終。全部告竣。」（《漢文臺灣日日新報》1910-09-30第4版第3730號）其中洪采惠[3]更是主要的發起人。而到同年11月30日的報導首見「大舞臺」之名：「臺南內市募株二萬五千圓。建大舞臺壹座。計金一萬八千六百圓。殘餘六千四百圓。擬聘支那俳優。以赴來春共進會時開演。」（《漢文臺灣日日新報》1910-11-30第3版第3782號）與此大約同時，1910年12月高松豐次郎釋出南座九成的股份，變更為與臺灣人合資經營，張文選[4]購入南座半數以上股份成為最大股東，擬聘請中國戲班來臺南演出（《漢文臺灣日日新報》1910-12-17第3版第3799號；1911-02-27第3版第3867號），與大舞臺形成競爭之勢。

　　大舞臺的興建工程到1911年1月下旬才接近完工：「臺南大舞臺。自昔歸包辦人建築。迄今內外土木工皆成。現在塗壁。聞此一二日。自可全部交過業主掌管矣。」（《漢文臺灣日日新報》1911-01-22第3版第3833號）報載提及大舞臺「亦于上月廿八日落成。……故三十日遂開演焉。此時適當舊曆正月。而共進會又先開會。故其落成式將待另日乃舉行之。」（《漢文臺灣日日新報》1911-02-03第2版第3844號）大舞臺1911年1月28日落成，未及舉行落成式，隨即在兩日後開演，趕上1月30日春節，以及2月1日至21日在臺南、嘉義、阿緱（屏東）三廳聯合舉辦「第一回臺灣南部物產共進會」（共進會）的時機，共進會場地設在臺南市大天后宮，是一次聚集南臺灣人潮的機會，這個利多的時機，雖不是唯一的因素，但卻是最直接的因素，促成了大舞臺於此時興建，以及高松豐次郎選擇於此時機釋出南座股份給臺灣人經營。部分臺南地方仕紳早在共進會要舉辦的前一年就開始集資籌畫，欲趁此時機招攬戲班演出：

　　　　先是臺將開南部共進會之時。洪采惠張文選輩欲利此時機。乃議設戲園。以招徠觀者臺南廳亦納其議。於是洪張各出募股。而張為富家子。

---

[3]　洪采惠為臺南仕紳、商業家，曾任臺南廳保正、臺南防疫組合常備委員、臺灣官煙販賣合名會社副社長、苗栗製糖株式會社取締役等。（岩崎潔治1912：575）
[4]　張文選為臺南齒科名醫（柯萬榮1931：27），亦經營製酒公司（岩崎潔治1912：560）。

眾雅不欲與共事。洪得謝群我王雪農等之贊成。……購地於小媽祖港街。建築戲園。距南座僅數十武。……名曰臺南大舞臺。往聘福州班扮演。……張文選憤而謀對抗。以六千金收買南座。欲□新福連班開演。……（《漢文臺灣日日新報》1911-03-06第3版第3874號）

洪采惠為防張文選入主南座後也聘中國戲班來與大舞臺打對臺，便設法說服臺南州廳當局規定在共進會期間，只有大舞臺准演戲曲，而南座只准演日本戲劇，並且洪采惠等人更將另一戲院臺南座也租下，阻撓張文選於共進會期間另聘戲班與大舞臺競爭。[5]

　　大舞臺方面最後聘定福州三慶班作為大舞臺開臺演出：「為大舞臺。排演三慶班。經過兩週間矣。成績不佳。每日虧本百六十圓內外。」（《漢文臺灣日日新報》1911-02-18第3版第3858號）三慶班演出並不賣座，後來接二連三祭出票價折扣。[6]而張文選在共進會期間難有作為，只得集股組成共進茶園，等共進會結束後，聘新福連陞班與大舞臺競爭，[7]而大舞臺方面則以折價、發觀劇券與提供彩金等方式應付南座之挑戰。[8]除此之外，雙方更有購地防制對方的惡鬥，在張文選買進南座半數以上的股份後，原本想要擴充南座劇場，與

---

[5] 共進會期間，大舞臺准演戲曲，南座准演日本戲劇，臺南座又被大舞臺租定，可見於下列報導：「舊正月適開共進之時。大舞臺廳內意准演正音戲。南座准演日本劇。其他臺南座又被大舞臺租定。」（《漢文臺灣日日新報》1910-12-29第3版第3811號）「共進會定三禮拜。大舞臺准演清國官音。南座准演內地劇。過此以往。各聽其所好。前此新福連班諸股主。原許?三個月。因當市無戲園。故猶滯鳳扮演。近日有議將租南座者。大舞臺聞之。即傳集諸股東開豫防演劇競爭會云。」（《漢文臺灣日日新報》1911-02-09第3版第3850號）

[6] 「大舞臺開演清國菊部。為廣招顧客。屢次降價。元入場料日間。特等八角。一等四角。並等三角。夜間特等一圓。一等六角。並等三角。未滿兩週間。降價兩三次。先收八折。繼則七折。今則五折。」（《漢文臺灣日日新報》1911-02-21第3版第3861號）

[7] 「……而共進會且閉會矣。張更集股資。每股二十金。與以觀劇券二百四十張。許其轉售他人。而觀資亦極嚴。夜間上等三十錢。平等拾五錢。日間則減半之。經以本月初二日開演。名曰共進茶園。……」（《漢文臺灣日日新報》1911-03-06第3版第3874號）

[8] 「南座福連班又將開演。大舞臺欲與競爭。其股東一百名計劃各發百二千枚戲單計共萬二千枚。或分給親朋觀看或出資亦可。限三月一日至五日止。此外又令人在街頭巷尾發賣。特等夜間三角。日間角六。壹等夜間一角日間六錢。並等夜間五錢日間三錢云。」（《漢文臺灣日日新報》1911-03-04第3版第3872號）；「……而大舞臺聞南座之將演也。亦以數日前。大減觀資。又分發觀劇券萬張於股主。以贈與親友。且擬抽籤贈彩金。於是每日觀者數千人。自外觀之。不可謂不熱鬧。而聞其內容。則已損失四千餘金。而此後競爭愈烈。則損失又愈多也。……」（《漢文臺灣日日新報》1911-03-06第3版第3874號）

大舞臺一較短長，但是卻被洪采惠捷足先登：「……然南座之狹少。不及大舞臺之壯大。張（文選）乃謀擴張之。其後有一民屋。所值不過二三百金。張故以六百金購之。事垂成矣。洪（采惠）偵知。急招屋主。購以千金。張始悔。而憤洪之心愈烈。」（《漢文臺灣日日新報》1911-03-06第3版第3874號）而張文選更以其人之道還治其人之身：

> ……大舞臺之前面有一地。為愛生堂藥房之所有。當建築之時。欲向愛生堂購用。論價未就。乃託平野六郎與之交涉。每年納以地稅若干。愛生堂許之。張（文選）聞知。密向收買。以為報復之計。此地雖小。適為大舞臺出入之樞要。且建屋其上。張既買收□。則向大舞臺索地。否則以南座後之民屋對換。大舞臺頗難處置。[9]（《漢文臺灣日日新報》1911-03-06第3版第3874號）

可見大舞臺之設立，一方面固然反應臺灣人娛樂場所的需求，但更是戲院資本主義興起之代表，臺灣仕紳或商業家如洪采惠、張文選、謝群我[10]、王雪農[11]等人，本身都經營多種事業，擺脫以往漢人社會純粹將演戲視為節慶的一環或是單純娛樂，而仿效高松豐次郎之企業經營方式，將興建戲院與聘戲演出視為經營謀利之事業。

　　報紙曾提及大舞臺的位置如下：[12]「洪（采惠）得謝群我王雪農等之贊

---

[9] 此一購地紛爭，也見於另一篇以「劇界紛爭」為題的報導：「臺南洪采惠氏一派。合資創立大舞臺。而張文選氏一派。亦合資買收南座。與之競爭。已如既報。其後大舞臺買收南座後餘地。使之無可擴張。而南座為復？計。亦向愛生堂買收大舞臺鄰接地。」（《漢文臺灣日日新報》1911-03-14第3版第3882號）

[10] 謝群我為臺南仕紳、商業家，曾任三郊組合長、維新製糖合股會社社長、臺南西區區長、臺南廳參事等。（柯萬榮1931：61）

[11] 王雪農為臺南仕紳、商業家，曾任億源米糖株式會社社長、斗六製糖株式會社取締役等。（大園市藏1916：73）

[12] 1908年5月26日報紙報導中提到臺南現有劇場臺南座狹隘，擬建一大戲園，「卜地於十八洞街」。（《漢文臺灣日日新報》1908-05-26第4版第3019號）十八洞街在今日的成功路附近，約介於西門路二段與國華街四段之間，林永昌以為此即大舞臺之籌建（林永昌2006：99-100），十八洞街的位置並非後來大舞臺興建的位置，也距南座的位置不遠（黑田菊之助1915），而報導的時間點在南座落成前四個月（參考前文南座興建時間），依此推斷這則報導極有可能是指南座的籌建，而非大舞臺之籌建。

成。……購地於小媽祖港街。建築戲園。距南座僅數十武。……名曰臺南大舞臺。……」（《漢文臺灣日日新報》1911-03-06第3版第3874號），然而有臺南市舊地名並未有小媽祖港街，當為小媽祖街之誤植，另外一則報導也提及「臺南紳士為南極探險後援。開演藝會。……四夜再開於小媽祖街大舞臺。……」（《臺灣日日新報》1912-04-09第5版第4259號）小媽祖街在舊城牆內（黑田菊之助1915），鄰近赤崁樓，約相當於今日的成功路與民族路二段之間的新美街段落，上文提及大舞臺「距南座僅數十武」，又另有報導「市內洪采惠等集資設株式劇場於南座前附近」（《漢文臺灣日日新報》1910-10-16第3版第3744號），則參考南座在聖君廟街或王宮港街的位置，推測大舞臺的位置約相當於今日的成功路與郡緯街之間，介於新美街與西門路二段之間的街廓內，但是大舞臺大門其實面向西側的西門路二段上，[13]而非面向新美街（小媽祖街），因為當時西門路二段實為日人在1907年拆毀府城西面城牆而成之新道路，並無舊街名，故皆以小媽祖街概稱大舞臺地點。[14]

　　日人於1919年後實施改町名，參考1929年繪製的〈臺南市區改正圖〉，小媽祖街接近西門町一町目，也靠近明治町三町目。（不詳1929；陳聰信2005：274）1937年出版之《臺南州觀光案內》所介紹臺南市內娛樂場的大舞臺地址為「臺南市明治町」（安倍安吉1937：43），周菊香在《府城今昔》中也從此說（周菊香2003：185）。然而刊登在《臺南新報》1926年始政紀念日、1927年元旦及1930年元旦的大舞臺名片，地址皆為「西門町一丁目」（《臺南新報》1926-06-17日第18版第8748號；1927-01-01第23版第8946號；1930-01-01第18版第10038號），1929年版的〈大日本職業別明細圖第170號——臺南市〉（木谷佐一1929）也將大舞臺標於西門町一丁目（圖版4），1934年出版之《臺南市商工案內》也註明大舞臺地址為「西門町一丁目」（臺南市勸業協會

---

[13]　參考現存大舞臺照片之一（周菊香2003：185），其大門前路面上有輕軌軌道，而輕軌軌道是在1907年後日人拆毀府城西面城牆後所築，在大舞臺之西的位置，由此當可斷定大舞臺大門向西面向今日之西門路二段，而非向東面向今日之新美街。

[14]　大舞臺與鄰近的南座所在的地段，在清代都還是甚少民居的荒涼區域，但是在1907年日人拆除府城西面城牆之後，到大舞臺建成時，已經成為人口聚集之處了。（《漢文臺灣日日新報》1910-12-12第3版第3794號）

1934：44），當以西門町一丁目較為可靠。

　　大舞臺既然專為中國戲曲演出而設，自然不會採用日式劇場格局，觀眾席必有椅凳，興建時預計「可容二千八百名客位」（《漢文臺灣日日新報》1910-09-30第4版第3730號），報導也形容「臺南大舞臺……其門面之堂皇。座位之寬敞。可與臺北座匹。」（《漢文臺灣日日新報》1911-01-22第3版第3833號）舊式戲園採用亭閣立柱、三面觀眾的舞臺，但是大舞臺更可能仿效上海在20世紀初出現的一系列新戲院，採西方鏡框式舞臺。[15]在1933年拍攝的大舞臺內部照片中，可見到當時大舞臺內是鏡框式舞臺，觀眾席有數人合坐的木椅。（圖版4-8）如徐亞湘（2000：16）所述，名為大舞臺，極有可能是受到1909年落成的上海大舞臺的影響，自臺南大舞臺之後，也掀起了臺灣各地以「某舞臺」命名劇場之風。舞臺採用電燈照明：「臺中將燃一千灼光之大電燈。上下兩旁又燃無數小電燈。春臺一登。必大有可觀。」（《臺灣日日新報》1911-01-22第3版第3833號）當時全臺也只有臺北、臺中、臺南、高雄的都會地區有供應電力，電燈尚未普及，新的戲院無形中也成為現代文明的標誌。[16]

　　在大舞臺興建期間，有關於洋灰磚頭價格上揚的報導：「年來臺南土木大興如永久兵營。臺南病院。臺南公館。第二公學校。及大舞臺。農會場等。相繼建築。灰磚之消售加多。價格漸昂。」（《漢文臺灣日日新報》1910-12-04第2版第3786號）可見大舞臺當為砌磚與混凝土構造而成。在大舞臺興建之時，當時臺南其他的日人劇場都還是木造結構，而大舞臺的建築材質與樣式，在當時是相當新穎而具有開創性的。（圖版4-1）至1927年底宮古座完工前夕，大舞臺曾重新整修：「大舞臺閱歲既久。不無破損。現亦投五千巨金。重新修蓋。」（《臺灣日日新報》1927-11-09第4版第9892號）

---

[15] 上海在20世紀初，出現許多與傳統戲園不同的新式戲院，如新舞臺（1908）、大舞臺（1909）、謀得利戲院（1909）、歌舞臺（1910）、風舞臺（1910）、丹桂第一臺（1911）等皆採用西方鏡框式舞臺。（黃愛華2011：298-299）

[16] 當時甚至有停電時不及臨時換回油燈照明之報導：「電燈明滅念四夜大撫（舞）臺纏演之時。不知電力如何障礙。轉瞬間變為黑暗世界。劇場臨時擬接油燈。準備不能周至。園丁甚為忙殺云。」（《漢文臺灣日日新報》1911-06-03第3版第3961號）

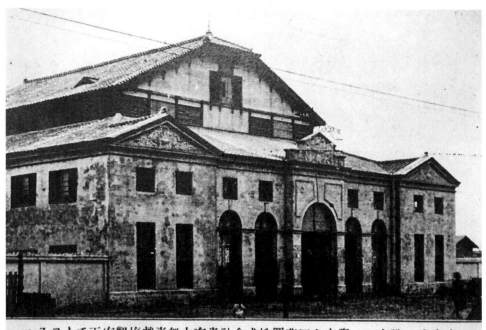

ル入ヲ人千五客觀塲戲臺舞大南薹社會式株圓萬四金本資ルセ立設ノ人島本

圖版4-1 ▌ 大舞臺照片。由照片可見，大舞臺係和洋混合樣式：斜屋頂覆瓦，立面三座山牆皆有繁複紋飾，入口設計
為西式拱門，氣勢宏大；可能樓高兩層或三層。照片中説明觀客五千人，與其他資料顯示的二千多人差距
甚大，當不足採信。（原圖出自平賀伊三《臺灣全嶋寫真帖：滯臺紀念》（1913），轉引自「植鉄の旅」
部落格[17]）

　　參考大舞臺的地址，並比較1907年繪製的〈臺南市街全圖〉（不詳1907）
與1915年黑田菊之助繪製的〈臺南市全圖〉（黑田菊之助1915），推定在〈臺
南市街全圖〉中未出現，而在〈臺南市全圖〉中出現的方型建物區域為大舞臺
的建築本體（圖版4-2），依據該地圖的比例尺推估大舞臺建築物佔地面寬約
45公尺、長約40公尺。於西門路上現存之大舞臺戲院遺址為戰後重建，其建築
物面寬實測約為26.5公尺，只是不確定戰後重建的建築是否與原大舞臺戲院建
築格局相仿。但是即使以26.5公尺的面寬來說，大舞臺的建築在當時可謂龐然
大物，對照1931年發行的《台灣紹介最新寫真集》（勝山吉作1931）中的臺南
市區空照圖，更可看出大舞臺建築量體的龐大。（圖版4-3）

---

[17]　「植鉄の旅」部落格：http://liondog.jugem.jp/?eid=210，擷取日期：2016年9月6日。

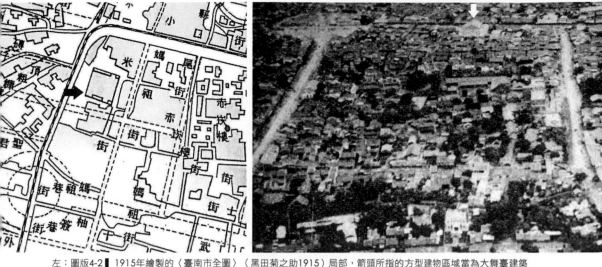

左：圖版4-2 ▌ 1915年繪製的〈臺南市全圖〉（黑田菊之助1915）局部，箭頭所指的方型建物區域當為大舞臺建築本體，圖版左下方的虛線圓環為計畫開拓之西門圓環。

右：圖版4-3 ▌ 《台灣紹介最新寫真集》（勝山吉作1931：56）中的臺南市區空照圖局部。此照片中臺町的市區改正已完成，開闢出今日之民族路（照片中左方縱向大路）及西門圓環（照片中左上方圓環），顯見照片攝於1927年的市區改正以後。照片上方箭頭指示的淺色建築即大舞臺，建築量體較鄰近屋舍龐大許多。

## ❖ 大舞臺的經營

　　大舞臺是臺灣人集資而建，投資者人數不少，這可由前述的報紙報導以及大舞臺株式會社成員資料中略窺一二。[18]然而實質參與大舞臺戲院經營的人有限，多是委託給戲院經理來營運。在1911年到1913年間的報導中可見到薛允宗是大舞臺的經理人。1911年初「本島人建大舞臺。……其中辦事人薛允宗等。辦法不公。故股東多含恨。擬將股株出賣。」（《漢文臺灣日日新報》1911-01-18第3版第3829號）1912年更有報導「取締役薛允宗辦理不善諸多浪費。且素性好賭。遇有要事。當賭興方濃。則置之不理。」（《臺灣日日新報》1912-10-02第6版第4432號）取締役相當於董事，而報導中指薛允宗辦理不善，顯然薛允宗仍負責戲院實質營運，是董事兼經理人的角色。1913年11月的報導中仍提及「大舞臺管理人薛允宗」（《臺灣日日新報》1913-11-26第6版第4836號），這個時期大舞臺經營不善，且薛允宗多引起非議。大舞臺的

---

[18] 大舞臺株式會社的重要社員，可參考賴品蓉根據《臺灣會社銀行錄》、《臺灣銀行會社錄》、《臺灣會社年鑑》等文獻匯集整理的資料。（賴品蓉2016附錄一）

株主們又有各自事業，對於戲院的經營本就是兼營副業，抱持投資心態，即使指派人員經營，也非專業人士。薛允宗曾任職鹽務支局，1910年底大舞臺還未落成前，曾有報導稱「該局主人薛允宗」捲入盜鹽案（《漢文臺灣日日新報》1910-12-10第3版第3792號），薛允宗本身從事鹽務工作，在專業上就不是經營戲院的理想人選。

　　早在1912年3月就有報導以「劇界不振」為題，指出大舞臺、臺南座及南座皆開演，然三者皆獲利有限。（《臺灣日日新報》1912-03-01第5版第4222號）1914年2月間大舞臺在三郊組合事務所開株主總會，選出洪采惠、陳鴻鳴、謝群我三人為取締役，許滄洲、廖再成二人為監查役，然後商議大舞臺經營之道：

> 有提議募集本島兒童。聘支那名角教演。以為長久在該舞臺開演之計。有提議向支那福州上海各處。買妙齡女子。教以演劇及彈唱等。如停演時。亦可陪酒覓利。有提議與同仁社主高松氏聯絡。就該舞臺改造。以便有時演日本劇。議論紛紛不一。均未解決。（《臺灣日日新報》1914-03-04第6版第4931號）

顯然劇場硬體雖成，但是缺乏夠多的演出節目來上演。1914年底即有報導形容大舞臺「設備僅足供本島劇開演之用。自支那班相繼去後。將近一年。冷落殊甚。」（《臺灣日日新報》1914-11-25第3版第5186號）1917年更有以「戲園末路」為題的報導，指出大舞臺的經營困境：

> 臺南市大舞臺株式會社。其股主以本島人為多。自創設至今。已歷多年。而因劇界不振。租用者寥寥無幾。以致所入不供所出。年年虧損。經理為難。客歲各股主有唱議與南座合併者。然因意見不合。以致中止。嗣有主議解散。而將該舞臺改作酒樓及旅館等。而言人人殊。議亦不成。其後臺南耶穌長老會。有欲買收改為禮拜堂者。各重役索價二萬五千圓。而教會則按價二□圓。亦不濟事。者番已訂本月中開股主總

會。聞各股主以諸重役辦理不善。議論紛紛。至期當不免多費唇舌。其末路殊可悲也。（《臺灣日日新報》1917-02-05第4版第5963號）。

然而雖然經常沒有節目演出，大舞臺並未變賣，仍然繼續經營。

> 大舞臺臨時總會　永樂町大舞臺株式會社。去五日午後六時。在同町三郊組合事務所內。開臨時株主總會。議重役補缺。投票選舉後。全員一致千四十票。皆以臺灣輕鐵會社長辛西淮氏當選。又其監查役之改選。年限本限一年。今則改為延長二個年。（《臺灣日日新報》1917-05-09第6版第6056號）

重役即是取締役，辛西淮接任重役後，也擔負起改善大舞臺營運的使命，這可見於一篇以「大舞臺の社業改善」為題的報導，其中指出大舞臺之前一直沒有適任的經營者，如今臺灣輕鐵會社長辛西淮擔任重役，擬定改善經營的方針（《臺灣日日新報》1917-06-28第3版第6106號），然而無從得知辛西淮將實際經理戲院的工作交予何人負責。

　　1918至1919年間，臺南大舞臺株式會社役員為：取締役洪采惠、謝群我、辛西淮，監查役黃欣、謝友我，取締役社長仍為洪采惠。（臺灣新聞社1918：257；1919：72, 327）報載在1918年初還有盈餘：「大舞臺配當　臺南市內有本島人所經營之劇場大舞臺。訂此廿六日開第九回定期總會。收支扣除外得純益二千六百餘圓。蓋年得六分之配當云。」（《臺灣日日新報》1918-02-09第6版第6332號）但是1918年11月老玉梨香班在大舞臺演出，「觀之特等位及一等位。皆是外客。可知中南部來觀者甚多。查每日收入。各有二百餘金。可云盛況矣。」（《臺灣日日新報》1918-11-10第6版第6606號）可謂難得的盛況，但是要依靠外來觀眾，而不能盡靠臺南市的觀眾。大舞臺的經營整體來說並不見得樂觀，所以在1919年底株主會議甚至決定將戲院出售：

> 赤崁短訊・舞台決賣　大舞臺因有擬將市內四劇場合併。創立一娛樂機

關會社。探問其意向。故前月十五日在大舞臺內。開株主會議。群以為聯合未必有利。不如賣卻。與主議者。疊次磋商。賣價五萬金。近日再開會於水仙宮。決議賣卻。估價三萬金。萬五千金株主分得。餘一半與之合併營業云。（《臺灣日日新報》1919-12-10第4版第7001號）

然而最後市內劇場合併一事未成，大舞臺仍然持續營運。即使臺南市整體戲院事業並不景氣，然而大舞臺專營戲曲演出，觀眾群皆是臺灣人，與其他日人經營的戲院市場區隔，倒也可以維持。

　　大舞臺經營不夠專業的狀況，要到蔡祥擔任大舞臺的經理人之後才有比較明顯的改變。1923年2月18日報載蔡祥向黃欣報告要召開股東大會：「臺南大舞臺戲園園丁蔡祥於去十四日。以故赴東門町黃欣氏家。報告本日。將開大舞臺株主總會。」（《臺南新報》1923-02-18第5版第7533號）「大舞臺戲園園丁」當為戲院的實質經理人，可見在1923年2月以前，蔡祥已負責大舞臺的營運。[19]其實早在1920年底就有蔡祥聘請潮州白話戲源正興班到嘉義演出的記錄（《臺灣日日新報》1920-12-10第6版第7367號），在1923年2月以前也有多次聘戲在臺南大舞臺演出的記錄（《臺灣日日新報》1922-07-28第6版第7962號；1922-11-29第6版第8086號；1923-02-10第6版第8159號），只是不知蔡祥是在何時開始擔任大舞臺園丁的職務。蔡祥有豐富的聘戲經驗，是一個比較專業的戲院經營者，懂得如何主動張羅戲院的演出節目，而不是以被動的出租場地的模式來經營大舞臺。

　　蔡祥除了主動聘請中國或臺灣各地的戲班來大舞臺演出，更在1925年開始系統性的自製戲劇演出節目與自籌電影公司購買電影影片。蔡祥在1925年組成丹桂社自製戲劇節目，在大舞臺演出當時大受歡迎卻被認為是傷風敗俗的歌仔戲，另一方面，臺南市戲院整體生態在經歷了1923年戎座與新泉座之間激烈的電影常設館競爭，以及1924年南座與高雄劇場結盟向發行商購片之後，蔡祥也在1925年籌組南影電影公司，不依靠日本的電影發行商系統而另闢來源，向

---

[19] 林永昌在其《台南市歌仔戲的發展與變遷》一書中，針對蔡祥及其歌仔戲團丹桂社有較為詳盡的介紹（林永昌2006：107-149）。

圖版4-4 ▌《臺南新報》1926年6月17日刊載的大舞臺名片，由蔡祥署名，並說明當時丹桂社正在大舞臺演出。（《臺南新報》1926-06-17第18版第8748號）

上海電影公司購買影片在大舞臺播映，將大舞臺的經營面向擴展到電影放映，以中國電影來吸引臺灣觀眾欣賞，並與日本戲院放映的日本美國電影加以區隔。蔡祥同時從戲劇與電影兩個管道著手，主動經營大舞臺戲院節目的來源。當然這並非大舞臺株式會社的經營方針，而主要是蔡祥將自己製作或購買的節目，藉個人身為園丁的職務之便，安排在大舞臺上演或播映，間接為大舞臺開啟了新的經營模式，使大舞臺可以有穩定的節目來源，而不必外求他人。[20]蔡祥可能是大舞臺首位較具有商業戲院經營能力的經營者，在蔡祥之前的大舞臺經營者皆不似日人劇場座主能夠專業經營。

　　另外，在宮古座併購戎座後，日人澤田三郎（本名矢野嘉三）領軍的「吾等の一團」不得不離開戎座，轉與大舞臺合作。「吾等の一團」於1928年9月21日在大舞臺盛大開場，開始安排播映日本活動寫真株式會社（日活）的映畫作品（《臺灣日日新報》1928-09-21第5版第10209號），這是非常罕見的日人經營臺灣人戲院的例子，1929年12月26日還有報導澤田三郎「吾等の一團」與宮古座不合，造成臺灣人經營的大舞臺放映日本映畫，而日本人經營的宮古座上演中國戲曲的奇特現象。（《臺灣日日新報》1929-12-26第3版第10666號）後來1930年日活在南臺灣的代理權被宮古座方面搶走，澤田三郎失去穩定片源，在大舞臺的經營到了1930年1月只好暫時以其他片商的映畫來經營，但是到了1月底澤田三郎就不得不停止在大舞臺的經營了。（《臺南新報》1930-01-27第7版第10063號）（關於澤田三郎「吾等の一團」後續的經營與臺南世

---

[20] 當時即有報導指出蔡祥藉身為大舞臺園丁之便，對於自己經營的歌仔戲演出或電影放映，皆以低於半價的租金租用大舞臺，為人詬病。（《臺灣新民報》1930-06-14第4版第317號）

界館的設立有關，詳見後文臺南世界館的設立一節）

　　「吾等の一團」進駐大舞臺經營時，應是簡單改造了大舞臺觀眾席以適應日本觀眾的習慣，在「吾等の一團」經營期間刊登在報紙上的大舞臺廣告可見「椅子席三十錢」、「疊席（階下）六拾錢」、「一階（正面）壹圓」的價目（圖版4-5）（《臺南新報》1930-01-05第4版第10041號），另一則廣告則是「椅子二十錢」、「平場四十錢」、「正面壹圓」的價目（《臺南新報》1930-01-25第4版第10061號），結果都是椅子席最便宜，當是在離舞臺最遠的觀眾席後方，而疊席與一階或平場與正面應當都是日式劇場觀眾席的榻榻米座位。

　　「吾等の一團」進駐大舞臺經營時，很可能是採取與蔡祥合作經營的模式，而非取代蔡祥的職務。因此到了1936年2月《臺南新報》報導當時臺南丹桂社在高雄市北野町壽星座開演時，介紹丹桂社「為臺南大舞臺蔡祥氏之所組

圖版4-5▌「吾等の一團」經營的大舞臺放映日本映畫，在《臺南新報》刊登廣告。廣告中可見「椅子席三十錢」、「疊席（階下）六拾錢」、「一階（正面）壹圓」的價目。（《臺南新報》1930-01-05第4版第10041號）

織」（《臺南新報》1936-02-18第4版第12258號），推測1936年時蔡祥仍然負責經營大舞臺事務。

1937年開始推行皇民化運動，帶有中國色彩的戲曲表演與電影都被限制，而這正向來是大舞臺演出節目的主流，對大舞臺的經營影響甚鉅，後來大舞臺更改名國風劇場，並改映日本電影，及上演臺灣職業新劇團的演出。在1938年5月刊行的《旅と運輸》中仍稱大舞臺（臺灣交通問題調查研究會1938：25），1939年元旦在報上刊行的名片為「臺南大舞臺株式會社」、「電話一〇二一番」（《臺灣日報》1939-01-05第2版第13303號），然而到1941年元旦期間刊登在《臺灣日報》的劇場名片已經更名為「國風劇場」，並註明「東寶新興之映画上映」，強調上映日本電影，地址電話不變仍為「臺南市西門町一丁目，電話一〇二一番」，名片署名「社長黃欣」。（《臺灣日報》1941-01-03第4版第14026號）故大舞臺改名國風劇場的時間應在1939或1940年間，而劇場改名國風，當是由漢入和之意。[21]

如上所述，《臺灣日報》在1941年元旦期間刊登在的國風劇場名片已署名「社長黃欣」，只是不確定當時由何人擔任經理。1942年4月刊登的國風劇場名片署名「社長國江南鳴」、「支配人邵禹銘」（《臺灣日報》1942-04-28夕刊第4版第14504號），國江南鳴即是黃欣改日本姓名（興南新聞社1943：123）。到了1944年元旦的國風劇場名片署名「支配人松本道明」（《臺灣日報》1944-01-01第2版第15113號），松本道明即是邵禹銘改日本姓名（興南新聞社1943：375），[22]另外，在一篇訪談調查中也提及1943年國風劇場經理為邵禹銘（王櫻芬2008：105），因此推論，最晚不遲於1942年就已經由邵禹銘負責戲院的實質營運。

黃欣於1927年發起成立臺南共勵會，會下設立演藝部，1935年5月即有報導指出當時演藝部主任即由邵禹銘擔任，並與會長黃欣共同籌劃在大舞臺演出文士劇（《臺灣日日新報》1935-05-06第8版第12606號）。所以有可能是黃欣

---

[21] 國風文化是日本10世紀初至11世紀的攝關時期產生的文化，相對於深受中國影響的奈良時代文化（唐風），國風文化更強調日本自身的根源，是大多數日本文化的源流。在文學上以展現為以假名文字創作，摒除漢文學影響，創制純日本文學之始。（依田熹家1995：49-51；鄭樑生2006：502-508）

[22] 為推動皇民化運動，1940年（昭和15年）2月11日，公佈更改姓名辦法，鼓勵廢漢姓改日本姓名。

圖版4-6 1933年10月16、17日臺南共勵會第十一回演劇大會演出後演職員在大舞臺舞臺上合影之局部放大。（黃天橫收藏、黃隆正授權提供）本照右起第一位著西裝者為黃欣之弟黃溪泉、第三位著西裝打蝴蝶結領帶者為黃欣、第四位扮坤角手持折扇者為邵禹銘、第五位著白色中山裝者為辛西淮。（盧嘉興1969：6）其中黃欣、黃溪泉與辛西淮皆為大舞臺株式會社主要成員。

擔任大舞臺株式會社社長時期中的某個時間點，任命邵禹銘接任國風劇場經理，取代蔡祥的職務。而邵禹銘接任大舞臺經理的可能時機就是推動皇民化運動後，中國戲曲、歌仔戲、中國電影都被禁止，往昔蔡祥擅長經營的節目類型都難以發揮，而邵禹銘擔任臺南共勵會演藝部主任，有籌畫文士劇的能力與經驗，自然是繼任大舞臺經理的人選。在1944年之臺灣興行（映演）場組合名單，國風劇場所有者仍登記為臺南大舞臺株式會社，經營者登記為國江南鳴，事務擔當者及統制會社契約書登記為松本道明（葉龍彥2004：74），可見邵禹銘接任戲院經理後一直到二次大戰結束。

## ❖ 大舞臺的節目類型

　　大舞臺的興建就是為了中國戲班
的演出而設,自始至終一直是為臺灣人
所有,絕大部份的時間是由臺灣人來經
營。大體而言,在1911年到1924年間,
大舞臺的節目類型以中國戲曲占絕大部
分,雖然前文提及大舞臺在1911年與南
座競爭戲曲演出,但是南座經營權很快
又回到日人之手,大舞臺作為戲曲專
門戲院的地位一直屹立不搖。除了開演
的三慶班,也陸續有中國戲班演出,如

圖版4-7 ▏1923年3月《臺南新報》報導大舞臺
演出潮戲劇目。(《臺南新報》1923-
03-02第5版第7545號)

1912年的上海祥盛班、1915年的上海鴻福班、1916年的上海上天仙京班、1918
年潮州老玉梨香班、1919年上海天勝京班、1921年上海復勝復興合班、1922年
上海天勝京班、1923年福州舊賽樂、上海長春京班、1924年福州新賽樂、上海
樂勝京班、聯和京班等等。(徐亞湘2000:242-244)

　　大舞臺在1925年至1927年除了中國戲曲之外,也因為主事者蔡祥的經
營,開始頻繁上演歌仔戲及播放中國電影。蔡祥接手經營大舞臺後,開始聘
請歌仔戲班演出,如在1922年11月聘請桃園天樂社(《臺灣日日新報》1922-
11-29第6版第8086號)、1925年5月聘請歌仔戲清樂社男女班(《臺灣日日新
報》1925-05-09第4版第8978號)、1925年6月聘請臺灣白話戲(《臺南新報》
1925-06-18第9版第8384號)、1925年7月聘請桃園清樂社男女班等於大舞臺演
出。後來蔡祥更自組丹桂社歌仔戲班,於1925年8月26日在大舞臺開演(《臺
灣日日新報》1925-09-30夕刊第4版第9122號),並連演五個月而聲勢不墜:
「臺南大舞臺自丹桂社男女班開演以來至今五個月餘。觀客仍然坐席常滿。」
(《臺灣日日新報》 1926-02-07第4版第9252號)丹桂社的歌仔戲頗受歡迎,
後來經常在大舞臺演出。直到歌仔戲因「傷風敗俗」而被禁,丹桂社只得以改

唱官音京戲因應。（《臺灣日日新報》1927-02-04夕刊第4版第9614號）另外
蔡祥在經營丹桂社的同時，也與劉鴻鵬和張湯共同創設南影公司，進口上海
電影播放（《臺灣日日新報》1925-07-03夕刊第4版第9033號），從1925年6月
30日開始在大舞臺放映上海電影（《臺灣日日新報》1925-07-06夕刊第4版第
9316號），且「自演映以來。頗博好評」（《臺灣日日新報》1925-07-10夕刊
第4版第9040號），直到1936年底都還有報導南影公司來年新春在大舞臺放映
上海電影（《臺灣日日新報》1936-12-30第8版第13206號）。然而大舞臺並未
轉型成專放中國影片的戲院，而是戎座在1931年開始轉型成為專映中國電影的
戲院。（詳見後文戎座的經營一節）

　　此外，大舞臺也偶有臺灣文化協會放映電影，或文明戲及文士劇等新類型
的劇種演出，但都是少數的個案：臺灣文化協會活動寫真部曾於1926年4月4日
及5日在大舞臺放映電影，並隨後開始巡迴全臺。[23]（《臺灣民報》1926-04-25
第5版第102號）在1926年9月20日上海文明劇團民興社在大舞臺開演。（《臺
南新報》1926-09-17第6版第8840號；《臺灣日日新報》1926-09-23第4版第9480
號）臺南仕紳黃欣發起組織的南光演劇團於1927年3月在大舞臺演出文士劇，
12日演出《勞心勞力教育家》、《是誰之錯》與《上不正則下歪》，13日演出
《假銅像》、《是誰之錯》與《嫖苦》（《臺灣日日新報》1927-02-26第4版第
9636號；1927-03-10夕刊第4版第9648號；1927-03-17夕刊第4版第9655號），以
及後來黃欣擴大籌組的臺南共勵會之下設立的演藝部，於1930年4月28、29日
在大舞臺演出《玉潔冰清》等文士劇（《臺灣日日新報》1930-04-24夕刊第4版
第10783號），於1933年10月16、17日在大舞臺演出《歧途》、《父歸》、《頑
石點頭》、《千歲爺》與無言劇《心之神》（圖版4-8）（《臺灣日日新報》
1933-10-14夕刊第4版第12042號），於1935年5月7日臺南共勵會再於大舞臺演文
士劇《大悟徹底》、《潑婦》等，由會長黃欣，演藝部主任邵禹銘籌備一切。
（《臺灣日日新報》1935-05-06第8版第12606號）（臺南共勵會演藝部除了在
大舞臺，也數次在宮古座演出文士劇，可參考後文宮古座的節目類型一節）

---

[23] 臺灣文化協會以巡迴放映活動寫真的方式對臺灣民眾進行文化啟蒙。（林柏維1993：136-139；王姿
雅2010：38-52）

圖版4-8 ▌ 1933年10月16、17日臺南共勵會第十一回演劇大會演出後演職員在大舞臺舞臺上合影。（黃天橫收藏、
黃隆正授權提供）照片中可見大舞臺採用鏡框式舞臺，觀眾席採用數人合坐的木椅，臺南共勵會的演出舞
臺採利用透視法繪景的景片。

　　1928年9月至1930年1月間則是日人澤田三郎的「吾等の一團」經營大舞
臺，主要安排播映日活的映畫作品。（《臺灣日日新報》1928-09-21第5版第
10209號）1930年2月起再由臺灣人經營，仍有中國戲曲及丹桂社演出，例如在
1930年10月適逢臺灣文化三百年紀念會在臺南市舉行，還見到一則鴻福京班在
大舞臺演出的廣告在《臺南新報》刊登（圖版4-9）（《臺南新報》1930-10-27
第6版第10334號），但是整體而言，大舞臺演出的報導或廣告數量明顯減少。
1931年以後大舞臺的經營就面臨戎座專映中國電影的挑戰，1935年新戎館落成
後，除了持續專映中國電影外，更在興建新戎館時設置了舞臺，以便上演戲曲
表演，成為更進一步對大舞臺的挑戰。[24]

―――――――――
[24] 1935年至1937年間的《臺南新報》鮮少有大舞臺演出節目的訊息，因此難以瞭解大舞臺如何因應新

圖版4-9 1930年10月《臺南新報》刊載鴻福京班在大舞臺演出的廣告。（《臺南新報》1930-10-27第6版第10334號）

1937年進入皇民化運動後，大舞臺的節目類型被迫要作改變，特別是1941年後皇民奉公會時期開始嚴格禁止歌仔戲、中國戲曲與中國電影。1941年元旦期間刊登在《臺灣日報》的劇場名片上，大舞臺已經更名為國風劇場，並標明上映「東寶新興之映畫」。（《臺灣日報》1941-01-03第4版第14026號）然而當時大舞臺的節目類型職業新劇團演出多於電影放映，[25]這些職業新劇團有不少是歌仔戲團因應時局而改名為新劇團，仿效日本新派劇的演出形式，或自行混用各種形式而演出所謂「怪異戲劇」的胡撇仔戲，以避開官方管制而續求生存（呂訴上1961：320-325；王育德1941：150-159），例如丹桂社就改名為愛國劇團於1942年5月在國風劇場演出（圖版4-10）（《臺灣日報》1942-05-14第2版第14519號；林永昌2006：157-169），而這樣的情形也一直持續到二次大戰結束。

❖ 大舞臺的結束

　　大舞臺的經營由1911年起到1945年止，算是臺南市商業戲院歷時非常長的戲院，是臺南市由臺灣人經營最久的戲院，也是臺南市唯一專營戲曲演出的戲院，另一方面也是歌仔戲進入內臺發展的重

---

戎館開幕以來的挑戰。

[25] 相較於當時臺南市另外三家戲院宮古座、臺南世界館及新戎館都以放映電影為主，國風劇場有許多職業新劇團的演出，對照呂訴上（1961：324-325）記載的新劇團資料，多為歌仔戲班演變而來，演出較不純粹，即所謂的「壞把」（fiber），例如臺南愛國劇團（《臺灣日報》1942-05-14第2版第14519號）、臺南昭南新劇團（《臺灣日報》1942-07-09第2版第14575號；1942-12-23第2版第14741號）、嘉義麗明新劇團（《臺灣日報》1943-03-15第2版第14822號）、臺南新聲劇團（《臺灣日報》1943-03-23第2版第14830號）、新竹日光劇團（《臺灣日報》1943-10-15第3版第15035號）等。

上左：圖版4-10▐ 1942年5月國風劇場在《臺灣日報》刊登臺南愛國劇團新劇演出廣告。（《臺灣日報》1942-05-09第2版第14514號）

上右：圖版4-11▐ 1944年1月國風劇場刊登在《臺灣日報》的臺北小西園人形劇團（小西園掌中劇團）演出廣告。（《臺灣日報》1944-01-08第3版第15119號）

下左：圖版4-12▐ 1942年5月國風劇場刊登在《臺灣日報》的廣告，放映一部新興映畫及李香蘭主演的滿映映畫《鐵血慧心》。（《臺灣日報》1942-05-01第2版第14506號）

下右：圖版4-13▐ 1943年3月國風劇場刊登在《臺灣日報》的臺南新聲劇團演出及松竹映畫放映廣告。（《臺灣日報》1943-03-23第2版第14830號）

要里程碑,最後受到戰事影響改映日本電影及上演新劇,於1945年毀於戰火之中。

　　大舞臺原建物在1945年的3月1日遭美軍空襲轟炸毀壞。等到戰後另有王皆得等數人原地重建為電影院,1946年12月29日落成,1947年元旦開業,然而此一戰後的大舞臺戲院,無論建築物或經營者都已經與前述大舞臺不同。[26]而依據林永昌的研究,大舞臺戲院在1949年後就不再出現於報紙廣告上,依據許丙丁1956年的說法,大舞臺戲院後來不再營業而作為他用(許丙丁1956:31),一度曾為日月巨星婚紗集團,後又租給大亞證券。地址為西門路二段398、398-1、398-2、398-3號(林永昌2006:287-288),目前荒廢中。

---

[26]　1946年12月29日《中華日報》刊載啟示戰後大舞臺重新開臺時,提及「茲臺南市西門町一丁目,前國風劇場。去年因被空襲,至為全燒,所存空地,同人等對業主租出。新建築二樓,今告竣工,名為大舞臺戲院。比舊加高,增設外觀,美麗裝嚴,內極優雅,衛生亦增設,電影收容人員數千名。定於十二月廿九日開始落成式,特聘省內有名金寶興京班,定於新曆正月一日開臺始業。到期望各界官紳惠駕光臨參觀,欣迎之至。中華民國卅五年十二月二十八日。大舞臺戲院。王皆得、葉四海、王石頭、蔡新魚、王石令、陳傳鑫。」(轉引自林永昌2006:288)

# Chapter 5

# 1912-1945

# 戎座（戎館）

戎座日文假名為エビス座，於1912年由小林熊吉設立，位於開仙宮街，鄰近臺南座，町名改正後地址為錦町三丁目，在今日之民生路一段。戎座係日式木造劇場，可能只有一樓，內部空間為日式劇場的榻榻米觀眾席。戎座在設置之初仍以戲劇演出為主，但是從1916年開始與臺北的活動寫真常設館合作獲得來自日本的影片片源，開始轉型為活動寫真常設館，到了1920年代戎座已經以放映映畫為主，是臺南市歷史最悠久的活動寫真常設館。戎座自小林熊吉以降，轉手多位日人經營者，在1923年間曾與新泉座激烈競爭臺南市活動寫真常設館龍頭的地位，1926年以後戎座經營不善，後來在1928年被宮古座併購，以上映松竹キネマ株式會社（松竹）與日本活動寫真株式會社（日活）電影為主。1930年底臺南世界館落成之後，戎座遂轉型為以播映中國電影為主的活動寫真常設館，後因戎座建築老舊，於1935年在田町興建新戎館，新戎館為歐式水泥磚造二層樓建築，設置西方鏡框式舞臺，觀眾席設置木質長椅，可容納約一千兩百位觀眾，有沖水廁所。新戎館由臺灣人鍾赤塗、鍾樹欉父子所有並經營。但是在皇民化運動以後，新戎館只得再改映日本電影來應付。新戎館於戰後繼續經營，1946年5月1日改名為赤崁戲院，1961年5月8日結束營業。

在1923年至1925年間刊載的報紙廣告中，戎座名稱出現在報紙上有時為漢字「戎座」，有時又為假名「エビス座」，兩者更替使用。[1]1930年後報紙廣告出現「館」的名稱，1930年元旦出現「エビス館」稱呼（《臺南新報》1930-01-01第21版第10038號；1930-06-17第3版第10203號），1932年又稱「戎館」並放中國電影（《臺南新報》1932-01-01第32版第10762號；1932-06-17第4版第10928號），1941年元旦名片為「戎館」（《臺灣日報》1941-01-03第

---

[1] 「戎座」與「エビス座」的名稱交替出現的情形可見於報紙廣告中，例如1925年1月27日電影廣告出現エビス座（《臺南新報》1925-01-27第7版第8242號），1月30日、2月4日廣告又為戎座（《臺南新報》1925-01-30第7版第8245號；1925-02-04第7版第8250號），2月8日以後所有2月份的10則廣告皆為エビス座（《臺南新報》1925-02-08第11版第8254號；1925-02-10第7版第8256號；1925-02-11第7版第8257號；1925-02-12第7版第8258號；1925-02-18第1版第8264號；1925-02-22第11版第8268號；1925-02-23第7版第8269號；1925-02-25第11版第8271號；1925-02-26第1版第8272號；1925-02-27第11版第8273號），然而3月6日當天的廣告在不同版面分別出現戎座與エビス座（《臺南新報》1925-03-06第3版第8280號；1925-03-06第7版第8280號），3月7日廣告又出現戎座（《臺南新報》1925-03-07第7版第8281號），3月8日又為エビス座（《臺南新報》1925-03-08第11版第8282號）。

4版第14026號），1944年元旦名片又換為「エビス館」（《臺灣日報》1944-01-01第2版第15113號）。可見大體上漢字名稱與假名名稱都有出現，然而到了皇民奉公會時期以日文假名為主。另外，由「座」改稱「館」，則在強調其活動寫真常設館的性質甚於劇場的性質。為方便起見，本文稱呼戲院前期為戎座，至1928年併購後稱為戎館，而對於1935年落成的歐式劇場則稱為新戎館，對於該戲院整體仍統稱戎座。本研究聚焦於日治時期戲院發展，標示戎座迄於1945年。實則1935年落成的新戎館由臺灣人經營，在戰後1946年將戲院改名赤崁戲院繼續營業，特此說明。[2]以下詳述戎座的資料耙梳與考辨。

## ❖ 戎座的設立

　　戎座於1912年6月10日舉行興建上樑儀式：「臺南市內新街清琴堂主小林態（熊）吉氏。計劃在開仙宮街（臺）南座邊。建築戎座。前已稟請當局。自蒙許准後。即著手起工。其工事著著進步。經於去十日午前十一時舉上樑式。」（《臺灣日日新報》1912-06-13第6版第4324號）小林熊吉原本經營清琴堂，販售三味線及原住民製作的工藝品，[3]1912年跨足劇場界開設戎座，戎座於8月17日開場演出。[4]（《臺灣日日新報》1912-08-18第7版第4389號）1922年元旦報紙刊載戎座劇場名片，其地址為錦町三丁目。（《臺南新報》1922-01-01第27版第7120號）然而上述1912年6月13日《臺灣日日新報》的報導中，言明戎座在「開仙宮街（臺）南座邊」，而臺南座正是面向開仙宮街，所以合

---

[2]　除了新戎館在戰後由原經營者變更戲院名稱繼續營業之外，在戰後仍存在的日治時期戲院還有宮古座與臺南世界館，但是這兩家戲院在戰前皆為日人經營，故戰後日人離臺後完全由新的經營者改戲院名稱而經營，此點與新戎館不同。

[3]　「交涉出品千葉縣成田町所設物產館。既託臺灣勸誘出品。茲聞臺南廳下。已有臺南市藤谷甘泉堂之密餞並小村清琴堂之蕃產物工藝品及鳳山岡村鳳梨罐頭等。皆擬出品。目下正在交涉中。」（《漢文臺灣日日新報》1911-04-26第3版第3923號），可見清琴堂販售原住民製作的工藝品，其中「小村」為「小林」之誤植。另外，在《台灣實業名人鑑》中介紹小林熊吉為「琴三味線及生蕃產物商」（岩崎潔治1912：521）

[4]　文化部線上「國家文化資料庫」中的1914年拍攝的戎座老照片，說明中指臺南戎座開幕，誤導戎座開幕年代，參見http://nrch.culture.tw/view.aspx?keyword=%E6%88%8E%E5%BA%A7&s=2427011&id=4047239&proj=MOC_IMD_001。另外楊貞霞撰專文介紹臺南老戲院時，也誤指戎座於1915年開幕。（楊貞霞2008b：2）





理推測戎座也是面向開仙宮街，這也符合〈臺南市街圖〉（1927）中標示的戎座位置，為面向錦町三丁目通的大街（圖版5-1），但是在1929年版的〈大日本職業別明細圖第170號——臺南市〉（木谷佐一1929）中，エビス館的位置標示在錦町三丁目街廓內的小巷內（圖版5-2），兩者明顯不一，不確定是否戎座在歷次整修中曾搬遷到鄰近的新地點，資料不足而難以定論。周菊香在《府城今昔》中推論戎座位置在今日之民生路一段205巷5號及5號之1（周菊香2003：186），當是根據後者的地點而來。

戎座為日式木造劇場，有報導指出其內部空間為日式劇場的榻榻米觀眾席，不願讓租用場地的中國戲班在觀眾席添加座椅。[5]後來到1933年，戎座因過於老舊被視為危險家屋，被催促改建。（《臺灣日日新報》1933-08-09第4版第11977號）沒有資料顯示戎座可容納多少觀眾，但是從照片上看來戎座只是一層樓的建築（圖版5-3），建築量體也不大，推測戎座的表演區域應該不大。戎座的戲劇演出多為浪花節的說唱藝術（詳見後文戎座的節目類型一節），少有歌舞伎演出，不知是否因為缺乏花道與旋轉舞臺等傳統歌舞伎劇場的舞臺設置，而不便演出歌舞伎，故多以浪花節的演出來搭配放映活動寫真的空檔。

1934年間新戎館於田町開始興建，新戎館「設計係最新式。該館從來開映多屬華片。以臺人顧客為本位。者番則欲設舞臺。備演劇與電影兩用。館分樓上樓下……悉係磚造。近將興工……」（《臺灣日日新報》1934-06-05第4版第12274號）新戎館1934年底完工，1935年1月1日開幕。

《臺南新報》刊載了新戎館落成時的建築外觀與內部空間（圖版5-4、5-5），由照片可知新戎館建築樣式為受西方建築風格影響的新式電影館，建築構造是磚造混凝土，延續1932年末廣町建築群的藝術裝飾風格建築樣式（傅朝卿2013：94-99, 108-109），正符合1930年代以來在全臺各地新設電影館的樣式，戲院內部的構造也擺脫單純的日式劇場的傳統，設置西方鏡框式舞臺，並於舞臺上放置投影幕，然而從另一則報導中可知，新戎館的舞臺仍設置有旋

---

[5]　「赤崁短訊　臨時戲園。復勝班在嘉義將罷演來南。租借戲園。大舞臺久為鴻福班所盤據。南座為活動寫真租借。中尚有繼續者。新泉座戎座。純是內地式。改用椅位不肯。且皆有戲扮演。不得已卜定西市場對面之空地。建築臨時戲院。」（《臺灣日日新報》1921-03-21第4版第7468號）

上：圖版5-1 〈臺南市街圖〉（1927）中標示的戎座面向錦町三丁目通的大街。（中央研究院人社中心GIS專題中心（2016）. [online] 臺灣百年歷史地圖. Available at: http://gissrv4.sinica.edu.tw/gis/twhgis/[2016/11/15]）

下：圖版5-2 1929年版的〈大日本職業別明細圖第170號──臺南市〉（木谷佐一1929）中標示エビス館，位於錦町三丁目街廓內的小巷內。（感謝收藏者劉克全先生提供地圖由研究者翻拍）

圖版5-3 ▋《臺南市大觀》中的エビス館（戎座）照片，由照片可見戎座為日式木造建築，可能只有一樓。（翻拍自小山權太郎1930：63）

轉舞臺（《臺南新報》1934-12-30第7版第11847號）。圖版5-5的照片中可見到新戎館為二層樓之建築，二樓的座椅是有靠背的木質長椅，供數人合坐，二樓正面的觀眾席前排似有一排單人之座椅。樓下座椅的樣貌無法由照片中辨識，不確定是否有當時新式電影院時興之折疊式座椅。

關於新戎館的位置，1937年《臺南州觀光案內》內載戎館地址為「田町四二」，即田町的四二番（號）地（安倍安吉1937：43），周菊香（2003：

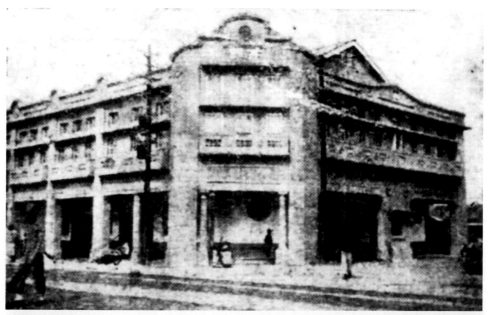

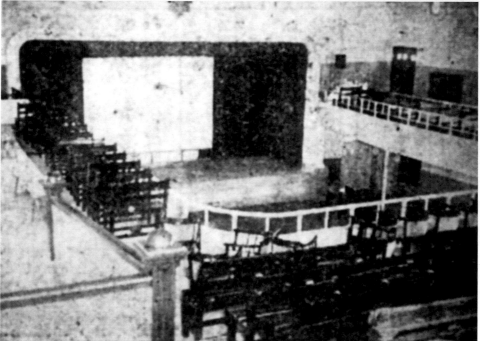

上：圖版5-4▏新戎館的外觀，立面山牆下似有「戎館」二字。（《臺南新報》1934-12-31第4版第11848號）
下：圖版5-5▏新戎館的內部空間。（《臺南新報》1934-12-31第4版第11848號）

186）推測新戎館位於今日之中正路239號，林永昌（2006：287）推測其位於今日中正路235號，楊貞霞（2008b：2）撰專文介紹臺南老戲院時，未辨別舊戎座與新戎館位置不同，而指出戎座位於今日中正路之黑橋牌香腸門市，地址為中正路220號。研究者實地查訪該黑橋牌香腸門市，並比對現地建物與新戎館落成時的照片，認為新戎館建築大體仍存在，只是樓層地板與建築外觀經過改裝整修，並為裝潢所包覆，楊貞霞所說之地址實為新戎館地址，與舊戎座無涉。（新戎館的位置可參閱第八章圖版8-4及圖版8-5）

### ❖ 戎座的經營

　　戎座是日治時期日人戲院中經營最久的，其中經手多位經營者，經營策略也多所變化，以下先簡要摘錄本文研究推敲的成果：戎座從1912年落成開始由小林熊吉所有並自行經營，1916年開始轉型為常設寫真館，1920年至1921年間由小林竹治接手經營，並正式轉型為常設寫真館，1923年由今福商會接手經營，並開始與新泉座之間的激烈競爭，1923年夏天經營權又交回小林熊吉，並於1924年開始與原戎座辯士飯島一郎合作經營，1925年3月小林熊吉病逝，戎座所有權轉給山口萬次郎，但是山口萬次郎並未自行經營，而是從1926年5月以後由澤田三郎的「吾等の一團」經營，1928年8月戎座被宮古座併購，1930年戎座經營者為宮古座會社社員之一森岡熊次郎，1931年則由另一宮古座會社社員臺灣人鍾赤塗及其子鍾樹欉經營（詳見後文宮古座的經營一節），改映中國電影，到1935年新戎館建成，已完全由鍾家父子所有並經營，一直到戰後。接下來的段落會一一說明如何由零散的原始資料論證推敲得到上述的研究結果。

　　戎座為小林熊吉1912年8月創設經營，在1913年3月24日《臺灣日日新報》的報導中（《臺灣日日新報》1913-03-24第3版第4598號）、及1919年出版《臺灣商工便覽（大正8年版）》的記載中（臺灣新聞社1919：328），都提及座主小林熊吉之名，推測自1912年到1919年一直都是小林熊吉擔任座主經營戎座。

　　戎座的經營到了1916年，已由原本上演日本戲劇的劇場，開始轉向活動寫真常設館邁進，與臺北新高館結盟，引進天然色活動寫真株式會社（天活）

的影片至臺南播映，成為當時全臺灣三家常設館之一。（《臺灣日日新報》
1916.02.20第7版第5621號）在1920年6月12日戎座重新開館，成為國際活映株
式會社（國活）的特約常設活動寫真館（國活於1919年底在日本成立），但
是並未說明座主何人。（《臺灣日日新報》1920-06-14第5版第7188號）然而
在1921年9月以前戎座又改為日活特約戲院，並且放映日活的影片至少持續到
1922年3月。（《臺南新報》1921-09-20第7版第7017號；1921-11-28第7版第
7086號；1921-12-22第7版第7110號；1921-12-27第7版第7115號；1922-03-21第
7版第7199號）

　　然而在1921年11月在戎座廣告中出現「戎座小林竹治」署名（《臺南新
報》1921-11-18第7版第7076號），此後又在1922年6月17日及1923年1月1日刊
載在《臺南新報》上的名片中出現「常設館主任小林竹次」，[6]並在1923年2
月的報導中提及經營戎座的「臺北の小林竹次氏」（《臺南新報》1923-02-15
第7版第7530號），推測上述廣告中的「小林竹治」即為「小林竹次」。同時
推測也就是在1920年到1921年間，小林熊吉將戎座轉手給由臺北來的小林竹次
接手經營，成為國活在臺南的特約常設活動寫真館，而這也促使戎座更進一步
邁向活動寫真常設館。

　　當時的影片皆是默片，辯士對影片的解說是播映活動寫真時重要的一環，
當時在戎座擔任主要辯士的是飯島一郎，早在1921年9月22日《臺南新報》演藝
版即報導「主任辯士飯島一郎」（《臺南新報》1921-09-22第7版第7019號），
其後更在1922-01-17戎座電影廣告提及「說明監督飯島一郎、店主小林竹次」。
（《臺南新報》1922-01-17第7版第7136號）而後在1923年1月間小林竹次收手，
不再經營戎座，飯島一郎原想接手卻未果，便租下鄰近的另一劇場新泉座，於
1923年2月11日在新泉座打出活動寫真常設館的大旗，開始推出過去在戎座熱
映的日活尾上松之助電影。（《臺南新報》1923-02-11第11版第7526號；1923-
02-15第7版第7530號；《臺灣日日新報》1923-02-23第7版第8172號）

---

6　祝賀1922年6月17日始政紀念日的商家名片中，包含新泉座、戎座、南座三劇場的名片，其中戎座
　　更標明「常設館主任小林竹次」（《臺南新報》1922-06-17第10版第7287號），1923年1月1日的名
　　片「戎座活動常設館主任小林竹次」在旁署名，為三個臺南劇場共同刊出廣告（《臺南新報》1923-
　　01-01第31版第7485號）。

而戎座則在小林竹次收手後轉給臺北的今福商會來經營活動寫真常設館，於1923年2月16日開館（《臺南新報》1923-02-15第7版第7530號），以播映美國ユ社（Universal Studios；環球影業）的電影為主，由湯木狂波與生駒壽郎擔任辯士（《臺南新報》1923-02-16第7版第7531號），除了美國電影也搭配播映松竹與國活等日本電影（《臺南新報》1923-02-15第7版第7530號；1923-03-08第1版第7551號），因今福商會在臺北直營臺灣キネマ館，遂稱呼戎座為「第二臺灣キネマ戎座」（《臺南新報》1923-03-13第7版第7556號；《臺灣日日新報》1923-08-05第4版第8335號）。[7]

1923年間戎座與新泉座之間競爭臺南市活動寫真常設館龍頭的地位，兩造競爭激烈，甚至發生辯士鬥毆的事故。（《臺灣日日新報》1923-06-23第7版第8172號）戎座的經營顯然並不順利，到了1923年夏天經營權又交回到第一任座主小林熊吉，並且重新整建，「第三度進行改造」，主要與國活合作播映影片，並搭配帝國キネマ演藝株式會社、ユ社的影片播映。（《臺灣日日新報》1923-10-04第3版第8395號；《臺南新報》1923-11-16第2版第7804號）而到了1924年2月飯島一郎租借新泉座的租約到期，飯島一郎決定與戎座握手言和，協同經營戎座，結束對立競爭的態勢（《臺南新報》1924-01-28第7版第7877號），而飯島一郎再任戎座辯士。

1924年2月23日晚間錦町三丁目的一場大火，許多民宅及新泉座全數燒毀，戎座雖沒有太大損害，但也稍受波及，小林熊吉與飯島一郎聯名刊登廣告公告休業兩天整理內部。（《臺南新報》1924-02-25第7版第7905號）1925年元旦小林熊吉還以座主之名在報紙上刊載戎座名片（《臺南新報》1925-01-01第28版第8216號），但是卻在同年3月6日腦貧血去世（《臺南新報》1925-03-07第7版第8281號）。小林熊吉死後，戎座的經營並不理想，甚至於1926年5月18日開始休業兩個月，據傳為欠繳松竹映畫會社費用而遭解約，以致於片源短

---

[7] 臺北市大稻埕今福運送店的今福豐平發起的臺灣キネマ商會，興建活動寫真常設館臺灣キネマ館，1923年1月1日開始營業播放活動寫真，與環球電影公司簽約合作，以本島人觀眾為主，休息室有臺灣式及日本式各一間，並附有臺灣辯士四名及樂團樂手六位（《臺南新報》1922-12-27第5版第7408號；《臺灣日日新報》1922-12-31第5版第8118號），1923年2月起約半年時間，今福商會也在臺南經營戎座，主要播映美國環球影業的電影，並搭配其他日本映畫輔助。

圖版5-6▎《臺南新報》1926年5月28日刊載戎座廣告説明「吾等の一團第一回旗上興行」，以放映東亞映畫會社作品為主。（《臺南新報》1926-05-28第1版第8728號）

缺，只得暫停營業。（《臺灣日日新報》1926-05-23第5版第9357號）

　　1926年5月28日「吾等の一團」接手經營戎座，以放映東亞映畫會社作品為主（圖版5-6），[8]而「吾等の一團」經營戎座直到1928年8月被宮古座併購後才離開，轉而在9月與大舞臺合作（《臺灣日日新報》1928-09-21第5版第10209號）。（關於澤田三郎的「吾等の一團」，詳見後文臺南世界館的設立一節）但是戎座所有權並非在澤田三郎之手，這可見於1928年8月戎座被宮古座買收時，報紙報導指出戎座關係者小川某與山口某之間的訴訟，小川某指控山口某侵占財產，可見自小林熊吉死後，戎座財產所有權未能釐清而終至紛爭。（《臺灣日日新報》1928-08-25第2版第10182號）然而在小林熊吉的訃聞中可見署名的親戚中有小川倍見，友人中有山口萬次郎（《臺南新報》1925-03-07第7版第8281號），而山口萬次郎在小林熊吉死後掛名為座主，[9]推測此

---

[8]　「吾等の一團」自1926年5月28日接手經營戎座，皆以放映東亞映畫會社作品為主，由其在報上刊載的廣告可見一斑，（《臺南新報》1926-05-28第1版第8728號；1926-06-17第7版第8748號），其中更有廣告標示為「東亞キネマ特約」。（《臺南新報》1926-11-21第1版第8905號）

[9]　依據1930年發行的《日本映画事業總覽昭和五年版》中的記載日本含殖民地的「全國映画常設館所在地系統經營者氏名名簿」其中在臺南的常設館只登錄了エビス座一家，在登錄資料中，電影發行系統為松竹，館主為山口萬次郎（國際映画通信社1930：151）。山口萬次郎在臺南經營運輸業起家，而逐漸擴展各種事業版圖，是臺南經營有成的企業家（大園市藏1930b：68）。在上述「全國映画常設館所在地系統經營者氏名名簿」（以下簡稱「名簿」）中，還登錄了臺灣キネマ館，其開館日期是在1923年元旦（《臺灣日日新報》1922-12-31第5版第8118號），這份「名簿」所反映的情

即是訴訟雙方，是小林熊吉親屬與戎座後續接手經營者之間的紛爭。這也間接說明「吾等の一團」的澤田三郎只是經營者，而無戲院所有權。

　　戎座被宮古座併購後，1930年1月1日與6月17日可在報上見到兩戲院「劇場　宮古座」與「活動寫真常設館　エビス館」合刊名片，且エビス館標明為「松竹日活特約」（圖版5-7）（《臺南新報》1930-01-01第21版第10038號；1930-06-17第3版第10203號），然而宮古座標榜為劇場、戎座標榜為活動寫真館，兩者節目類型作出區隔，聯手經營，而且自從宮古座併購戎座後，「吾等の一團」就離開，而戎座由宮古座方面所有，當時宮古座會社的代表社員與實質經營者是高橋順三郎，而1930年9月的報紙報導中提及エビス館「經營擔當者、同時也是出資者之一」森岡熊次郎（《臺南新報》1930-09-02夕刊第2版第10281號），森岡熊次郎也是宮古座會社的社員之一，有可能由森岡熊次郎分攤經營エビス館的工作。（詳見後文宮古座的經營一節）

　　然而從1931年開始，宮古座與戎館的聯合經營策略作了調整，松竹日活電影移至宮古座播映，戎館交由臺灣人經營放映中國電影，此一轉變可由以下訊息推敲而得：首先，1930年11月到1931年12月的《臺南新報》都未留存下來，由1932年後的《臺南新報》上刊登的廣告來看，宮古座已經改映松竹日活特約，而戎館已經上映中國電影，且二者廣告名片未聯合刊登，而是分別刊登在不同版面。

　　1932年元旦及6月17日在《臺南新報》刊登的宮古座與戎館名片分別刊登在不同版面，其中宮古座成為「松竹日活映畫特約上映」（圖版5-8）（《臺南新報》1932-01-01第27版第10762號；1932-06-17第11版第10928號），並且持續到1933年及1934年（《臺南新報》1933-01-01第11版第11125號；1934-01-01第25版第11487號；1934-06-17第16版第11652號）。

---

形應當不早於1923年。另一方面，這份「名簿」中也登錄了臺北世界館與新世界館的館主為岩橋利三郎，然而岩橋利三郎因故過世（《臺灣日日新報》1925-07-07第5版第9037號），而在1925年7月到8月間由其弟古矢正三郎繼承戲院所有權，並以「古矢興行部」在各世界館舉行「披露特別大興行」（《臺灣日日新報》1925-08-31第3版第9092號），因此這份「名簿」所反映的情形理當不晚於1925年8月。綜合以上推論這份「名簿」所反映的情形應該是在1923年元旦到1925年8月間的情形，若再比對上述對於戎館經營權交接的耙梳，推測山口萬次郎應該是在小林熊吉1925年3月6日死後取得エビス座的所有權，故掛名座主。

左：圖版5-7 ■ エビス館與宮古座在《臺南新報》1930年1月1日與6月17日刊登聯合名片，上方標示「臺南」，下方
標明「劇場宮古座」與「活動寫真常設館エビス館」，且エビス館標明為「松竹日活特約」。（《臺
南新報》1930-01-01第21版第10038號；1930-06-17第3版第10203號）
右：圖版5-8 ■ 宮古座成為「松竹日活映畫特約上映」的戲院。（《臺南新報》1932-01-01第27版第10762號）

　　然而1932年元旦及6月17日在《臺南新報》刊登的戎館名片為「常設館 戎
館」、「專映中國高級影片 臺南金重影片公司興行部」（《臺南新報》1932-
01-01第32版第10762號；1932-06-17第4版第10928號），同時到了1934年元旦
《臺南新報》戎館名片內容同上，且有「鐘塗」之署名（圖版5-9）（《臺南
新報》1934-01-01第26版第11487號）。由此可知，戎館已經委由臺灣人鐘塗
經營，鐘塗成立了臺南金重影片公司進口中國電影在戎館放映，鎖定臺灣人
觀眾為對象。

　　然而宮古座成為松竹日活特約，而戎館上映中國電影是否就是從1932年
開始的呢？首先，宮古座經營者高橋順三郎在1929年底獲得日活在臺灣南部
的映畫配給權（《臺灣日日新報》1930-06-22第5版第10842號），然而當時
宮古座並不播映映畫，而戎館屬於宮古座所有，自然從1930年起在戎館播映
日活影片。然而另有報導指出戎館松竹日活契約到1930年底為止（《臺南新
報》1930-09-02夕刊第2版第10281號），合理推論從1931年換約開始，宮古座
成為松竹日活特約，同時戎館轉變為播映中國電影。[10]

---

[10] 若以一年的約期推論，宮古座成為松竹日活特約有可能在1931年初或1932年初。但是因為從1930年

圖版5-9 ▌《臺南新報》1934年元旦刊載的戎館名片，有
「專映中國高級影片臺南金重影片公司興行部」
字樣，及「鐘塗」之署名。（《臺南新報》1934-
01-01第26版第11487號）

　　1931年宮古座與戎館聯合經營策略的轉變，至少有兩項重要因素促成，一
是映畫越來越受到歡迎，現場戲劇演出的節目相對變少，原本純作為劇場的宮
古座自然必須逐漸轉型為兼播放映畫的戲院。二是臺南市另一家新常設館臺南
世界館於1930年9月獲得興建許可，並且於1931年元旦在田町開幕，臺南世界
館是由與宮古座方面不合的「吾等の一團」經營（詳見後文討論臺南世界館
的部分），成為與宮古座方面競爭臺南市映畫市場的強勁對手，戎館老舊低矮
的場館，實難以匹敵，唯有將映畫放映轉移到宮古座方能與臺南世界館競爭。

　　在這樣的聯合經營策略轉變下，戎館便成為二線戲院，不再受日人青睞，
委任臺灣人經營中國電影的放映。而到了1933年8月《臺灣日日新報》更有
報導戎館場館建築老舊，實為危險家屋，呼籲「館主」勿再拖延，宜盡速改
建。[11]「館主」一詞的出現似乎透露當時的戎館可能不再是宮古座株式會社所

---

　　11月到1931年12月的《臺南新報》都未留存下來，且在《臺灣日日新報》並無相關報導，無從證實
　　宮古座究竟何時成為松竹日活特約戲院。不過1930年9月臺南世界館獲得興建許可後，就形成活動
　　寫真常設館的強勁競爭對手，照常理宮古座方面有足夠的動機在1931年開始就將電影放映至硬體
　　設備較佳的宮古座，與臺南世界館一較短長。
[11] 「臺南常設館戎館請延　館主宜鑑危險　家屋大加改築　臺南市活動常設館戎館。自數年來疊次請

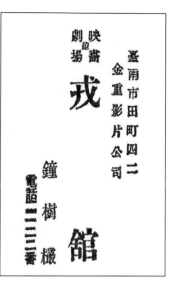

左：圖版5-10 《臺南新報》1936年元旦期間刊載戎館名片，署名「館主鐘塗」。（《臺南新報》1936-01-05第1版第12214號）

右：圖版5-11 1941年戎館在《臺灣日報》刊登名片，標明「金重影片公司」，且署名為「鐘樹樣」。（《臺灣日報》1941-01-03第4版第14026號）

有，而有可能已經將所有權轉讓給個人經營。到了1935年元旦新戎館在田町開始營業，而在《臺南新報》1936年元旦期間刊登的新戎館名片標舉為「劇場兼映畫館」，署名「館主鐘塗」（圖版5-10）。（《臺南新報》1936-01-05第1版第12214號）1937年元旦名片亦同，但署名為「鍾塗」（《臺南新報》1937-01-01第18版第12574號），與上述「鐘塗」之姓不同。鐘塗以館主自稱，顯然與之前作為戲院經理的身分已經不同。

新戎館開張前的報導即提到「戎館歸於宮古座之手，鍾樣氏經營」（《臺南新報》1934-12-30第7版第11847號；1934-12-30第8版第11847號），1937年元旦《臺南新報》第8版報導「戎館鍾樣氏」不惜重資向上海明星影片公司租到中國最新巨片（《臺南新報》1937-01-01第8版12574號），而在同日報紙的第18版刊載戎館名片仍署名「館主鐘塗」（《臺南新報》1937-01-01第18版第12574號），另外，1941年戎館在《臺灣日報》刊登名片，標明「金重影片

延。前因來九月。再屆期限。館主復欲提出延期願。於管轄官署。聞該館全屬木造。已閱二十餘星霜。經時既久。日見朽壞。且座位過小。常有人滿之患。自數年來。觀客因感危險。咸希望其從速改築。而館主亦擇宮古座畔法院所有地計畫。不知何故。迄今不見進行云。」（《臺灣日日新報》1933-08-09夕刊第四版第11977號）

公司」，且署名為「鐘樹欉」（圖版5-11）（《臺灣日報》1941-01-03第4版第14026號），而在1944年調查之臺灣興行（映演）場組合中，戎館所有者、經營者、統制會社契約書登記在鍾樹欉名下（葉龍彥2004：74）。整合以上的訊息，雖然有「鐘」姓與「鍾」姓不同，但可能只是別字誤植，且推測鍾（鐘）樹欉或鍾欉氏應該是同一人，與鐘（鍾）塗應該是親屬關係。

經研究者詢問地方耆老，訪談鍾家後代，證實鍾赤塗有二子鍾樹欉與鍾媽愛，[12]而在《臺灣民聲日報》也曾有報導指出鍾樹叢與鍾媽愛的兄弟關係（《臺灣民聲日報》1961-12-16第5版5290號），鍾家父子即新戎館所有者，而鍾塗當為鍾赤塗之化名，鍾赤塗早年為宮古座株式會社中唯一的臺灣人社員，後來由宮古座方面承接戎館的經營與所有權。鍾家所經營之影片公司名曰「金重」，即隱含家族姓氏「鍾」。（詳見後文宮古座的經營一節）

戎館在1928年被宮古座併購，但是在1944年的資料卻明確登記為鍾樹欉所有，可見這之間的某個時間點，宮古座株式會社將戎館的所有權轉手給鍾家，推測最有可能轉手的時機，就是1934年下半年開始興建新戎館之前，甚至更早在1933年8月已有報導提及「戎館館主」，但是這些推測都缺乏直接的資料更進一步證實所有權移轉的確切時間點。然而，這已足以釐清林永昌詢問臺南耆老全美戲院老闆吳義垣，提及戎館為臺灣人所有（林永昌2006：284），實際上只是1933年甚至於是1934年以後的情形，而在此之前的二十幾年，戎座是不折不扣的日人經營的戲院。

## ❖ 戎座經營困境與臺南市戲院生態

以下論及戎座自設立以來的經營困境，及其所反映出的臺南市戲院生態的大環境。從1910年代以來，臺南市戲院的大環境並不景氣，維持不易，經常有合併經營之議。在1913年即有報導指出，戎座經營原本「差可維持，然近亦漸漸不支」，乃謀議戎座與鄰近的臺南座合併。[13]此議雖未實現，但是到了1917

---

12　鍾赤塗、鍾樹欉及鍾媽愛之家族譜系由鍾樹欉外孫施俊鈞先生提供，特此致謝。
13　戎座擬與臺南座合併一事可見於下列以「臺南劇場將合併」為題的報導：「臺南劇場自開設以來。

年3月又有討論日人經營的戎座、南座、新泉座三座合併事宜，指出「臺南從來有三劇場。今已萎靡不振。到底不能維持……」（《臺灣日日新報》1917-03-02第6版第5988號）然而諮議後，「嗣以利害關係，劇場合同不成」（《臺灣日日新報》1917-03-10第6版第5996號）。到了1917年7月又有報導「劇場合同計畫」，指出在臺南的劇場數目過多、南座、新泉座、戎座三座都多少負債，而當此演藝事業不振時期，各座主會面商議合併（《臺灣日日新報》1917-07-13第3版第6121號），到了1918年3月似乎達成協議並進入書面作業，報紙出現以「三座合同告成」為題的報導，指出「臺南南、新泉、戎三座劇場合同問題。久為懸案。近經各關係者協議。二十日已將該契約調印云。」（《臺灣日日新報》1918-03-22第4版第6373號），然而最終仍未實現，所以到了1918年10月仍有報導指出因為各戲院的負債問題難以處理，之前的磋商終未落實，這次又有有力者重提舊議：

> 臺南市內現在劇場。有南座、新泉座、戎座三所。皆狹隘不潔。難于經營。且有相當之負債。有云須合同此各座。新築一劇場。故市內有力內地人間。曾相與磋商。終以負債整理為難。仍置之。今回有力者間。復議新設劇場株式會社。將前記三座。買收而折毀之。其須別建新劇場與否。則俟開發起會決定之。（《臺灣日日新報》1918-10-25第5版第6590號）

然而到了1918年11月《臺灣日日新報》報導「臺南劇場協議」，指出廳長等人於臺南公館（公會堂）變更合併新建一新劇場之議，而「買收南戎新泉三座。各存置之。而改修其不備之點。使各為一劇場。資本金二萬五千圓。一株二十圓全部拂入。俟十二日更開發起人會。各委員各選擇畢。而後進行其事務。」不建新劇場而買收整修三座劇場，並設置一個新的會社來管理。（《臺灣日日

皆有多少虧損之態。其中惟戎座一劇場。差可維持。然近亦漸漸不支。一日要虧損二三十圓。蓋日日經費浩大。其建設當時所攤債款。亦日日要貯利息。以此收支漸為困難。現該場主小村（林）熊吉。已向債權者議改合資組織。故紺谷和吉及松浦伊三郎等特磋議以戎座臺南座歸為合辦。其成否旋未定云。」（《臺灣日日新報》1913-03-24第3版第4598號）

新報》1918-11-12第6版第6608號）到了1919年7月南座、新泉座、戎座三座買收的價格都分別確定，並要求重新整修劇場。（《臺灣日日新報》1919-07-26第4版第6864號）而在1919年11月15日大舞臺株式會社還開株主大會，商討是否加入臺南市內劇場合併。（《臺灣日日新報》1919-12-10第4版第7001號）可是1919年12月又有「劇場合同延期」的報導，三座主與出資方面的高山氏等在臺南廳協議時，出資方面的股東未達成共識，更適逢年終歲末，無法順利成立臺南劇場聯合會社，而三座方面決定等待時機，南座已經開始整修改築，但是新泉座方面則冒著被勒令停業的風險，仍未開始整修，顯然在觀望情勢。（《臺灣日日新報》1919-12-21第7版第7012號）然而無論如何，新泉座在半年後仍然進行了整修，於1920年6月9日工事大略完成時舉行上棟式。（《臺灣日日新報》1920-06-11第4版第7185號）

　　雖然諸劇場進行了整修改築的工程，但是此一臺南劇場合併計畫最後因不明的原因仍未付諸實踐，一直到1924年4月還有報導直指「臺南市內劇場的統一是數年來的懸案」（《臺南新報》1924-04-08第7版第7948號），一切延宕到1924年2月23日新泉座焚毀後（《臺南新報》1924-02-25第7版第7905號），才創造了劇場整合的新契機：「日前新泉座全部燒毀的關係，臺南州市當局間便提出新建市營劇場的念頭」（《臺南新報》1924-04-08第7版第7948號）。另外一個促成臺南劇場整合的客觀條件是在1924年8月之後開始逐步實行的臺南市區改正計畫，其中一線計畫道路通過南座前（《臺灣日日新報》1924-08-07第2版第8703號；1925-06-12第4版第9011號），再加上南座被列為「危險家屋」，更讓拆除南座並興建新劇場成為主流意見（《臺灣日日新報》1924-11-09夕刊第2版第8797號；1925-07-24夕刊第2版第9054號；1925-07-27第2版第9057號）。（詳見前文南座的結束一節）自此臺南市劇場整合問題不止是經營權的統合，而更進一步在硬體上計劃以新築一個大型劇場來實質的統合臺南市的日人戲院。新劇場的興建從1924年即開始著手規畫設計（《臺灣日日新報》1924-07-17第5版第8682號），幾經波折，直到1927年才拍板定案，最終以民間投資的方式興建，在1928年完工落成（《臺灣日日新報》1928-03-31第2版第10035號），即是宮古座。戎座的建築物雖然未被拆除，但是在1928年下半

年戎館就被宮古座併購了。（宮古座的興建詳見後文宮古座一章）

　　整體而言，在1928年宮古座出現以前，臺南市商業戲院的生態都是多家小格局戲院彼此競爭的狀況，通常呈現三加一的情形，也就是三家日人戲院競爭日人觀眾及通曉日語的觀眾市場，一家大舞臺主打臺灣人觀眾市場。而三家日人戲院中又以戎座最早邁向活動寫真常設館的經營，是三家中營運較佳者，但仍不敵臺南市場不夠大的先天限制，營運時有危機。待1928年宮古座一出，戎座被併購，整個臺南市也就只有大舞臺落在日人劇場系統之外，整體而言，戲院生態獲得一定程度的整合，臺南市戲院市場不夠大的問題算是暫時獲得紓解，直到1930年底臺南世界館落成，局勢才又改觀。

## ❖ 戎座的節目類型

　　在日治時期臺南市戲院中，戎座是日人興建的戲院中經營最久的一個，由1910年代跨越到1940年代，後期又轉手由臺灣人接續經營，其節目類型歷經多次轉變，相當程度反映出日人在臺經營戲院的整體趨勢，以及日人與臺人經營戲院的市場區隔，頗具代表性。以下將大致分為四個階段來說明，分別是1912年至1920年、1921年至1930年、1931年至1936年、1937年至1945年。

（1）1912-1920

　　戎座初期的節目類型以上演日本戲劇歌舞為主，偶爾放映活動寫真，戎座於1912年8月17日開場時就安排喜劇演出（《臺灣日日新報》1912-08-18第7版第4389號），戎座初期有許多說唱藝術或戲劇演出，如浪花節、義太夫（《臺灣日日新報》1913-01-01第7版第4520號；1913-03-02第7版第4577號、1913-07-17第7版第4711號、1915-03-30第7版第5307號），到1916年才開始轉向活動寫真常設館邁進。1916年2月《臺灣日日新報》有介紹活動寫真界之分析報導，提及當時本島的活動寫真常設館，僅臺北的芳乃亭、新高館，以及臺南的戎座三間，其中芳乃亭與新高館之特約片商不同，芳乃亭與日本活動寫真株式會社（日活）締約，新高館則與天然色活動寫真株式會社（天活）締約，兩座的競

爭實反映當時崛起之日本兩大公司日活與天活之間的競爭。而戎座則是與新高館結盟，引進天活的影片至臺南播映。（《臺灣日日新報》1916-02-20第7版第5621號）依當時影片計費的方式，在臺南的戲院要單獨與片商締約進片，必然入不敷出，與臺北戲院合作是唯一可行的方式。

　　但是即使到了1916年與新高館結盟，取得天活影片的播映來源，戎座依然無法僅靠播放活動寫真維持，仍然穿插戲劇演出的節目檔期，例如1916年10月初若駒浪花節演出（《臺灣日日新報》1916-10-01第3版第5839號）、1917年1月期間的連鎖劇演出（《臺灣日日新報》1917-01-01第7版第5928號）、1918年11月底的浪花節演出（《臺灣日日新報》1918-11-27第4版第6623號）、1919年7月中吉川今勝浪花節演出（《臺灣日日新報》1919-07-17第7版第6855號）、1919年7月底廣澤夏菊浪花節演出（《臺灣日日新報》1919-07-28第6版第6866號）、1919年11月上旬天勝一座的演出（《臺灣日日新報》1919-11-09第4版第6970號）等等。畢竟當時電影在日本及臺灣的發展仍處於萌芽階段，影片量不足以撐起戲院所有演出檔期。因此這個時期的戎座，雖號稱活動寫真常設館，其實也只是反映戎座有固定的影片來源，播映活動寫真的機會較以往提高，實質上當時的戎座仍屬影劇雙棲的戲院。要等到1920年代大量影片產製流通之後，戎座才真正成為專放電影的戲院。[14]

（2）1921-1930

　　1920年代開始，除了原有的日活與天活，日本又出現許多電影製片與發行公司，如國際活映株式會社（國活）、大正活映株式會社（大活）、帝國キネマ演藝株式會社（帝キネ）、松竹キネマ株式會社（松竹），在高度競爭下，影片年產量達四百多部（葉龍彥1998：122），臺灣自然成為傾銷的對象之一，使得此時期日人在臺灣經營的戲院得以獲得充足的片源，戲院播放電影的頻率增加。另一方面，當時臺灣的人口持續向都市集中，形成新興的市民階層作為觀眾基礎，促使1920年代以後戲院增設的速度更快（石婉舜2015：240-

---

[14] 楊貞霞撰專文介紹臺南老戲院時，指戎座「1915年1月開幕，專映電影」，實為誤解。（楊貞霞 2008b：2）

圖版5-12 戎座於1923年3月在《臺南新報》刊登放映ユ社、國活映畫廣告。其中解說辯士有湯本狂波、秋山狂葉、池田狂堂，署名「第二臺灣キネマ　エビス座」（《臺南新報》1923-03-13第7版第7556號）

243），而在1923年臺灣也建立起全島戲院巡迴放映的制度（葉龍彥1998：130），整體而言，臺灣的電影事業由1916年後萌芽而急速發展，雖然當時戲劇仍較電影更受歡迎，但是到1921年電影已經逆轉超越戲劇成為當時主要娛樂，而在1925年與1926年左右電影娛樂事業更達到了巔峰（三澤真美惠2001：286）。

戎座在1920年6月12日重新「開館」，成為國活特約常設館（《臺灣日日新報》1920-06-14第5版第7188號），戎座放映活動寫真愈趨頻繁，而戲劇演出逐漸消失，1921年2月下旬戎座還罕見地有浪花節的演出（《臺灣日日新報》1921-02-28第6版第7447號），但是此後《臺灣日日新報》對於戎座節目的介紹，定期出現戎座播放映畫片名的訊息，而幾乎不見戲劇演出的訊息。同時在1920年代開始，解說映畫的辯士重要性日益增加，成為可以左右票房的重要因素（呂訴上1961：19-20；葉龍彥1998：184-194；三澤真美惠2001：291-301）。戎座有許多擔任解說的辯士如飯島一郎、山田好洋、逸見天城、逸見吉本、湯本狂波等人，[15]其中特別是名辯士飯島一郎更曾憑藉其個人號召力在

---

15 戎座的辯士可由戎座在《臺南新報》所刊載的許多廣告得知，以下列舉數則代表：飯島一郎（《臺南新報》1921-11-28第7版第7086號；1921-12-27第7版第7115號）、山田好洋（《臺南新報》1921-12-22第7版第7110號；1921-12-27第7版第7115號）、逸見天城（《臺南新報》1922-03-21第7版第7199號；1922-05-20第1版第7259號）、逸見吉本（《臺南新報》1922-06-24第7版第7294號）、湯本

新泉座另起爐灶成立活動寫真常設館。

　　1923年1月間小林竹次收手後，戎座結束與國活的特約，暫時以日活電影墊檔（《臺南新報》1923-01-13第7版第7497號），到1923年2月16日今福商會接手經營戎座，改以放映美國環球影業電影為主，再搭配播映其他日片為輔。（《臺南新報》1923-02-15第7版第7530號；《臺灣日日新報》1923-02-23第7版第8172號）1923年夏天經營權回歸小林熊吉，再度與國活合作。1924年2月10日飯島一郎結束其在新泉座與戎座競爭之勢，轉與戎座合作。但是在1924年夏天仍因臺南興行界的蕭條，戎座在6月初與映畫會社約滿後，開始以浪花節演出墊檔達兩個半月，而未播放任何活動寫真。（《臺灣日日新報》1924-08-28夕刊第2版第8724號）。1925年3月6日小林熊吉去世（《臺南新報》1925-03-07第7版第8281號），戎座後續經營並不理想，甚至於1926年5月18日因欠繳松竹映畫會社費用而遭解約，休業兩個月。（《臺灣日日新報》1926-05-23第5版第9357號）1926年5月28日起「吾等の一團」經營戎座，以播映東亞映畫為主。（《臺南新報》1926-05-28第1版第8728號）1928年8月戎座被宮古座方面併購，以放映松竹日活映畫為主。

　　整體而言，1921年至1930年之間，戎座先後與多家映畫會社合作獲得穩定的影片來源，並有知名辯士助陣，成為道地的活動寫真常設館，在1928年被宮古座併購之後，更成為當時臺南市唯一專營放映日本映畫的場館。

（3）1931-1936

　　1931年後戎館開始轉型為放映中國電影為主，針對臺灣人觀眾經營（《臺南新報》1932-01-01第32版第10762號）。1935年新戎館落成，節目類型仍然以上映中國電影為主，但也兼放其他類型電影輔助。同時新戎館更設置舞臺，開始上演戲曲以擴大節目類型，與電影放映交錯進行，靈活調度，例如1935年9月新戎館就安排了臺南松竹園「現代改良最新男女劇」的演出，[16]1936年元

　　狂波，（《臺南新報》1922-09-04第2版第7366號）。

[16] 臺南松竹園在新戎館的演出可見於下列報導：「臺南松竹園自九月一日起將於戎館開演　這回臺南市末廣町銀座通張江霖氏。……投下萬餘圓設備各種新奇布景活動機關專聘名角。傳授八十餘名俳優。組成現代改良最新男女劇顏曰臺南松竹園。……決定自九月一日至十一日間。假市內戎館開

圖版5-13 ▌ 戎館於1930年9月在《臺南新報》刊登上映松竹映畫廣告。（《臺南新報》1930-09-12第4版第10290號）

旦期間，新戎館更聘請上海天蟾京班開演：「臺南戎座。自元旦起。將聘上海天蟾京班開演」（《臺南新報》1936-01-01第8版第12211號）、「這回戎館主人。不惜重資。聘上海天蟾大京班一座百餘名」（《臺南新報》1936-01-03第8版第12212號），而該月下旬又接著放映中國電影：「古曆元旦臺南市內大熱鬧……戎館亦上映聯華公司影片國風。三日將再易映明星公司放新影片現代一女性一劇。以供一般觀覽。其配劇創作。極覺稀奇。觀眾擁滿」（《臺南新報》1936-01-26夕刊第4版第12235號），新戎館節目類型於中國電影與他國電影、中國戲曲、臺灣歌仔戲之間靈活調度，由此可見一斑。

（4）1937-1945

　　1937年實行皇民化運動以後，中國戲曲與電影、臺灣的歌仔戲都被禁止，新戎館多改映洋片或日片，[17]或者播放滿映映畫，偶有新劇團演出。[18]此一時

演。」（《臺南新報》1935-08-31第4版第12089號）
[17] 新戎館在此一時期播映洋片的例子可參見《臺灣日報》1940-02-18第7版第13709號；1941-01-27第5版第14050號；1942-05-27第2版第14532號；1943-09-25第3版第15015號等等。新戎館在此一時期播映日本電影的例子可參見《臺灣日報》1941-04-29第9版第14141號；1941-12-29第2版第14384號；1942-05-25第2版第14530號；1943-09-25第3版第15015號；1944-01-04第3版第15115號等等。
[18] 新戎館在此一時期偶有上演職業新劇團的演出，例如臺北明光劇團演出（《臺灣日報》1944-01-08

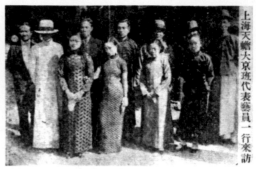

左：圖版5-14▌新戎館於1935年元旦期間開幕，在《臺南新報》廣告「新築落成開館記念興行」，節目安排有放映中國電影，及日本公司代理發行的米國（美國）和獨逸（德國）電影，廣告末署名「金重影片公司」。（《臺南新報》1934-12-31第3版第11848號）

右：圖版5-15▌1936年1月3日《臺南新報》報導上海天蟾京班來臺南新戎館登台演出，並刊登戲班成員照片。（《臺南新報》1936-01-03第8版第12212號）

期新戎館的節目類型與大舞臺職業新劇團演出為主、偶放電影的節目類型，恰為相反互補，兩個直接競爭的戲院在節目類型上形成分流的情形。

## ❖ 戎座在戰後的經營概況

　　新戎館由於是臺灣人所有，原館主鍾家父子在戰後得以繼續經營，《中華日報》1946年2月22日到4月28日都還見在戎館分別有慶昇平閩班、華臺園歌仔戲、國風新劇團的演出。（林永昌2005：285）新戎館於1946年5月2日已經改名為赤崁戲院（林永昌2006：287），1961年5月8日結束營業（楊貞霞2008b：2）。在1944年調查之臺灣興行場組合中，戎館所有者、經營者、統制會社契約書登記在鍾樹欉名下，但是事務擔當者登記為鍾媽愛（葉龍彥2004：74）；吳昭明（2010：62）指出戰後新戎館由鍾媽愛負責經營，並將戲院改名為赤崁戲院；許丙丁論及臺南過往的戲曲演出時，也提及「戎館（今之赤崁戲院）主人鍾媽愛」（1956：33），戰後仍由鍾家繼續經營，直到1961年結束營業。

---

第3版第15119號）；南寶舞臺新劇團演出（《臺灣日報》1944-02-23第3版第15165號）等等。

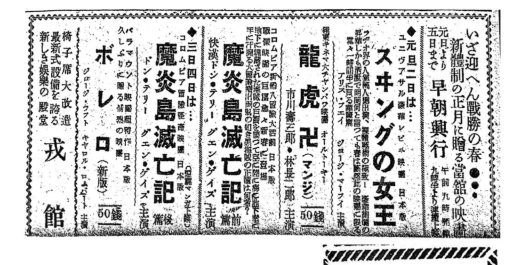

上：圖版5-16 ▌ 1940年12月《臺灣日報》刊登新戎館放映日片及西片日本版的廣告。（《臺灣日報》1940-12-31第2版第14024號）

右：圖版5-17 ▌ 1942年5月《臺灣日報》刊登新戎館播放滿映映畫《風潮》及李香蘭主演的《冤魂復仇》的廣告。（《臺灣日報》1942-05-20第2版第14525號）

下：圖版5-18 ▌ 1944年2月《臺灣日報》刊登新戎館的南寶舞台新劇團演出。（《臺灣日報》1944-02-16第3版第15158號）

# Chapter 6

## 1915-1924

新泉座有可能成立於1915年間，且很可能是臺南座整修後易名而來，位於開仙宮街，町名改正後稱錦町三丁目，相當於今日民生路一段上約永福路二段與新美街之間。新泉座當為木造日式劇場，可容觀眾應該最多數百人之計，觀眾席為榻榻米座席。新泉座主為山野新七郎，初期節目類型以演劇或連鎖劇為主，後來逐漸增加播放映畫頻率，1921年間曾由清水弘久的清水興行部經營日本戲劇演出，1923年間辯士飯島一郎承租新泉座，轉為活動寫真常設館來經營，主要播映日活映畫。1924年2月23日新泉座火災燒毀，意外促成臺南市日人劇場整合，催生宮古座的興建。以下詳述新泉座的資料耙梳與考辨。

## ❖ 新泉座的設立

　　新泉座開始設立的情形，並無相關資料佐證，《臺灣日日新報》1914年元旦介紹臺南劇場演出情形的報導中提及南座、臺南座、戎座（《臺灣日日新報》1914-01-03第5版第4873號），1914年3月份介紹舊曆年間臺南劇場演出情形的報導中提及大舞臺、南座、臺南座（《臺灣日日新報》1914-03-02第4版第4929號），1915年元旦介紹臺南劇場演出情形的報導中大舞臺、臺南座及南座（《臺灣日日新報》1915-01-15第3版第5235號），皆未見新泉座之名。最早是在1916年新春劇界的介紹中才見新泉座之名：「新春劇界臺南市大舞臺戲園。自客歲開演鴻福班。……而新泉座、南座、戎座。每日亦各有優人乘人力車成行。以鼓樂為前導。紅旗掩映。巡遶市上。……每夜亦甚盛況。……」（《臺灣日日新報》1916-01-12第6版第5583號）推測新泉座當成立於1915年間，且很可能是臺南座整修後易名而來。（參見前文臺南座的結束一節）

　　新泉座位於開仙宮街，《臺灣日日新報》報導曾提及「近乃有臺灣正劇舉班來南。假臺南市開仙宮街新泉座開演。」（《臺灣日日新報》1916-08-20第6版第5799號），1919年町名改正後稱錦町三丁目（陳聰信2005：276），此一地址亦可見於新泉座在報紙上刊登的劇場名片中。[1]（《臺南新報》1922-

---

[1]　楊貞霞撰專文介紹臺南老戲院時，誤指新泉座位於西門町。（楊貞霞2008b：3）

01-01第27版第7120號）相當於今日民生路一段上約永福路二段與新美街之間（黑田菊之助1915），是當時日人在臺南市區內的商業區，新泉座與戎座、以及以往的臺南座地址都在開仙宮街。然而這個區域本就是商店及住戶木造房舍林立，街區擁擠並不寬敞，推測新泉座不可能太大，雖然可容觀眾數目並不清楚，但是應該如同臺南座或戎座的等級，可容觀眾應該最多數百人之計。而新泉座也應該是木造日式劇場，這一點也可由報載新泉座1924年焚毀情形的照片中，火場幾乎夷為平地的景象可以窺見一二。（《臺南新報》1924-02-25第7版第7905號）目前並沒有留存新泉座的照片，曾有報導指出新泉座「純是內地式。改用椅位不肯」（《臺灣日日新報》1921-03-21第4版第7468號），內為榻榻米觀眾座席，舞臺部分則不確定是否有完備的花道或旋轉舞臺。

新泉座曾於1917年計畫與戎座及南座合併，但於1918年廢議合併，仍維持各座獨立運作，雖然被買收合併之事未成，新泉座仍因而重新整修並於1920年6月9日舉行上棟式（《臺灣日日新報》1920-06-11第4版第7185號）。新泉座的經營也難脫臺南市整體戲院生態環境的限制，皆在前文論及南座、戎座時提及，此處不再贅述。

## ❖ 新泉座的經營

1918年出版的《臺灣商工便覽（大正7年版）》（臺灣新聞社1918：257）及1919年出版的《臺灣商工便覽（大正8年版）》（臺灣新聞社1919：328），皆介紹新泉座主為山野新七郎，所以山野新七郎最遲在1918年已經開始經營新泉座。依據《台灣實業家名鑑》，山野新七郎在1912年時尚未開始經營劇場事業，而是經營礦山業及書畫骨董商，開設山野商行及新山堂。（岩崎潔治1912：505）然而《臺灣商工便覽（大正8年版）》中的人名要鑑介紹新泉座主山野新七郎，為文久三年（1863年）生，明治三十年（1897年）渡臺官吏，後來罷職在民間工作，買收新泉座並經營之，但未說明何時開始經營劇場。（臺灣新聞社1919：82）雖然高度懷疑山野新七郎從1915年一開始就經營新泉座，但是沒有資料能夠直接證實。

1921年5月15日的報紙廣告中提及「清水興行部直營新泉座」（《臺南新報》1921-05-15第1版第6889號），可見當時新泉座是由清水弘久的清水興行部經營戲劇演出，[2]到1921年9月都還可以看到清水興行部在新泉座經營演出（《臺南新報》1921-09-20第7版第7017號），但是無法確認其經營的時期。到了1923年1月戎座名辯士飯島一郎承租新泉座經營，將新泉座轉為活動寫真常設館，從1923年2月到1924年1月新泉座在報紙刊登的廣告幾乎都標榜「飯島經營新泉座」。（《臺南新報》1923-02-27第2版第7542號；1924-01-05第2版第7854號）1924年2月25日《臺南新報》報導新泉座燒毀的消息，提及新泉座敷地是黑田泰輔所有，座主為山野新七郎，飯島一郎租借契約到火災前兩週2月10日結束，運氣好未碰上火災（《臺南新報》1924-02-25第7版第7905號），可見山野新七郎一直為新泉座的所有人，只是曾先後短暫出租給清水弘久及飯島一郎經營。

## ❖ 新泉座的節目類型

　　新泉座初期的節目類型以戲劇演出居多，而後逐漸開始出現連鎖劇及活動寫真放映。1915年以來新泉座上演戲劇的例子如1916年8月的臺灣正劇演出、[3]1917年2月的熊本女優團歌舞伎演出（《臺灣日日新報》1917-02-04第3版第5962號）等等。然而約由1917年開始，除了一般的戲劇演出之外，也逐漸出現許多連鎖劇演出，[4]而活動寫真的放映也逐漸增加。[5]進入1920年代以後，整體的電影事業開始發達，新泉座在1922年以後劇情片映畫的放映增加，

---

[2]　清水弘久的清水興行部本部設在日本廣島吳市，為當時經營日本戲劇演藝活動來臺演出的主要興行師之一。（《臺南新報》1922-01-01第8版第7120號）

[3]　報紙報導臺灣正劇演出訊息如下：「……臺灣正劇舉班來南，假臺南市開仙宮街新泉座開演。雖無絲竹管絃之盛。而所操皆本地語。風景逼真，故婦孺咸樂觀之……」（《臺灣日日新報》1916-08-20第6版第5799號）

[4]　這個時期在新泉座的連鎖劇演出例子可見《臺灣日日新報》1917-04-04第2版第6021號；1917-04-11第7版第6028號、《臺南新報》1921-05-06第1版第6880號；1922-01-01第8版第7120號。賴品蓉彙整出1917年至1923年間新泉座上演連鎖劇的例子可供參考。（2016：62-63）

[5]　這個時期在新泉座放映的活動寫真的例子可見《臺灣日日新報》1918-11-25第6版第6621號；1919-07-11第7版第6849號；1920-01-01第7版第7023號。

是非共皆さんに
見ていただきたい
お正月の芝居！
面白いのは……

ヨジアンセー氏出演
おを改みのアフリカ人

新舊兩面連鎖劇
娛樂一會行

新泉座
當る一月一日
午後五時より

五月二十日より（毎日寫眞取替）
ユ社特作活劇披露興行
フランク、メイヨ氏主演
二十九號室の女　全五卷
世界の都米國養育声中に起る一大怪事件!!!惱む美人の平命!!!當年天才藝術家の義俠!!!る事件の解決を兒よ!!!魔の手に奇怪な

活界巨星モンロー、ソルスベリー氏主演
ルース、クリネード孃共演
無言の罪　全一卷
雪のアラスカ大自然を背景にした人情活劇！

當商會技師の出張撮影せる
平和博覽會の實況　全一卷
○會場内の明細　○臺灣デーの盛況
○英國皇太子殿下御成り實況

喜劇
犬の御仲間　全二卷
小屋芝居　全一卷
一所に行かふ　全二卷

御入場料
一等八拾錢
二等五拾錢
三等參拾錢

臺灣キネマ商會巡業部
於　新泉座
電話四九二番

上：圖版6-1▌1922年元旦《臺南新報》刊登新泉座演出連鎖劇的廣告。（《臺南新報》1922-01-01第8版第7120號）
下：圖版6-2▌1922年5月《臺南新報》刊登新泉座上演今福商會（臺灣キネマ商會）代理的影片廣告。（《臺南新報》1922-05-20第7版第7259號）

偶爾仍有連鎖劇演出。[6]1923年2月11日開始，飯島一郎經營新泉座為期一年，將新泉座改為日活特約常設館，主要是播映日活的映畫。（《臺南新報》1923-02-15第7版第7530號；《臺灣日日新報》1923-02-23第7版第8172號）1924年2月10日飯島一郎租期結束後，新泉座重歸山野新七郎經營，但是不到兩週的時間，新泉座即發生大火燒毀。

## ❖ 新泉座的結束

1924年2月23日晚間，臺南市錦町三丁目劇場新泉座附近的民房發生火災，導致含新泉座在內的十一間房舍全部燒毀。（《臺南新報》1924-02-25第7版第7905號）臺南市劇場合併的呼聲從1910年代就未曾停歇，然而延宕多年終究阻礙太多，難以實現。新泉座的燒毀意外成為臺南市日人劇場整合的一大助力，也促成後來宮古座的興建。

---

6　這個時期映畫的放映增加，例如今福商會就曾在新泉座放映映畫，可見於《臺南新報》1922-05-20第7版第7259號；《臺灣日日新報》1922-12-13第4版第8100號。這個時期連鎖劇在新泉座的演出減少，連鎖劇演出的例子可見《臺南新報》1922-01-01第8版第7120號。

# Chapter 7

# 1928-1945

宮古座

宮古座的興建源起於臺南市營劇場的規劃，但是官方雖提供戲院用地，並主導協調集資，介入戲院興建極深，但是最終仍是由民間出資興建，故宮古座的所有權並未歸於官方單位，而是歸於民間以會社方式經營，在1944年調查的臺灣興行場組合中，宮古座的所有者即登記在「宮古座劇場株式會社」名下。（葉龍彥2004：74）宮古座1928年落成，[1]位於西門町四丁目，約相當於現今西門路二段120號的位置。宮古座建築樣式參考東京歌舞伎座，鋼筋混凝土磚造結構，內部為日式的木造二樓格局，最多可容納一千五百名觀眾，觀眾席為榻榻米而未用座椅，舞臺設置花道及旋轉舞臺，1939年6月11日改造觀眾席增設椅子席。

　　宮古座初期由高橋順三郎經營，直到1934年改由南弘任社長，並由出口楢吉與岡村亭一經營。宮古座初期的節目以演劇為主，1931年間轉型為松竹與日活的特約戲院，增加播放映畫的比例，到1938年約有七成到八成的節目是映畫放映。宮古座除了是演劇、映畫及其他各式表演的場所之外，也成為臺南市日人官方及民間倚重的集會場所。戰後宮古座改名為延平戲院，建築物於1977年拆除。以下詳述宮古座的資料耙梳與考辨。

## ❖ 臺南市戲院整合

　　從1910年代以來，臺南市日人經營的劇場時有合併經營之議論，並很早就有市營劇場之議。早在1913年間就有報紙報導指出當時日人經營的戎座與臺南座考慮合資經營（《臺灣日日新報》1913-03-24第3版第4598號），一直到1917年3月仍有劇場經營困難而謀合併的議論，「嗣以利害關係不相合。故其合同遂不成。」（《臺灣日日新報》1917-03-10第6版第5996號）幾經協調之後，1919年左右幾乎付諸實踐，但終究未成。由1913年到1919年間雖然屢有臺南市戲院合併之議，可能因為各方自身利益考量，合併或聯合經營一事始終難成。（此節臺南市戲院生態已在前文戎座經營困境與臺南市戲院生態一節論及，不再贅述）直到1924年2月23日新泉座焚毀後（《臺南新報》1924-02-25

---

[1]　臺南耆老全美戲院老闆吳義垣接受訪談時，提及世界館、宮古座等在大舞臺之前興建（林永昌2006：284），實為誤解。

第7版第7905號），才創造了日人戲院整合的契機。《臺南新報》便報導「臺南市內劇場的統一是數年來的懸案，不過因為日前新泉座全部燒毀的關係，臺南州市當局間便提出新建市營劇場的念頭」，並且計畫「將南座與戎座合併，各做為演出戲劇及放映活動寫真之用」，「竣工之後不只是做為演出戲劇之用，而是做為各方面的集會場合，供表演團體以便宜的費用租借使用。」（《臺南新報》1924-04-08第7版第7948號）此議雖引起南座與戎座從業者的關切與反對，並一時找不到願意出面的經營者（《臺南新報》1924-06-15第4版第8016號），同時當時的景氣也不理想，[2] 新建劇場不易落實，然而當時的臺南市尹荒卷鐵之助在1924年7月仍然開始著手新劇場的設計與規劃。（《臺灣日日新報》1924-07-17第5版第8682號）

1924年11月9日《臺灣日日新報》報導臺南市營劇場的興建，逐步排除異議而達成共識，且提及南座因市區改正不久將要拆除。（《臺灣日日新報》1924-11-09夕刊第2版第8797號）1925年7月荒卷市尹因市區改正而視察南座建築腐朽程度，確立要新設劇場（《臺灣日日新報》1925-07-27第2版第9057號），於是荒卷市尹號召臺南市的商團，希望獲得臺南州知事的支持，於1925年7月協議推出當時的紅頂商人高島鈴三郎為首（《臺南新報》1925-07-29第5版第7825號），由荒卷市尹陪同，向臺南州喜多孝治知事提議，[3] 當時喜多知事以經濟不景氣、新築劇場耗資過鉅等理由，建議「把臺灣人經營的大舞臺戲園改築起來」，讓相關人等碰了個軟釘子（《臺灣民報》1925-09-13第3版第70號），全案再次延宕。

但是過了一年多，來到1927年初，臺南市建築新劇場之議又被提出，並提及臺南州與臺南市預定撥經費挹注新劇場的興建，然而並未再逕稱市營劇場（《臺灣日日新報》1927-01-22夕刊第2版第9601號），1927年3月更由喜多知

---

[2]　1924年8月28日《臺灣日日新報》即報導當時臺南市人口八萬餘人，其中日本人佔一萬五千餘人，可是這樣的觀眾人口並不能撐起戲院的營運，臺南興行界仍是一片蕭條。（《臺灣日日新報》1924-08-28夕刊第2版第8724號）

[3]　宮古座的籌畫與設立橫跨喜多孝治與片山三郎兩任臺南州知事、荒卷鐵之助與田丸直之兩任臺南市尹，臺南州知事與臺南市尹姓名與任期可參考《臺南市志稿卷六人物志》。（臺南市文獻委員會1958：121-122）

事親自出面斡旋，邀四銀行團在知事官邸協議，[4]獲得銀行低利貸款後，克服資金問題，且由臺南州提供市內西市場南側的州有地出租，並對該地原建物進行拆除整地，作為新劇場用地，而得以順利推動新劇場的興建，此即是宮古座的興建。（枠本誠一1928：152；《臺南新報》1927-03-28第6版第9032號；《臺灣日日新報》1927-07-31第2版第9791號）至此，雖不確定州市等官方單位最後是否有直接挹注經費，或只是單純主導匯集民間資金興建宮古座，但是從州方面提供公有土地來看，也可知官方介入宮古座的興建極深。關於宮古座與官方之間的關係，在後文「宮古座的經營」一節會進一步討論。

## ❖ 宮古座的設立

在1927年3月由喜多孝治知事及其他人斡旋獲得銀行低利貸款後，才解決宮古座興建的資金問題（枠本誠一1928：152），委由臺南土木建築請負業高橋組設計營造，劇場名稱經商議後命名「みやこ座」，高橋組負責人高橋順三郎回日本考察劇場設施並著手設計，[5]於8月15日左右動工興建。（《臺灣日日新報》1927-07-31第2版第9791號）劇場名稱「みやこ」意即「都城」，隱含臺南市為昔日臺灣府城之意，以「みやこ座」為名，漢字為「宮古座」。

後雖因購地問題延宕，宮古座趕不及在1928年新春前興建完工（《臺灣日日新報》1927-11-09第4版第9892號），而在1928年2月2日才舉行上棟式，並由臺南州片山三郎知事率內務部及警務部兩部部長、田丸直之市尹，以及其他官方及民間代表約兩百人參與，場面隆重浩大，儀式中並宣讀前任知事喜多孝治的賀電（喜多孝治當時已經調任為樺太廳行政長官，在現今之庫頁島，當時為日本海外殖民地之一），相關新聞報導如下：

---

[4]　當時的市尹也已換由田丸直之接任（市尹自荒卷鐵之助之後，佐藤矢於1926年12月17日接任，而後由田丸直之於1927年3月16日接任）

[5]　高橋順三郎曾任臺南土木建築請負業的組合長（大園市藏1930a：47），所經營的高橋組曾負責花園町市區改正工程（《臺南日日新報》1918-09-24第五版第6559號）、開鑿安平運河工程（《臺灣日日新報》1922-07-08第6版第7942號）、臺南公館（公會堂）增築工程（《臺灣日日新報》1918-07-24第6版第6497號）等。

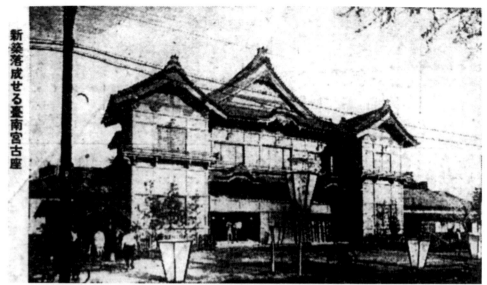

圖版7-1 ▮ 《臺灣日日新報》刊載宮古座1928年新築落成的照片。（《臺灣日日新報》1928-04-01夕刊第2版第10036號）（漢珍數位圖書股份有限公司提供數位圖檔）

宮古座上棟式二日嚴肅舉行臺南新設劇場宮古座。去二日下午時。舉上棟式有片山知事。豬股不井兩部長。及田丸市尹。其他重要官民。列席者可兩百傑名。嚴肅舉行修□式後撤餅。知事市尹祝嗣而外有佐佐木商工會長祝嗣。竝披露喜多樺太長官祝電宴開盡歡至五時半散會。（《臺灣日日新報》1928-02-04第4版第9979號）

在上棟式中，先由代表者高橋順三郎針對新設劇場宮古座報告致詞，然後才是片山知事、田丸市尹、佐佐木商工會長祝詞。（《臺灣日日新報》1928-02-04夕刊第2版第9979號）

宮古座原本預計於1928年4月上旬完工落成，[6]後來更提前到1928年3月31日舉行落成，有三百多人參加落成式，仍然先由代表者高橋順三郎致詞，然後才是來賓祝辭祝電。（《臺灣日日新報》1928-03-31第2版第10035號）

---

[6] 1928年3月底《臺灣日日新報》以「劇場竣工」為題報導宮古座原本預計於4月上旬完工落成：「新建築中之臺南宮古座。其工事進行頗速。現將告竣。大約來月初旬。便能舉落成式。閩三光會。將首先於該座。開基金籌備演藝會。」（《臺灣日日新報》1928-03-26第4版第10030號）

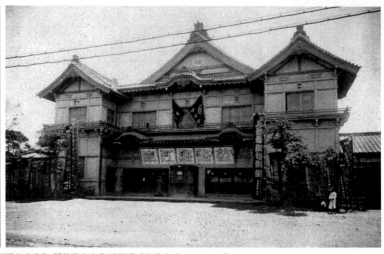

市內娛樂場

1 世界館
映畫專門封切場
臺南市田町一四六番二
電話一四六四二

2 宮古座
松竹、日活兩映畫特約
上映映畫と演劇の殿堂
臺南市西門町
電話一三四五、一○一六番

左：圖版7-2 ▎《臺南州觀光案內》所載臺南市內娛樂場（安倍安吉1937：48）。
右：圖版7-3 ▎《臺南市大觀》中的宮古座照片（小山權太郎1930：62、國立臺灣大學圖書館藏），照片中宮古座正
上映上海邵氏兄弟的天一影片公司拍攝的《乾隆游（遊）江南》，照片拍攝時間當為1929年至1930
年間。

　　1934年發行的《臺南市商工案內》中介紹宮古座（臺南市勸業協會1934：
44）及1936年繪製的〈大日本職業別明細圖第448號－臺南市〉介紹「演藝
場」的部分（木谷彰佑1936），皆標註宮古座地址為「西門町四（丁目）」，電
話三四五番、一○一六番」。周菊香依據1937年出版的《臺南州觀光案內》
「市內娛樂場」的資訊（圖版7-2），指出宮古座地址為「西門町三四五番」
（周菊香2003：184），應為周菊香誤解電話號碼三四五番為地號而誤植，實
則宮古座位於西門町四丁目一七番地（《臺南新報》1933-01-14第8版第11137
號），當今地址為西門路2段120號。
　　1928年宮古座設立在當時剛落成四年的新西市場建築對面，[7]同時鄰近新
興的商業區末廣町，是人潮聚集之處，也成為當時臺南市摩登街區的一環，具

---

[7]　宮古座隔街面對臺南西市場，因緊臨臺南城外西側得名，第一代的西市場為木造建築，建於1905
年，1911年8月因風災倒塌，日本政府遂以鋼筋混凝土於原地重建兩層樓高的建築，完成於1920年，
兩側是一層樓高的L型建築，中間主要入口採用馬薩式屋頂，上有老虎窗及圓形山牆，是臺南當時最
華麗的市場。1933年日本人為了促進「臺南銀座」末廣町「銀座通」一帶的商業活動，更在西市場
外的噴水池周圍建造了41間販售日常用品的店舖，改為日系用品市場並更名為「淺草商場」。

有臺南代表性建築景觀的意味。1930年小山權太郎出版的《臺南市大觀》中有宮古座在剛落成兩年後的照片（圖版7-3），[8]可在照片中見到宮古座建築的樣式。宮古座的建築樣式與傳統的日式劇場建築樣式不同，而採寺殿建築樣式，屬於東洋歷史樣式的建築（傅朝卿2013：71），外觀宏偉氣派，其建築結構尺度遠遠超過之前在臺南出現過的其他日式劇場，當年高松豐次郎所建之南座亦難望其項背。1935年9月發行的《臺灣藝術新報》（不詳1935：51）介紹宮古座時，指出其建築樣式參考東京歌舞伎座（圖版7-4），其外觀正立面三座千鳥破風屋頂，其下又有三座唐破風，在建築外觀的設計上，強調日式寺殿建築的元素，與1930年代開始在臺灣許多城市興建的歐式電影院不同。[9]宮古座除了戲院主建築結構之外，旁邊還有附屬的建物，戰後曾在宮古座（戰後改名延平戲院）販賣零食的董日福回憶「戲院的南邊有辦公室、演員宿舍、庭院，以及一座供奉狐狸的小神社」。（吳昭明2010：62）宮古座南側的附屬建物即圖版7-3照片中宮古座戲院建築主結構右側的附屬建物，董日福所言神社當為稻荷神社，主要祭祀掌管豐產的稻荷神，也象徵財富，被工商業界敬奉，因狐狸被視為稻荷神的使者，故稻荷神社內皆有狐狸塑像。另外，1933年11月宮古座失火的報導，也提及戲院內有「稻荷神龕」。（《臺灣日日新報》1933-11-06第8版第12065號）

宮古座總面積四百坪，外部為「煉瓦鐵筋」，意即鋼筋混凝土磚造結構，內部為日式的木造二樓格局，普通可容納一千名、最多可容納一千五百名觀眾，設備先進，通風良好，劇場空間舒適，也設置有廁所等。（《臺灣日日新報》1927-07-31第2版第9791號；枠本誠一1928：152）關於宮古座的舞臺與觀眾席樣式的相關資料有限，但是由於建築樣式參考歌舞伎座，且內部裝潢採用日式木造格局，照常理推斷舞臺應該也依循歌舞伎劇場慣例設置花道及旋轉

---

[8] 周菊香在《府城今昔》一書中指翻拍自《臺南市大觀》之宮古座照片為1926年所攝（2003：184），明顯錯誤。首先宮古座於1928年才完工落成，而照片中宮古座正上映上海邵氏兄弟的天一影片公司拍攝的《乾隆游江南》（由1929年至1931年《乾隆游江南》共拍了9集），照片拍攝時間當不早於1929年，不晚於1930年10月《臺南市大觀》出版的時間。另外林秀澧（2002：37）、葉龍彥（2004：60）、楊貞霞（2008a：8）皆誤指宮古座1926年設立，錯誤訊息持續被引用。

[9] 1930年代開始在臺灣許多城市興建歐式電影院，如臺中市營的娛樂館（1931）與新竹市營的有樂館（1933），皆採用歐式建築外觀，觀眾席設置椅子，定位就是電影常設館。（葉龍彥2004：26-40）

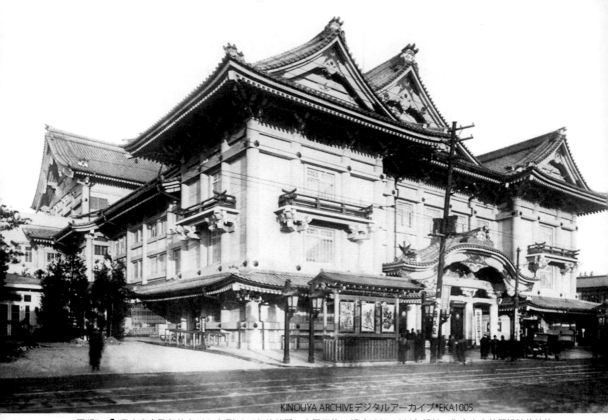

KINOUYA ARCHIVE デジタルアーカイブ*EKA1005

圖版7-4▋ 日本東京歌舞伎座1924年到1945年的外觀，由岡田信一郎（1883-1932）設計，為宮古座外觀設計仿效的
對象。（轉引自 Wikimedia Commons網站[10]）

舞臺。由報紙上的照片來看，宮古座舞臺寬度可容近20人寬鬆排列而坐，可謂
相當寬敞（圖版7-6），部分照片中的右舞臺有疑似花道的結構（圖版7-5）。
（《臺南新報》1930-10-13第4版第10320號；1930-10-28第4版第10335號）另
外董日福也指出宮古座舞臺「是座可以旋轉的大圓盤，大小約略等於觀眾席」
（2010：62），說明宮古座內確有旋轉舞臺。

---

[10] 照片引自 Wikimedia Commons 網站 https://commons.wikimedia.org/wiki/File:Eka1005.jpg，徵引日期：
2016 年 8 月 1 日。

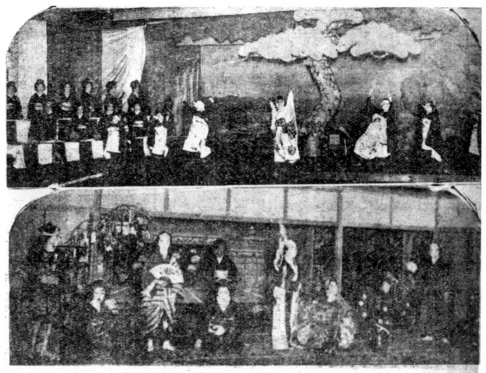

圖版7-5 《臺南新報》報導1930年10月間在臺南市舉行的臺灣文化三百年紀念會,在宮古座有藝妓表演,照片中可見宮古座舞臺的概貌,上方照片中右舞臺部分(照片左側)似有向觀眾席延伸,疑似花道。(《臺南新報》1930-10-28第4版第10335號)

　　宮古座的觀眾席為榻榻米而未用座椅,以至於曾因觀眾未將鞋子留在門口而帶鞋進入內,引起衝突:

　　臺南宮古座門番某某二人、去二月三日晚上、有市內吳朝萬氏帶其家族一同要到該座觀劇、入門時把鞋履以包巾包住經收單者許他帶入、不意入到裡面即被前記門番二人阻住、橫豎不說便把他推出、不等吳某與他理論便用武力對待。……(《臺灣民報》1930-02-22第6版第301號)

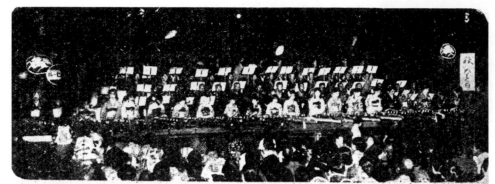

圖版7-6 ▌《臺南新報》報導臺灣文化三百年紀念會在宮古座進行的演奏會,照片中顯示宮古座的觀眾席及舞臺,舞臺寬度可容近20人寬鬆排列而坐,照片左側難以辨識是否為花道。(《臺南新報》1930-10-13第4版第10320號)

日人習慣跪坐看戲,但是臺灣人不能適應,所以又有臺語諧音稱呼宮古座為「艱苦坐」。

1933年1月間及11月間宮古座都曾失火(《臺南新報》1933-01-14第8版第11137號;《臺灣日日新報》1933-11-06第8版第12065號),然而建築物主體損傷不大,仍得以繼續經營。1938年3月《臺灣自治評論》雜誌〈宮古座の改造〉一文,議論宮古座觀眾席改造增設椅子的正反方意見,文中指出數年前曾試著在榻榻米觀眾席後方,可機動增設四五十張椅子,但是乏人使用,且增設椅子反讓帶幼兒的婦人不便。但是反過來說當時一年中大約有七成到八成的演出已經是活動寫真,設置椅子席似是符合時代潮流之所需。(不詳1938:107-108)1939年7月《臺灣公論》專文〈宮古座いよいよ椅子席に改造さる〉介紹宮古座多年的懸案終於解決,於1939年6月11日休館改造椅子席,[11]採用與臺北國際館相同的舒適墊椅,放映室改到二樓,增加十餘台電扇。(不詳1939:11)此一戲院內部的改造整修,也呼應宮古座節目類型由戲劇轉向電影的趨勢。

---

[11] 臺南鹽分地帶作家吳新榮(1907-1967)在日記中多次記載其至宮古座看電影的經驗,其中在1939年8月18日的日記中記載到宮古座聆聽日本聲樂家關屋敏子的音樂會,首次體驗新改造的椅座。(「臺灣日記知識庫—吳新榮日記」1939年8月18日)

圖版7-7 ▌隨著電影進入到有聲電影的年代，1934年
發行的《臺南市商工案內》刊載宮古座廣
告名片，即標榜有「ローラー（圓筒）發
聲機設置」。（臺南市勸業協會1934）

## ❖ 宮古座的經營

　　宮古座的興建源起於臺南市營劇場的規劃，但是一如前文所述，雖然官
方提供戲院用地，並主導協調集資，介入戲院興建極深，但是最終仍是由民
間出資興建，故宮古座的所有權並未歸於官方單位，而是歸於民間以會社方式
經營，在1944年調查的臺灣興行場組合中，宮古座的所有者即登記為「宮古座
劇場株式會社」。（葉龍彥2004：74）賴品蓉在其研究中，針對宮古座的會社
有詳盡的討論，詳列了《臺灣會社年鑑》1934年到1939年間連續數年出現的
「宮古座合資會社」、以及在1940年至1943年間連續數年同時出現的「宮古座
合資會社」與「宮古座劇場株式會社」。另外賴品蓉也列出了《臺灣銀行會
社錄》1934年到1938年間連續數年出現的「宮古座合資會社」、以及1939年
至1943年間連續數年出現的「宮古座劇場株式會社」。（賴品蓉2016：附錄
二）賴品蓉的討論最終未能定論為何同一時期出現兩個宮古座會社的情形。
（2016：68-69）

　　除了上述賴品蓉查詢到的資料之外，研究者又另外搜尋到1928年至1931
年的《臺灣會社銀行錄》所列出的「宮古座合名會社」資料（杉浦和作1928：
218；1929：196；1930：212；1931：246），以及1932年與1933年《臺灣銀

行會社錄》所列出的「宮古座合資會社」資料（杉浦和作1932：218；1933：220-221），及1939年《臺灣會社年鑑》「宮古座劇場株式會社」（竹本伊一郎1939：450），當可釐清資料上同時出現兩個宮古座會社的疑點，實肇因於《臺灣會社年鑑》所列之「宮古座合資會社」多年未能更新所致。首先1928年至1931年的《臺灣會社銀行錄》中「宮古座合名會社」資料，以及1932年至1933年《臺灣銀行會社錄》「宮古座合資會社」資料中，代表社員都是高橋順三郎，其他社員名單包括龍見リト、出口楢吉、森岡熊次郎、高橋平三、天野久吉、鐘堡、福岡政次郎，其中並無南弘，而在1934年以後社員名單中出現南弘，取代了森岡熊次郎，且南弘接任代表社員的職務（杉浦和作1934：226），然而《臺灣會社年鑑》並未更新此一由南弘接替森岡熊次郎的人事變更，而仍沿用錯誤的舊資料。其次，依據《臺灣銀行會社錄》的登錄記載，「宮古座合資會社」在1938年11月29日增加資本額變更為「宮古座劇場株式會社」（鹽見喜太郎1939：252-253），此一變更在《臺灣會社年鑑》中增加登錄了「宮古座劇場株式會社」，但是未刪除舊的「宮古座合資會社」資料，仍至於同時出現兩個宮古座的會社。

藉由上述的資料耙梳，我們可以理解到宮古座民營的本質，但是也不能忽略宮古座的規劃、籌資都牽動州廳與市役所，且由州廳提供建地，在上棟式及落成式時，官方單位的一級首長皆全員參加，當知官方與宮古座會社之關係匪淺，雖無法得知兩者之間有何約定或默契，但是宮古座方面顯然深具官方外圍組織的色彩，而與一般純粹民營的戲院不同。

另外，在前述宮古座1928年上棟式及落成式時，高橋順三郎皆先於官方行政長官致詞報告，而由宮古座會社的名單可知，高橋順三郎在宮古座會社中出資最多，而從1928年到1933年皆擔任代表社員（即相當於社長）一職。另一方面，報紙報導高橋順三郎曾在1929年8月間代表宮古座與日活洽談簽訂片約事宜，並於1929年底獲得日活在臺灣南部的映畫配給權（《臺灣日日新報》1930-06-22第5版第10842號），推測高橋順三郎除了身為代表社員，同時也極有可能實質負責宮古座的營運。由此可知1928年8月宮古座併購戎座後，於1930年為戎座取得日活及其他映畫會社的特約，形成宮古座上演戲劇、戎座播

映松竹日活映畫的聯合經營模式（詳見前文戎座的經營一節），皆發生於高橋順三郎擔任代表社員經營宮古座的時期。

由宮古座會社的名單可知，在1934年至1943年宮古座會社的社長都是由南弘擔任，[12]然而在1939年7月《臺灣公論》中的〈宮古座いよいよ椅子席に改造さる〉一文中，曾介紹「經營宮古座多年的人員」包括社長南弘氏、專務出口楢吉、負責企劃與宣傳的岡村支配人。（不詳1939：11）而1944年調查之臺灣興行場組合中宮古座的經營者與統制會社契約書為出口樽吉（當為出口楢吉之誤植），事務擔當者為岡村亭一。（葉龍彥2004：74）推測南弘擔任社長時，主要都是由另一位出資的股東出口楢吉來負責戲院的營運，[13]而由岡村亭一在戲院內負責庶務，[14]這樣的情形可能一直持續到1945年日本戰敗撤離臺灣。

宮古座初期的經營策略其實是對整個臺南市日人戲院進行整合，1924年新泉座焚毀後，多年來合併市內劇場的議論，在實踐上變得相對單純些，促成官方主導興建一個設備較完善而具代表性的大型日式劇場，並座落於臺南市新興的商業區末廣町附近，面對新的西市場建築，整合當時其他日式劇場，又逢戎座在小林熊吉座主死後，內部財務屢有狀況，宮古座方面於1928年8月間順勢買收戎座，並規畫為電影常設館，與宮古座在演出類型上區隔，整合了臺南市日人戲院的經營。唯有大舞臺以上演臺灣本島人戲曲及中國電影為主，日人觀眾並不青睞，基本上被摒除在此一整合計畫之外。此一臺南市的戲院生態，要到1931年世界館落成後，才又開始向新的平衡移動。

---

[12] 可參閱賴品蓉在其研究《日治時期台南市戲院的出現及其文化意義》中，對宮古座會社的整理列表。（賴品蓉2016：附錄二）

[13] 出口楢吉曾與洪采惠同為1911年共進會籌備閉會煙火事務的委員之一（《臺灣日日新報》1911-02-01第五版第3842號），而在1924年2月23日臺南市錦町三丁目大火的受災名單中，提及錦町三丁目履物商出口猶吉（當為出口楢吉之誤植）（《臺灣日日新報》1924-02-25第7版第8539號），《臺灣州商工名鑑（昭和八年版）》中列名出口楢吉經營出口履物店（臺南州商品陳列館1933：23）。出口楢吉應為當時臺南市具一定名望之實業家。出口楢吉從1928年以後就一直列名在宮古座會社社員內，也是出資者之一，在1938年底宮古座合資會社改為宮古座劇場株式會社後，出口楢吉與高橋順三郎同列名為取締役。（鹽見喜太郎1939：252-253）

[14] 宮古座火災的報導中稱「該座事務員岡村亭一，睡眠中聞有異樣音響」，起身後則發現火警。（《臺灣日日新報》1933-11-06第8版第12065號）可見岡村亭一應該就住在戲院建築內，實質負責宮古座戲院的庶務。

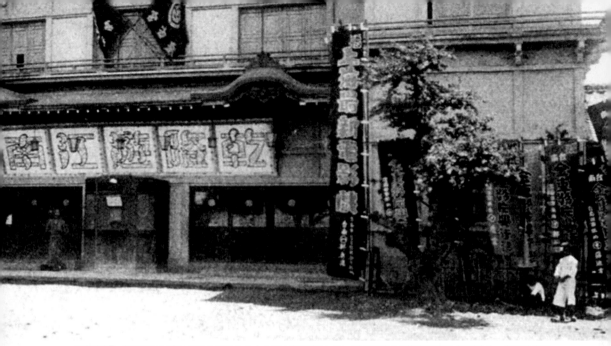

圖版7-8 《臺南市大觀》中宮古座照片（小山權太郎1930：62、國立臺灣大學圖書館藏）局部放大，照片中宮古
座正上映《乾隆遊（游）江南》，而戲院前的旗幟有「上海最新電影戲」、「金重影片興行部」字樣，可
見當時金重影片興行部（金重影片公司）已經在宮古座營業，並引進上海邵氏兄弟的天一影片公司拍攝的
《乾隆游江南》。照片拍攝時間當為1929年《乾隆游江南》上映日期之後（徐文明2011：86），至《臺
南市大觀》發行日期1930年10月7日之前。

　　宮古座從1931年成為松竹日活特約，同時戎館轉變為由臺南金重影片公
司專營播映中國電影。[15]事實上，在《臺南市大觀》的宮古座照片（小山權太
郎1930：62、國立臺灣大學圖書館提供掃描檔），即可見到戲院前旗幟上有
「金重影片興行部」字樣，在宮古座放映上海電影《乾隆遊（游）江南》（圖
版7-8），照片拍攝時間當為1929年《乾隆游江南》上映日期（徐文明2011：
86），至《臺南市大觀》發行日期1930年10月7日之間。而在1930年6月21日至
27日間，每日在宮古座放映一集上海電影《火燒紅蓮寺》，但是未言明由何
單位進片放映。（圖版7-9）（《臺南新報》1930-06-21夕刊第4版第10208號）
而在1930年9月、10月及1931年元旦的報刊上（圖版7-10），也可見到臺南金

---

[15] 　若以一年的約期推論，宮古座成為松竹日活特約有可能在1931年初或1932年初。但是因為從1930年
11月到1931年12月的《臺南新報》都未留存下來，且在《臺灣日日新報》並無相關報導，無從證實
宮古座究竟何時成為松竹日活特約戲院。不過1930年9月臺南世界館獲得興建許可後，就形成常設
館的強勁競爭對手，照常理宮古座方面有足夠的動機在1931年開始就將電影放映移至硬體設備較佳
的宮古座，與臺南世界館一較短長。

左：圖版7-9 ▌《臺南新報》1930年6月刊載廣告，宣傳6月21日至27日
間，每日在宮古座放映一集上海電影《火燒紅蓮寺》。
（《臺南新報》1930-06-21夕刊第4版第10208號）
右：圖版7-10 ▌《臺南新報》1930年10月刊載的臺南金重影片公司名
片，註有「宮古座」字樣。（《臺南新報》1930-10-15
第12版第10322號）

重影片公司的名字依附在宮古座機構內。（《臺南新報》1930-09-17第8版第
10295號；《臺南新報》1930-10-15第12版第10322號；《臺灣日日新報》1931-
01-01第22版第11034號）若對照上述的宮古座會社社員資料，其中有一位社員
鐘堡，由名字看來應是臺灣人，「鐘堡」與「鐘塗」非常形似，極有可能也是
鍾赤塗化名之一（詳見前文戎座的經營一節），宮古座會社其他社員皆為日
人，由社內臺灣人社員來經營宮古座中國電影的放映自然合情合理。而鍾赤塗
成立臺南金重影片公司，初期在宮古座放映，1931年轉而專營附屬於宮古座的
戎館，其後又將戎館的經營交付長子鍾樹欉。

　　1931年宮古座與戎館聯合經營策略的轉變，至少有兩項重要因素促成，
一是映畫越來越受到歡迎，現場戲劇演出的節目相對變少，原本純作為劇場
的宮古座自然必須逐漸轉型為兼播放映畫的戲院。二是臺南市另一家新的電影
常設館臺南世界館於1930年9月獲得興建許可（《臺灣日日新報》1930-09-02
第5版第10914號；1930-09-03第5版第10915號），並且於1930年底在田町開幕
（《臺灣日日新報》1930-12-24第5版第11026號；《臺南新報》1930-09-01夕
刊第2版第10280號），臺南世界館是臺南市首間歐式建築的電影院，設備新
穎，由與宮古座方面不合的澤田三郎「吾等の一團」經營，成為與宮古座方面
競爭臺南市映畫市場的強勁對手，戎館老舊低矮的場館，實難以匹敵，唯有將

映畫放映轉移到宮古座方能與臺南世界館競爭。

在這樣的聯合經營策略轉變下，戎館便委任臺灣人經營中國電影的放映。而到了1933年8月《臺灣日日新報》更有報導戎館場館建築老舊，實為危險家屋，呼籲「館主」勿再拖延，宜盡速改建。[16]「館主」一詞的出現似乎透露當時的戎館已經不再是宮古座株式會社所有，有可能已經將所有權轉讓給個人經營。而到了1935年元旦在田町開幕的新戎館，已經完全是臺灣人鍾樹欉所有，而與宮古座方面無涉。

戎館在1928年被宮古座併購，但是在1944年的資料卻明確登記為鍾樹欉所有，可見這之間的某個時間點，宮古座株式會社將戎館的所有權轉手給鍾家，[17]推測最有可能轉手的時機，就是1934年下半年開始興建新戎館之前，甚至更早在1933年8月已有報導提及「戎館館主」，但是這些推測都缺乏直接的資料更進一步證實所有權移轉的確切時間點。

戎座被宮古座併購後，被規畫為電影常設館，與宮古座在演出類型上區隔，透過兩家戲院聯合經營，整合了臺南市日人戲院的經營，這樣的局面要到1931年世界館落成後才受到嚴峻挑戰。面對臺南世界館的競爭，宮古座方面的經營在1931年改弦易張，調整聯合經營的策略，宮古座改為播映松竹日活電影的特約戲院，由專營的劇場轉型為影劇混合戲院，而戎館交由臺灣人經營放映中國電影。

宮古座株式會社的株主們更在1931年底打算另起爐灶，計畫租用宮古座旁北側的公有空地，蓋一棟全新的電影常設館，以取代戎館。（《臺灣日日新報》1932-05-31第3版第11545號）但是這項計畫當時並未實現，而僅將老舊的戎館交給臺灣人鍾樹欉經營。兩年後，警察單位因戎館老舊建物安全的考量，在1934年間勒令戎館停業，戎館方面不得已乃於1934年6月在田町世界館前動

---

[16] 「臺南常設館戎館請延館主宜鑑危險家屋大加改築臺南市活動常設館戎館。自數年來疊次請延。前因來九月。再屆期限。館主復欲提出延期願。於管轄官署。聞該館全屬木造。已閱二十餘星霜。經時既久。日見朽壞。且座位過小。常有人滿之患。自數年來。觀客因感危險。咸希望其從速改築。而館主亦擇宮古座畔法院所有地計畫。不知何故。迄今不見進行云。」（《臺灣日日新報》1933-08-09夕刊第四版第11977號）

[17] 關於接手經營戎館的金重影片公司、及其負責人鍾赤塗與鍾樹欉父子的詳細說明，可參考前文戎座的經營一節。

工興建新戎館（《臺灣日日新報》1933-08-09夕刊第4版第11977號；1934-06-05夕刊第4版第12274號），新戎館後來於1935年元旦開幕，至此宮古座與新戎館的經營已完全各自獨立。（詳見前文戎座的經營一節，此處不贅述）

其後宮古座電影放映的節目比例逐漸增加，以至於在幾經斟酌後，終於在1939年6月改設椅子席，增設放映室，在內部空間的規劃上，向標準的電影常設館看齊。

## ❖宮古座的節目類型

自設立以來到二次大戰結束，宮古座戲院在前後18年的時間中自然有許多不同面貌的節目與活動內容，並不見得都會在報刊資料上顯現出來，此處僅能就有限的資料，論及曾在宮古座演出的節目類型與舉行的集會活動，以映證宮古座節目由戲劇向電影傾斜的大致演變趨勢，以及宮古座作為重量級的日本藝術家來臺南巡迴演出的首選地點。另外，宮古座戲院也是日本官方及民間組織所倚重的集會活動場所。

宮古座的節目類型以1931年為分界點，1931年以前多為戲劇演出，但是在1930年9月以後開始嘗試經營不同類型的節目，1931年正式開始同時經營戲劇與映畫的節目，並偶有各種音樂、舞蹈表演、或少女歌劇、漫才等新型態的表演形式演出，但整體而言，映畫的放映越來越頻繁，到1938年已經有七成到八成的節目是映畫放映，到1940年代映畫放映的比例更高。

從1928年3月宮古座開幕以來，一直到1930年底，宮古座的節目定位為戲劇演出，以日本演劇為主。從報刊資料上來看，在宮古座1928年3月開幕時，未及安排邀請日本名劇團演出，後來邀請到大阪名題市川荒五郎一行六十餘人，預定全島巡演，在7月初到臺南為宮古座開幕演出（《臺灣日日新報》1928-06-21夕刊第2版第10117號），其後更有1930年元旦松竹新進女優德川琴子一黨（《臺灣日日新報》1930-1-12夕刊第2版第10682號）、1930年11月底天勝一座（《臺灣日日新報》1930-11-27夕刊第3版第10999號）等日本戲劇演出。

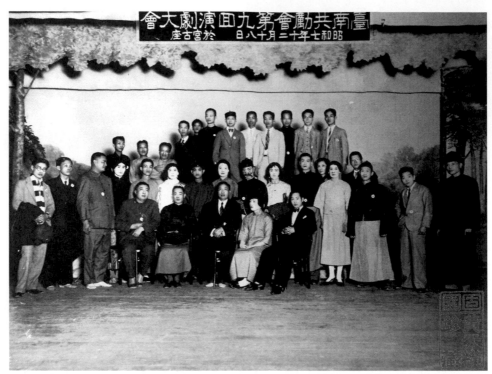

圖版7-11▐ 1932年12月18日臺南共勵會第九回演劇大會演出後演職員在宮古座舞臺上合影。（黃天橫收藏、黃隆正授權提供）

　　除了日本戲劇外，宮古座也時有臺南共勵會演出的文士劇並搭配歌舞與奇術表演，例如1929年4月28、29日演出《大悟徹底》與《破滅危機》（《臺灣日日新報》1929-04-09夕刊第4版第10406號）、1931年第八回演劇大會11月5日演出《人格問題》、《甚麼病》與《糟糠之妻》，6日演出《湊巧》、《職務妨害耶》與《火之跳舞》（《臺灣日日新報》1931-11-03夕刊第4版第11337號）、1932年第九回演劇大會12月17日演《珈琲店之一夜》與《流氓的落魄》，18日演出《一隻蜜蜂》、《酒之公判》與《復活的玫瑰》（圖版7-11）（《臺灣日日新報》1932-12-15第8版第11742號）、1935年第十四回演劇大會11月13、14日演出《盲目之愛》、《屠戶》、《湖上悲劇》與《顫慄》（《臺灣日日新報》1935-11-13夕刊第4版第12796號），以上皆在宮古座演出。宮古座上演戲曲的報刊資料非常少見，但是仍有如1929年2月閩班上天仙承租宮古座開演（《臺灣日日新報》1929-02-23第4版第10362號）、1929年8月初臺

左：圖版7-12 ▌《臺南新報》1930年9月刊載的廣告，金重影片公司安排由臺灣辯士李光耀解說的日本及西洋映畫
節目在宮古座上映。（《臺南新報》1930-09-17第8版第10295號）

右：圖版7-13 ▌1940年宮古座刊載在《臺灣日報》的節目廣告之一，該日下午放映日本松竹《女次郎長》與美國派
拉蒙（Paramount Pictures）《麗人遁送曲》電影各一部，傍晚後由淡海一座演出喜劇，以影劇混
合的節目型態經營。（《臺灣日報》1940-02-18第7版第13709號）

北丹鳳社女優團假宮古座開演等（《臺灣日日新報》1929-08-06夕刊第4版第
10525號）。

　　也許是基於臺南世界館在1930年9月已經被核准設立，宮古座就在同一
月，透過金重影片公司安排由臺灣辯士李光耀解說的日本及西洋映畫節目
（《臺南新報》1930-09-17第8版第10295號），隨後又罕見地播映有聲電影
《大尉の娘》，並搭配辯士解說（《臺南新報》1930-09-23第7版第10301
號），開始在戲劇演出之外，作出新的節目嘗試。

　　從1931年元旦開始，宮古座成為松竹日活特約戲院，開始系統性地播放
映畫，[18]但是同時仍間隔搭配戲劇演出，[19]《臺南新報》1936年2月29日分析臺

---

[18] 宮古座上映映畫的例子可見《臺南新報》1936-01-26第4版第12235號、《臺灣日報》1937-04-07第7
版第12668號；1937-04-17第7版第12678號；1941-12-29第2版第14384號；1942-04-01第2版第14477
號等等。

[19] 宮古座成為特約常設館後，仍然上演戲劇的例子可見《臺灣日日新報》1935-03-11第8版第12551

左：圖版7-14 1937年4月14日《臺灣日報》刊載東京松竹少女歌
劇團巡迴全臺演出的全版廣告，說明該團在臺南
的巡演，於23日在宮古座舉行晝夜兩場。（《臺
灣日報》1937-04-14夕刊第3版第12676號）

右：圖版7-15 1942年5月4日《臺灣日報》刊載於宮古座演出高
井隆一行的漫才、歌謠、音樂表演廣告。（《臺
灣日報》1942-05-04第2版第14509號）

南的戲院演出情形時，也報導宮古座雖為活動寫真常設館，仍「時演新舊劇」
（《臺南新報》1936-02-29第8版第12269號）。然而播放映畫的比例逐漸增
加，在1938年3月《臺灣自治評論》雜誌中的〈宮古座の改造〉一文中，就提
及宮古座當時一年中大約有七成到八成的演出已經是活動寫真（不詳1938：
107-108），劇影之間的消長情形越來越明顯。

　　除了電影與較傳統的戲劇形式之外，也有二十世紀初才逐漸成形的日本
少女歌劇與漫才等的新類型演出形式，到臺南宮古座巡迴演出，例如東京松竹
少女歌劇團在1935年2月至3月間來臺巡迴（《臺南新報》1935-02-16夕刊第2
版第11895號；1935-02-21第6版第11899號），於3月11日及12日在臺南宮古座
演出。（赤星義雄1935：28）而松竹少女歌劇團在1937年4月來臺巡迴時，更
在報刊刊載全版廣告招徠觀眾（圖版7-14），於4月23日在臺南宮古座舉行晝
夜兩場演出。（《臺灣日報》1937-04-14夕刊第3版第12676號）另外1942年5

號、《臺灣日報》1937-04-17夕刊第3版第12679號；1940-02-08第7版第13699號；1942-04-06第2版
第14481號；1942-04-29第2版第14504號等等。

左：圖版7-16▌1935年2月13日《臺南新報》刊載日本女高音關屋敏子巡迴全臺獨唱會的半版廣告，說明在臺南的
獨唱會於14日在宮古座舉行。（《臺南新報》1935-02-13第3版第11891號）
右：圖版7-17▌日本女高音關屋敏子（右）與臺南知名演唱家林氏好（左）合照之局部放大。（感謝國立臺南大學
數位學習科技學系以及〈文化協會在台南〉數位典藏詮釋計畫提供）

月4日、5日有高井隆一行的漫才、歌謠、音樂表演。（圖版7-15）（《臺灣日
報》1942-05-04第2版第14509號）

　　一些重量級日本藝術家的現代音樂與現代舞蹈來臺巡迴表演，在臺南通常
都選擇宮古座作為表演場所，宮古座也因此成為臺南人士接觸西方音樂與舞蹈
形式的窗口。在現代音樂方面，日本知名女高音三浦環（1884-1946）與關屋
敏子（1904-1941）都曾數次來臺巡迴表演，三浦環曾於1939年5月17日在宮古
座開演唱會（奈良速志1939：27-28），關屋敏子曾於1935年2月14日在宮古座
舉辦演唱會（圖版7-16）（《臺南新報》1935-02-13第3版第11891號），而關
屋敏子1935年2月的全臺巡迴，更促成了臺南知名演唱家林氏好日後師事關屋
敏子。（黃信彰2010：19-20；141-142）另外，關屋敏子在1939年8月18日於
宮古座舉辦的演唱會，則被臺南作家吳新榮記載在日記中。（「臺灣日記知識
庫－吳新榮日記」1939年8月18日）

　　在現代舞蹈方面，日本現代舞之父石井漠（1886-1962）曾數次率團來臺
巡迴演出，例如1940年2月20日石井漠舞踊團在臺南的巡演就在宮古座舉行
（圖版7-18）。（《臺灣日報》1940-02-12第3版第13703號）臺灣現代舞先
驅蔡瑞月自述，曾於1930年代在宮古座看到石井漠舞團演出（蔡瑞月1998：

上：圖版7-18 1940年2月12日《臺灣日報》刊載日本現代舞之父石井漠率團來臺巡迴演出的廣告，說明在臺南的演出於20日在宮古座舉行。（《臺灣日報》1940-02-12第3版第13703號）

左：圖版7-19 1940年2月17日《臺灣日報》刊載石井漠舞踊團之舞蹈表演場面照片。（《臺灣日報》1940-02-17夕刊第3版第13709號）

11），並於日後赴日拜在石井漠門下習舞。

除了戲劇表演、映畫放映、現代音樂舞蹈表演之外，宮古座也是當時日人官方與民間組織偏好的集會與活動場所。考量宮古座深具官方色彩的身分，

以及日式風格強烈的建築樣式，這並不讓人意外。在報刊上可見的例子如1930年10月間在臺南市舉辦的文化三百年紀念的活動（《臺南新報》1930-10-05第6版第10312號；1930-10-25第6版第10332號）、臺南州知事與州廳職員組成的俱樂總會（《臺灣日日新報》1933-01-16第4版第11773號）、1933年4月臺南警察後援發會式（《臺灣日日新報》1933-04-08夕刊第4版第11854號）、以及好幾年的臺南商工會總會都在宮古座舉行（《臺灣日日新報》1929-01-27夕刊第1版第10335號；1931-02-02第5版第11065號；1932-02-10夕刊第4版第11435號；1934-01-28第3版第12147號；1935-01-15第3版第12496號；1938-02-15第5版第13615號；《臺南新報》1933-02-04第7版第11158號）。

　　特別是到皇民化運動之後，宮古座成為官方及其外圍組織集會活動的場所，例如臺南州國語講習會的舉辦（《臺灣日日新報》1940-08-23第4版第14529號）、愛國婦人會臺南分會集會（《臺灣日日新報》1938-09-21第5版第13832號）、帝國在鄉軍人會、軍人援護會等單位頻繁舉辦的慰問會或慰安演藝會等（《臺灣日日新報》1939-05-01第5版14052號；1939-12-12第5版第14276號；1940-05-20第4版第14434號；1940-08-08第5版第14514號；1940-12-07第5版第14634號；1943-12-10第4版第15725號）。

## ❖ 宮古座的結束

　　宮古座於戰後為中影接收，1946年5月1日更名延平戲院（林秀澧2002：44；林永昌2006：285-292），吳昭明指出新戲館（赤崁戲院）主人鍾媽愛的鍾家，在戰後原本持有宮古座百分之二十的股權，後來售出股權，且宮古座改名為延平戲院是由鍾媽愛命名的。（吳昭明2010：62）而鍾媽愛即鍾樹欉胞弟、鍾赤塗之次子。[20]宮古座的建築於1977年拆除，1979年6月改建成11層樓高的延平商業大樓。（楊貞霞2008b：3）

---

[20]　關於鍾赤塗、鍾樹欉、鍾媽愛與其家族經營的金重影片公司，請參考前文戎座的經營一節。

# Chapter 8

# 1931-1945

臺南世界館

臺南世界館為古矢正三郎所有，由澤田三郎（矢野嘉三）領軍的「吾等の一團」經營，古矢正三郎過世後由其子古矢純一繼承。臺南世界館1930年12月22日落成，地址在田町四二，即在現今的中正路，為當時臺南市繁華的末廣町通向西的延伸，是全臺灣第一個新建的電影館就設有椅子席的，並裝置有先進冷氣設備，也是臺南市首間歐式建築電影院，為混凝土磚造二樓建築，可容納觀眾六百人，內部設有西方式的鏡框式舞臺。節目類型相對單純，皆為電影放映，少有例外，並未經歷劇影或不同劇種間的消長變化過程。以下詳述臺南世界館的資料耙梳與考辨。

## ❖ 臺南世界館的設立

　　臺南世界館是由澤田三郎的「吾等の一團」設立的。《臺南新報》報導「吾等の一團」獲得新設常設館許可時，提及「市內錦町三丁目矢野嘉三（吾等の一團澤田三郎）君獲得許可」（《臺南新報》1930-09-01夕刊第2版第10280號），可見矢野嘉三是澤田三郎的本名，二者實為同一人，也因此在1944年調查之臺灣興行場組合中世界館的經營者與統制會社契約書具名為矢野嘉三（葉龍彥2004：74）。「吾等の一團」一開始於1926年5月接手經營戎座（《臺南新報》1926-05-28第1版第8728號），以放映東亞作品為主，後來戎座於1928年8月被宮古座併購，「吾等の一團」離開戎座轉而在9月開始經營大舞臺，以上映日活作品為主（《臺灣日日新報》1928-09-21第5版第10209號），當時甚至出現日人劇場宮古座上演中國戲曲，而臺灣人劇場大舞臺放日本映畫的奇特現象（《臺灣日日新報》1929-12-26第3版第10666號）。澤田三郎在大舞臺經營期間，一方面以「吾等の一團」的日活映畫與屏東座簽定契約每月播映一次（《臺灣日日新報》1929-05-11第5版第10438號），擴大營業層面，並參與臺南州首次舉行活動辯士試驗，取得辯士資格。[1]然而宮古座的高橋順三郎在1929年底取得了1930年日活在南臺灣的代理權，搶走了澤田三郎的

---

[1] 1930年5月1日臺南州首次舉行活動辯士試驗，「吾等の一團」領袖澤田三郎等三十人參加，澤田三郎為京都同志社大學畢業，因而倍受矚目。（《臺灣日日新報》1930-05-08第5版第10797號）

日活代理權，於是澤田三郎在大舞臺的經營到了1930年1月只好暫時以其他會社的映畫來經營，但是到了1月底就不得不歇業了。（《臺南新報》1930-01-27第7版第10063號）

澤田三郎由戎座出走，到大舞臺後日活特約又被搶走，經營戲院接連受制於宮古座方面，但是卻在沉潛之後，有了突破性的進展。澤田三郎早在1929年底就開始積極向總督府行政訴願，奔走爭取在臺南另外新設一電影館（《臺灣日日新報》1929-12-26第3版第10666號），終於在1930年8月31日獲得准許（《臺灣日日新報》1930-09-02第5版第10914號；1930-09-03第5版第10915號），《臺南新報》甚至以「吾等の一團の復活」為標題報導（《臺南新報》1930-09-01夕刊第2版第10280號），而此一新設電影館就是臺南世界館。

臺南世界館為臺南市首間歐式建築的電影院，於1930年12月22日盛大開業，為混凝土磚造二樓建築，一反日本傳統建築樣式，建築物造型皆採用直線條為主，簡潔而無當時流行的藝術或新藝術裝飾，反倒接近現代主義風格建築。（圖版8-1）臺南世界館與臺北世界館上映同系統之映畫、觀眾席定員六百、一樓皆設置椅子席，二樓有榻榻米座席及椅子席，此一設置椅子的觀眾席樣式，號稱是當時「全島唯一」。（《臺灣日日新報》1930-12-24第5版第11026號；《臺南新報》1930-09-01夕刊第2版第10280號）雖然臺北的新世界館在1927年就已將觀眾席重新整修改成椅子席（林秀澧2002：37），「全島唯一」之說有浮誇之嫌，但是在新設的戲院中，臺南世界館確實是全臺灣第一個有椅子席的電影館，領先1930年代其他一系列設置椅子席的歐式電影館，如臺中娛樂館（1931）、新竹有樂館（1933）、轉手新建的高雄金鵄館（1934）、臺北大世界館（1935）等。[2]此外，臺南世界館採用了當時在日本唯一在東京帝國劇場才有的アドソール（Adsol）冷氣裝置（《臺灣日日新報》1930-09-02第5版第10914號），相當先進，恐怕也是領先於全臺。然而限於臺南世界館的相關資料貧乏，葉龍彥在介紹臺灣1930年代的歐式電影院時僅提到臺南世界館之名而未作介紹（葉龍彥1998：212-223），其他研究也多略過臺南世界

---

[2]  1930年代臺灣興建一系列的歐式電影院，設置椅子席取代榻榻米觀眾席，建築外觀、建材與內部空間安排也與日式劇場的傳統相當不同。（林秀澧2002：33-43；卓于綉2008：12-27）

館，《臺灣日日新報》在1930年底所刊登的臺南世界館落成照片是目前罕見的
該戲院照片。（圖版8-1）

　　1931年2月《臺灣日日新報》刊出在臺南世界館舉行的音樂演奏會照片
（圖版8-2），由照片中可見到臺南世界館內部設有西方鏡框式舞臺，舞臺寬
度相當於舞臺上男性小提琴演奏者高度的六倍，舞臺深度因臺上背景布幕落下
而難以確定，觀眾席設置椅子並留有走道，由觀眾席第一排空席的椅背來判
斷，座椅是數人合坐之長木椅子，而非個人座椅。（《臺灣日日新報》1931-
02-24第5版第11087號）無論是舞臺或觀眾席，臺南世界館都已經捨棄了日式
劇場的格局，而邁向歐式電影院。

　　臺南世界館設於田町四二（安倍安吉1937：43；《臺灣日日新報》1930-
12-24第5版第11026號），周菊香在《府城今昔》中將臺南世界館與新戎館地
址錯置。（周菊香2003：186）《臺南州觀光案內》中的〈臺南案內〉地圖中
標示臺南世界館位於新戎館正對面。（圖版8-4）（安倍安吉1937）同時1959
年繪製的〈臺南市街圖〉（林煥堂1959）中也標示著戰後的世界戲院（前身為
臺南世界館）位於赤崁戲院（前身為新戎館）正對面，中間隔著中正路。（圖
版8-5）林永昌亦從此說，指出臺南世界館地址為現今中正路239號。（林永昌
2006：287）。然而木谷彰佑1936年繪製的〈大日本職業別明細圖第448號－臺
南市〉（木谷彰佑1936）將臺南世界館標定於國華街與西門路之間的中正路南
側街廓內，而不在新戎館正對面（圖版8-3），然而研究者比對不同地圖，並
多方詢問地方耆老，皆指出臺南世界館確實在新戎館的正對面，故推斷木谷彰
佑繪製的地圖標示臺南世界館的位置有誤。

　　臺南世界館的建築外觀與宮古座日式風格不同，標舉為現代化電影院的樣
式，《臺南新報》甚至以「超モダーン洋館」（意即超摩登洋館）報導，戲院
內設置椅子席，與舊的戲院樣式及觀影經驗形成對比區隔，成為一種摩登的現
代表徵，也成為後來興建的新戎館仿效的對象。而世界館所在的田町正是末廣
町通向西的延伸，是1930年代以後臺南市最具代表性的現代商業街區。

臺南世界館落成

久しい懸案とされた臺南市内活動常設館増設に關しては「我等の一派」澤田氏一派の努力に依つて三四年來の懸案を解決し今秋來市内田町四丁目の臨場を下し新築一本中であつたが此の程漸く竣功を見て、十二日より三日間の招待日を終ると共に花々しく開業するがその名稱を云南世界館とし南北両開と濃狹の上同至城の優秀映畫上映の第であて、而して入場料は、開場の椅子席の外若干の席席をも設けその装式は本島に於ける唯一の......、式と稱すべきものであると（寫真は落成した同館）

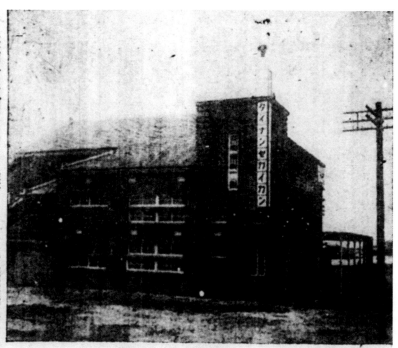

落成したる臺南世界館

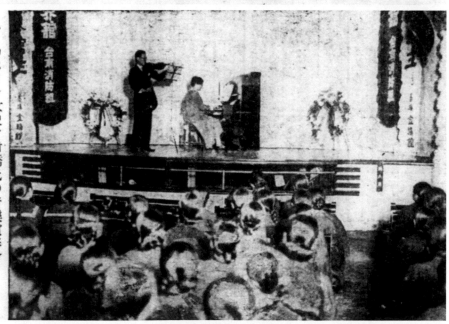

◉…カスリン女史と村橋氏の音樂演奏會（臺南世界館にて）

上：圖版8-1 ▋《臺灣日日新報》報導1930年底臺南世界館落成，並刊載臺南世界館照片。（《臺灣日日新報》1930-12-24第5版第11026號）（漢珍數位圖書股份有限公司提供數位圖檔）建築物上直書日文假名「タイナン セカイカン」，意即「臺南世界館」。

下：圖版8-2 ▋《臺灣日日新報》曾刊載在臺南世界館舉行的西方音樂演奏會照片，可一窺舞臺與觀眾席樣貌。（《臺灣日日新報》1931-02-24第5版第11087號）（漢珍數位圖書股份有限公司提供數位圖檔）

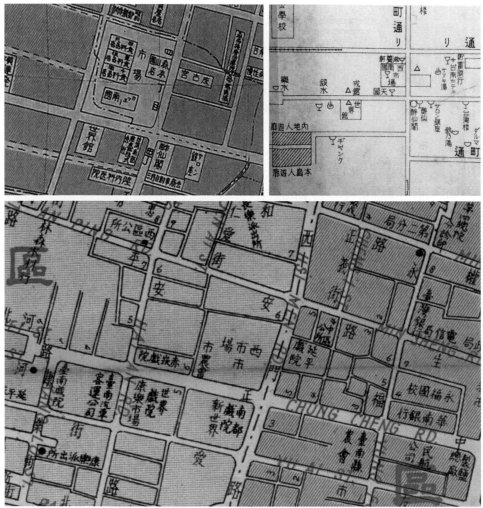

上左：圖版8-3█ 1936年繪製的〈大日本職業別明細圖第448號－臺南市〉（木谷彰佑1936）局部放大。圖中標示
宮古座及世界館的位置，但是未標示新戎館。其中（臺南）世界館的位置相當於現今介於國華街與
西門路之間的中正路南側街廓內。截圖中橫向主要道路即今日之中正路，縱向主要道路分別為今日
之國華街（左）與西門路（右）。此圖中錯誤標示臺南世界館的位置在西市場對面。（中央研究院
人社中心GIS專題中心（2016）. [online] 臺灣百年歷史地圖. Available at: http://gissrv4.sinica.
edu.tw/gis/twhgis/ [2016/11/15]）

上右：圖版8-4█ 《臺南州觀光案內》中的〈臺南案內〉地圖局部放大（安倍安吉1937）。圖中標示臺南世界館位於
新戎館正對面，兩者之間的道路即今日之中正路。

　下：圖版8-5█ 〈臺南市街圖〉（林煥堂1959）局部放大。圖中標示當時世界戲院（前身為臺南世界館）在赤崁戲院
（前身為新戎館）正對面，中間隔著中正路。（中央研究院人社中心GIS專題中心（2016）. [online]
臺灣百年歷史地圖. Available at: http://gissrv4.sinica.edu.tw/gis/twhgis/ [2016/11/15]）

## ❖ 臺南世界館的經營

臺南世界館雖是「吾等の一團」的澤田三郎奔走籌設並經營的,但是真正出資興建者主要是古矢正三郎,[3]所以臺南世界館的所有權歸古矢正三郎所有,臺南世界館之所以名為「世界館」,正是因其為古矢正三郎的世界館系列之一。《續財界人の橫顏》一書中介紹古矢正三郎承接亡兄岩崎事業之後,在臺南投資興建映畫常設館(吉田寅太郎1933:273-276)。而1934年元旦期間,古矢正三郎在《臺南新報》刊出的名片,也標明旗下之映畫館包含新世界館、第二世界館、第三世界館、臺南世界館與基隆世界館。(《臺南新報》1934-01-04第6版第11489號)古矢正三郎於1934年1月21日逝世,由古矢庄治郎代表在報上發訃聞(《臺灣日日新報》1934-01-22第7版第12141號),在1944年調查之臺灣興行場組合中世界座(即臺南世界館)所有者為古矢純一,經營者與統制會社契約書為矢野嘉三。(葉龍彥2004:74)其中古矢純一為古矢正三郎之子(大澤貞吉1959:160)。世界館為古矢家族所有,由澤田三郎(矢野嘉三)經營,與宮古座處於競爭關係。

## ❖ 臺南世界館的節目類型

「吾等の一團」經營臺南世界館從一開始就定位為電影館,標榜現代化的觀賞經驗,觀眾入內不必脫鞋。臺南世界館的節目類型以播映映畫為專業,完全無演劇,少有例外,與傳統戲劇表演的節目類型清楚區隔開來,並未經歷劇影或不同劇種間的消長變化過程。臺南世界館主要放映西洋及日本映畫,[4]1936年春節期間即有報導「世界館亦上映洋劇、時代、現代各種影

---

[3]   在澤田三郎獲得許可興建新常設館的報導中,提及「工程費用約三萬圓(出資後援者為臺北新世界館的古矢正三郎等)」。(《臺南新報》1930-09-01夕刊第2版第10280號)

[4]   臺南世界館放映西洋及日本電影的例子可見《臺南新報》1937-01-03第7版第12575號;1937-01-25第7版第12597號;1937-01-29第7版第12601號;《臺灣日報》1939-01-05第7版第13303號;1940-02-05第3版第13696號等等。

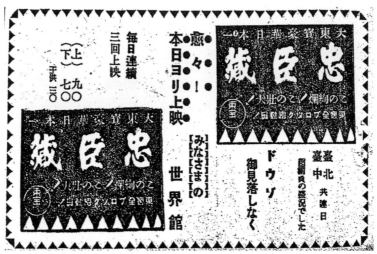

圖版8-6 ▌1939年5月《臺灣日報》刊登臺南世界館放映東寶映畫《忠臣藏》的廣告。
（《臺灣日報》1939-05-26第7版第13443號）作家吳新榮也曾在放映期間至臺
南世界館欣賞。

片」。（《臺南新報》1936-01-26第4版第12235號）1939年後臺南世界館常放
映東寶映畫，[5]作家吳新榮也曾在日記中記載在1939年5月28日到臺南世界館看
東寶映畫《忠臣藏》的情形。（「臺灣日記知識庫－吳新榮日記」1939年5月
28日）1944年調查之臺灣興行場組合中臺南市的四家戲院中，唯有臺南世界館
登錄為專放電影的常設館，其他皆登錄為影劇混合戲院。（葉龍彥2004：74）

　　臺南世界館除了播放電影以外，雖然沒有演劇活動，但是偶爾有西洋音樂
演奏或歌曲演唱的活動，當時著名的歌星兼影星李香蘭曾於1941年1月來臺灣
巡迴演唱，造成極大轟動，23日與24日就曾在臺南世界館舉行演唱會。（《臺
灣日報》1941-01-23第5版第14046號）

---

5　　1939年後臺南世界館常放映東寶映畫，例如《臺灣日報》1939-12-31第3版第13661號；1940-12-31第
　　2版第14024號；1942-04-17第2版第14492號；1944-02-16第3版第15158號等。

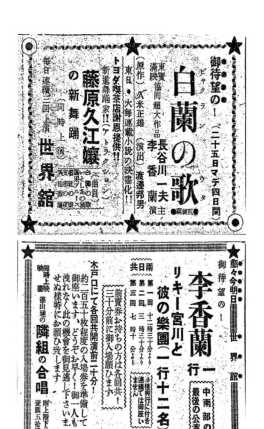

上：圖版8-7▌1940年2月《臺灣日報》刊登臺南世界館廣告，放映當紅的滿洲女星李香蘭與日本男星長谷川一夫主演的東寶滿映映畫《白蘭の歌》，另外有藤原久江孃的新舞踊演出。（《臺灣日報》1940-02-22第7版第13713號）

中：圖版8-8▌1941年1月23日《臺灣日報》刊登李香蘭等人在臺南世界館舉行演唱會的廣告。（《臺灣日報》1941-01-23第5版第14046號）

下：圖版8-9▌1941年1月25日《臺灣日報》刊登臺南世界館廣告，放映李香蘭與長谷川一夫主演的《支那の夜》，以償影迷歌迷對李香蘭演唱過少不滿而引發的混亂場面。（《臺灣日報》1941-01-25第5版第14048號）

## ❖臺南世界館的結束

　　臺南世界館戰後為中影接管，1946年4月30日改稱世界戲院（林秀澧2002：44；林永昌2006：287），結束年份不詳。1968年中影公司將該土地出售，臺南世界館之建築物現已拆除。

# 結論

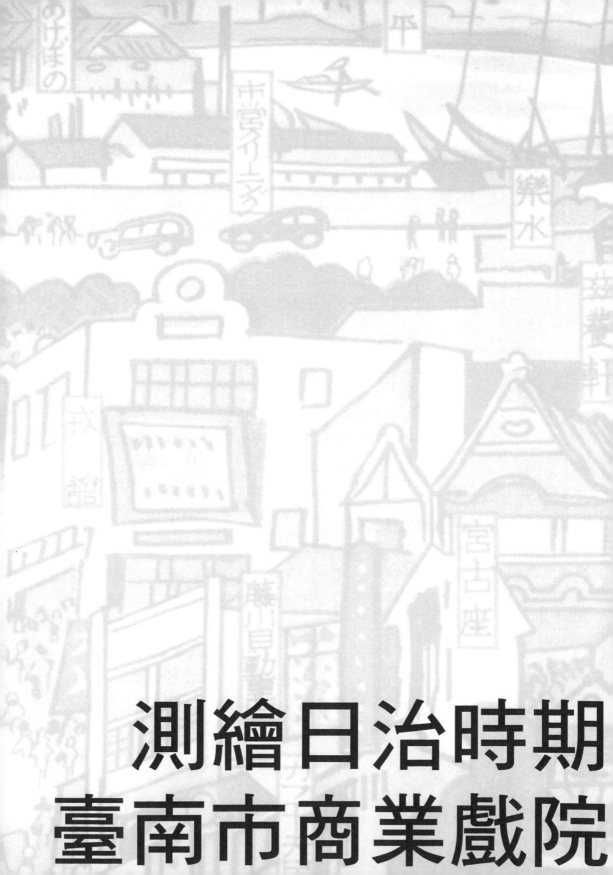

# 測繪日治時期
# 臺南市商業戲院

## ❖戲院整體發展的分期與特色

　　綜觀上述日治時期臺南市八個商業戲院的概況,其中戲院設立的年份大
致集中在三個時間段落內:1895年至1905年間、1908年至1915年間、1928年
至1935年間,依據這三個時間段落的延伸,並參考不同時期戲院的特點,可
將日治時期臺南市商業戲院的整體發展概分為萌芽期(1895-1907)、奠基期
(1908-1927)、穩定期(1928-1945)三個時期。以下將各個戲院的起迄年代
及發展分期彙整如表9-1,並分別就三個發展時期進行分析。

表9-1▎日治時期臺南市商業戲院起迄年表與發展分期

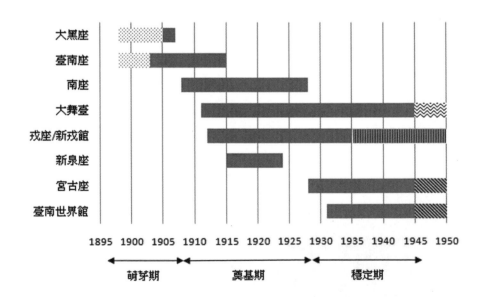

## （1）萌芽期（1895-1907）

　　大黑座與臺南座皆設立於日本領臺初期，雖然關於臺南座的報導最早可以追溯到1903年、關於大黑座的報導最早可以追溯到1905年，但是這兩家戲院實際設立的時間應該更早，只是因資料有限而難以推定。從1895年到1907年，前後約13年的時間，臺南市最多只有兩家戲院，戲院建築仍有以茅草為屋頂的傳統樣式，戲院節目有限，並未形成激烈的競爭狀態，可謂日治時期臺南市商業戲院的萌芽期。

## （2）奠基期（1908-1927）

　　奠基期的戲院集中設立於1908年至1915年間，這八年間共有南座、大舞臺、戎座、新泉座四間戲院設立，開始形成彼此競爭的戲院群，形成三間日人戲院加上一間臺灣人戲院的戲院生態結構。三間日人經營的戲院（新泉座設立的年代剛好接上臺南座停止營業），主要訴求日人觀眾及通曉日語的觀眾，上演日本戲劇為主，搭配活動寫真放映。[1]但是越趨向1920年代，日人經營的三間戲院的節目類型逐漸轉向播放映畫為主，戲劇演出為輔，到1922年以後映畫放映的競爭更趨於白熱化。一間臺灣人經營的戲院即大舞臺，專演中國戲曲，主要訴求臺灣觀眾，1925年以後大舞臺經營者蔡祥自組歌仔戲班丹桂社上演，並放映中國電影。奠基期三加一的戲院生態結構一直到1924年以後才逐漸轉變，1924年新泉座火災燒毀，而後1928年南座因市區改正而拆除，終於使得多年來商議的臺南市劇場整合的計畫得以逐步落實，促成宮古座1928年的興建落成，使臺南市戲院生態邁向另一新的階段。

　　從1908年到1927年前後約20年的時間，雖然戲院的建築已較具規模，戲院

---

[1] 日人領臺後，雖廣設教育機構推行日語，畢竟真能通曉日語的臺灣人有限，特別是在1920年代以前，更何況日人戲院榻榻米座席與臺灣人坐椅觀戲習慣差距大，臺日觀眾偏好的節目型態也不同，因此日人戲院雖訴求日人觀眾與通曉日語的觀眾，但是實質上戲院的主要觀眾群仍以日人為主，至1936年皇民化運動前夕，仍有報導指出宮古座戲劇演出的臺灣人觀眾甚少，但是大舞臺戲劇演出的臺灣人觀眾甚為捧場：「我南之娛樂機關。活動常設有世界館、戎館、宮古座。而宮古座時演新舊劇。島人間觀者寥寥。唯有大舞臺。自舊賽樂去後。再聘丹桂社男女優演唱。頗博好評。……」（《臺南新報》1936-02-29第8版第12269號）

節目頻率增加且逐漸由演劇向映畫傾斜,但是戲院經營仍未臻穩定而時有停業或合併之議,三加一的戲院生態結構延續多年,雖然終究要重新盤整,但是在戲院經營、觀眾培養與節目的興替轉變等各方面,都為下一時期的戲院打下一定之基礎,此一時期可謂日治時期臺南市商業戲院的奠基期。

## (3)穩定期(1928-1945)

穩定期新設立的戲院集中設立於1928年到1935年間,這八年間共有宮古座、臺南世界館、新戎館三間戲院設立,再加上舊有的大舞臺,臺南市共四間戲院經營的情形一直持續到1945年。1928年宮古座興建落成,宮古座並且在同年併購戎館,形成前者專演戲劇、後者專播映畫的結盟方式,在節目類型上戲劇與電影在不同戲院分流,成為宮古座方面所有的兩家戲院聯合經營,針對日人觀眾與通曉日語的觀眾群形成獨大的局面。這樣的情形已不再如奠基期數個戲院競爭的態勢(大舞臺雖曾短暫轉型經營日本映畫放映,但是基本上不對宮古座方面構成威脅),直到1930年底臺南世界館落成後才又起了新的變化,臺南世界館清楚定位為專映映畫的電影館,而其設備新穎,對宮古座方面形成強大威脅。宮古座方面在1931年捨棄老舊的戎館,將日本與西方映畫的放映與演劇活動都移到宮古座來,與臺南世界館形成雙雄競爭日人觀眾與通曉日語的觀眾市場,這樣的競爭關係一直持續到1945年。

另一方面,臺灣人設置的大舞臺因為觀眾群設定的區隔,與其他日人經營的戲院,並不構成直接的競爭關係,受臺南市日人戲院生態變動的影響相對有限。然而日人澤田三郎於1928年9月到1930年1月,進駐經營大舞臺放映日本映畫,可謂大舞臺短暫捲入日人戲院經營的競爭。1931年宮古座將日本映畫的播映從戎館移走後,戎館就委由臺灣人鍾家經營,改映中國電影,而後更直接將所有權轉手給鍾家,鍾家並於1935年易地興建新戎館繼續經營,並於新戎館設置舞臺,除了放映映畫,也開始演出歌仔戲的節目,與大舞臺的節目型態更進一步重疊,對原本就訴求臺灣觀眾為主的大舞臺,形成直接競爭客源的關係。1937年開始推行皇民化運動後,新戎館與大舞臺的節目類型便不得不轉型,到了1941年皇民奉公會時期,中國戲曲與電影及臺灣的歌仔戲都被嚴格禁止,

新戎館多改映日本映畫，大舞臺多上演職業新劇團的演出，如此的情形持續到1945年。

　　從1928年到1945年前後約18年的時間，戲院經營大致穩健，在戲院建築材質與樣式方面，都超脫出奠基期戲院的窠臼而顯現出對現代性的追求，節目類型上多以映畫為主，臺南世界館與宮古座主要競爭日人觀眾與通曉日語的觀眾市場，新戎館與大舞臺競爭臺灣人觀眾市場，基本上形成二加二的戲院生態結構。縱使在進入皇民化時期之後，官方統制力量更積極介入演藝事業的管制，戲院發展並非全然由市場供需來決定，但是若不計成因而就結果來看，1928年到1945年可謂日治時期臺南市商業戲院進入較為穩定發展的穩定期，而此時期的戲院生態結構也成為今日廣泛流傳的日治時期臺南市四大戲院的樣貌。

## ❖戲院分佈區域、建築樣式及其表徵

　　日治時期臺南市戲院的分佈大致集中於三個區域，考察各個區域戲院的建築樣式、內部空間構成與命名的異同，可以窺見其表徵不同的意涵。在萌芽期與奠基期興建的六間戲院中，除了大黑座寄席位於本町，其他戲院位置集中在臺南市的兩個區域，一個區域是南座與大舞臺所在的西門町一丁目（圖版9-2上方圓形虛線的區域），而另一個區域是臺南座、戎座、新泉座所在的錦町三丁目（圖版9-2中間圓形虛線的區域）。這些戲院最遲興建於1916年，其中臺南座、南座、戎座與新泉座，都是傳統日式劇場木造建築，屋頂覆瓦，[2]沿襲日本劇場建築的傳統，在命名上皆以「座」為名。唯一例外的是臺灣人興建的大舞臺，以磚與混凝土為建材，建築樣式也融合西方建築元素，建築規模宏偉，可容納的觀眾數量數倍於當時其他日人戲院。大舞臺以「舞臺」為名，是對上海自1910年以來設立西式劇場潮流的沿襲，在劇場建築樣式上與日人的劇場傳統大相逕庭，而在當時臺南市的戲院中自成一格。

　　若細究上述兩個戲院分佈區域的意涵，可發現西門町一丁目鄰近清代以來

---

[2]　芽期臺南座尚有茅草屋頂，但屢遭颱風毀壞，進入奠基期後的戲院皆改為屋頂覆瓦。

圖版9-2█ 日治時期臺南市戲院分佈區域圖（參考〈臺南市區改正圖〉改製，中央研究院人社中心GIS專題中心 （2016）.
[online] 臺灣百年歷史地圖. Available at: http://gissrv4.sinica.edu.tw/gis/twhgis/[2016/11/15]）。日治時期
臺南市戲院除了大黑座寄席位於本町四丁目一帶，其他戲院皆分佈於三個區域：南座與大舞臺位於上方圓
形虛線西門町一丁目一帶；臺南座、戎座與新泉座位於中間圓形虛線錦町三丁目一帶；宮古座、新戎館與
臺南世界館位於下方橢圓形虛線西門町四丁目及田町一帶。

臺南市傳統商區五條港一帶，隱含訴求臺灣觀眾之意，臺灣人合資設置的大舞
臺自然如此，而高松豐次郎興建南座時也有雄心壯志要建立突破日臺藩籬的娛
樂事業；反觀錦町三丁目在府城十字大街以南，是日人活躍的商業區，設置的
戲院優先考量訴求日人觀眾。

　　邁入1928年穩定期，新設立的戲院都捨棄上述兩個傳統商業區而往西南
移向新興商業區。宮古座座落在西門町四丁目、臺南世界館與新戎館位於田
町一帶，所在的區域正是末廣町向西的延伸，是日治後期（特別是1932年末廣
町通沿街的一系列商店建築落成後）臺南市新興的商業區域，呼應的是「昭

和摩登」的文化底蘊，成為當時臺南街區現代性的表徵。（圖版9-2下方橢圓形虛線的區域）末廣町有臺南銀座之稱，其中包含了臺南市地標建築林百貨，[3]1936年11月出版的《臺灣公論》雜誌更以封面繪圖來描繪此一「文化の極致臺南銀座街」。（圖版9-3、9-4）

　　穩定期的新設戲院，除了在位置區域上與以往的戲院不同，也在建築外觀、戲院內部的舞臺與觀眾席樣式等許多方面，展現出與以往戲院之不同。穩定期的新設戲院建築捨棄木材構造，採用源自西方的混凝土磚造建材與工法，並結合新的建築樣式興建戲院。宮古座建築樣式仿效的範本是1926年落成的東京歌舞伎座，東京歌舞伎座由岡田信一郎所設計，採用較為恢宏的傳統寺殿建築樣式，內部設置椅子席，是一個對日本劇場建築的創新嘗試。基於1923年關東大地震對日本建築造成嚴重破壞，岡田信一郎所設計的東京歌舞伎座以磚與混凝土取代木料為建材，是對日本劇場建築的改造與升級。宮古座在建築外觀上與岡田信一郎設計的東京歌舞伎座高度相似，也採用磚與混凝土為建材，建築內部空間依循傳統的規格，設置日本劇場特有的花道與旋轉舞臺，但是未跟隨岡田信一郎採用椅子席的設計，而採用傳統的榻榻米觀眾席。

　　宮古座仿效東京歌舞伎座的前例，設法在建築外觀樣式與材質上，突破日本木造劇場的舊傳統，在臺南市複製東京的劇場建築革新。然而宮古座所依循的變革，仍然是在日本劇場建築傳統內的求新求變與改造升級，在命名上宮古座仍依循日本劇場的傳統，以「座」為名。

　　然而在宮古座之後興建的臺南世界館與新戎館，則在建築外觀與內部空間規劃上，有很不一樣的表徵。臺南世界館與新戎館皆跳脫日本傳統建築樣式，主要採用西方建築元素、藝術裝飾風格、鏡框式舞臺及座椅觀眾席，並皆以「館」命名，標舉以映畫放映為主要節目類型。臺南世界館甚至是全臺第一個電影常設館在新建時就設置椅子席。

　　雖然穩定期興建的宮古座、臺南世界館與新戎館都位於臺南市日治後期的新興商業區，但是就戲院建築的面向來說，宮古座的建築展現出在日本傳統之

---

[3] 廣町通與林百貨的興建，由梅澤捨次郎統一設計沿街店鋪門面，並規劃地下化電線的路段，1932年完工後成為臺南市摩登的新地標。（陳秀琍、姚嵐齡2015：129-159）

左：圖版9-3▌《臺灣公論》1卷11號（1936年11月）封面
　　　　　繪圖「文化の極致臺南銀座街」，示意臺南
　　　　　市末廣町的摩登街景，圖中上半部繪出宮古
　　　　　座、世界館、新戎館的樣貌。（擷取自國立
　　　　　臺灣圖書館日治時期期刊影像系統）
下：圖版9-4▌「文化の極致臺南銀座街」的上半部局部放
　　　　　大，可見繪圖中宮古座、臺南世界館、新戎
　　　　　館的樣貌。（擷取自國立臺灣圖書館日治時
　　　　　期期刊影像系統）
註：此頁圖版之彩圖請見全書最前之彩頁。

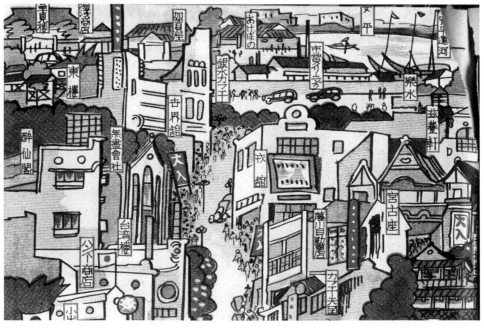

內求新求變的努力與嘗試，而臺南世界館與新戎館的建築，則展現出更徹底的西化，甚至是對於日本戲院傳統的割裂，與宮古座戲院表徵的意涵不盡相同。然而當整體的戲院節目型態逐漸由戲劇向電影傾斜時，宮古座也在1939年將疊席榻榻米觀眾席改造為椅子席，並在二樓空間設置固定的放映室，內部空間規劃向臺南世界館與新戎館這樣的歐式電影館規格靠攏，也就是不得不作的調整與修正了，這也見證了當時時代氛圍的轉變。

## ❖戲院及觀眾的日臺分流與交流

　　日治時期臺南市商業戲院就所有者與經營者、觀眾群、節目類型基本上是日臺分流而漸趨有限度的交流，然而並未交融，以下分別陳述。

　　在戲院的所有者方面，大舞臺及後來的新戎館是臺灣人所有的戲院，其他的戲院都是日人所有，只有兩個例外，一是南座曾在1911年間短暫為臺灣人持有九成股份，二是鍾赤塗與鍾樹欉的鍾家曾在宮古座眾多日人股東之中佔有一席股東的位置，爾後鍾家更承接本為日人所有的戎館，並於1935年獨力另建新戎館。在戲院的經營者方面，臺灣人戲院多由臺灣人經營，日人戲院多由日人經營，只有兩個例外，日人澤田三郎曾在1928年9月到1931年1月經營臺灣人所有的大舞臺約16個月，而鍾赤塗與鍾樹欉的鍾家曾於1931年之後經營日人股東占絕大多數的戎館約2年的時間。以日治時期臺南市戲院的整體情形來說，在1928年以前，就戲院的所有者或經營者而言，日臺分流是普遍的現象，而到了1928年宮古座落成以後，日臺交流的現象才開始局部出現，但是隨著1933年或1934年戎館所有權轉移之後，基本上又回到日臺分流的情形。

　　日人戲院所有者通常較專業，視戲院為產業來經營，所有者也經常就是經營者，如高松豐次郎與片岡文次郎先後經營南座、小林熊吉經營戎座等。若戲院所有者不自己經營，也會引進專業經營者，如飯島一郎曾經營新泉座、今福商會與澤田三郎曾先後經營戎座、澤田三郎並曾經營臺南世界館。反觀大舞臺株式會社的臺灣人社長及株主們，通常僅是業餘投資大舞臺而不專注於經營，初期找來的戲院園丁也不諳戲院經營之道，直到1923年以後大舞臺才開始有專

業而積極的經營者蔡祥擔任園丁。而1931年開始經營戎館的鍾赤塗與鍾樹橫的鍾家，更於1935年興建經營新戎館，身兼戲院所有人及戲院經營者，是臺南市戲院中唯一臺灣人專業經營自家戲院的例子。整體而言，日人戲院的設立多是專業經營，臺灣人經營戲院初期業餘性質濃厚，到1920年代以後才開始出現產業化的專業經營。

日治時期臺南市商業戲院的節目類型處於一種百花爭鳴而不斷交替演變的狀態，現場表演的節目有日本舊劇、新劇、歌舞、連鎖劇、少女歌劇、漫才、中國戲曲、臺灣歌仔戲、臺灣業餘新劇（文化劇、文士劇）、臺灣職業新劇、西方現代舞蹈、西方聲樂音樂表演等等，而電影放映也從早期的記錄片式的活動寫真，到後期的日本、中國和歐美的劇情片電影。商業戲院作為各種節目類型的交流競逐場域，促成不同民族表演形式之間、新舊劇種之間、演劇與電影之間的競爭、融匯或興替更迭，實為一複雜的現象，以下僅就不同民族的面向，討論日臺戲院節目類型與戲院觀眾間的分流與交流情形。

從日治初期到1920年代電影興起以前，戲院的節目以戲劇演出為主，基於熟悉的戲劇表演型態與慣用語言的差異，日人觀眾偏好日人戲院中的日本戲劇，而臺灣觀眾偏好臺灣人戲院中的中國戲曲，日人觀眾與臺灣人觀眾的市場彼此明確區隔。開始打破觀眾市場區隔的節目是電影，從1910年代的活動寫真放映就以其世紀新發明之姿、以及影像跨越語言區隔的普及性，開始打破日臺觀眾隔閡。到了1920年代劇情片普遍進入戲院，而歐美電影、中國電影與日本電影紛紛進入臺灣，而使電影市場擴張，整體而言電影逐漸取代戲劇成為戲院主要節目類型。若純就電影觀眾而言，臺灣觀眾雖普遍最愛好中國電影，但是仍會看歐美與日本電影，何況透過辯士臨場解說，得以克服語言隔閡，但是日本觀眾不看中國電影，而偏好歐美與日本電影（三澤真美惠2001：404-405），日臺觀眾有部分交集而未完全交融。若是就戲劇觀眾而論，則日臺戲劇表演型態的差異與慣用語言的不同，仍然不利於日臺觀眾的交融。到了1930年代中期以後進入戰爭時期，日本官方逐步禁止中國與美國電影進口，日臺觀眾都只能欣賞日本電影與歐洲電影，對於電影節目的選擇被迫趨於一致而沒有更多的選擇。（三澤真美惠2001：405-406）而1930年代以後電影市場持續蓬

勃擴大（三澤真美惠2012：63-67），戲院中的戲劇節目數量更不及電影，劇影消長更為明顯。

日人經營的戲院所選擇的節目類型優先訴求日人觀眾，1908年高松豐次郎短暫經營南座時，曾企圖以打破日臺觀眾隔閡的方向經營，但終究未果。在臺南市的日人觀眾數不夠多，所以從1910年代到1920年代三家日人經營的戲院彼此競爭的時期，市場三分而觀眾分散，每家戲院的經營都艱困。到1928年以後日人經營的戲院經過整合，戲院數目減少，同時經過1930年代電影觀眾市場持續擴張，電影事業的蓬勃發展，使得戲院的經營基本上可以穩定維持。1930年大部分股東為日人的宮古座，開始安排放映中國電影。而1931年附屬於宮古座的戎館，更轉型為主要放映中國電影的戲院，是大部分股東為日人的戲院單獨針對臺灣觀眾經營的唯一例子。但是這樣的情形維持並不長久，在日人將戎館所有權轉移給鍾家之後，又成為單純日臺分流的情形了。日人戲院仍是優先選擇訴求日人觀的節目類型，只是企圖將觀眾群擴及受日語教育而通曉日語的臺灣觀眾，特別是皇民化運動後更是如此。

臺灣人經營的戲院選擇訴求臺灣人觀眾的節目類型，1911年興建的臺灣人戲院大舞臺採用西方建築的樣式，建築規模遠比當時的日人戲院宏大，以上演中國戲曲為主，成為臺灣人所有者、經營者與臺灣觀眾的獨特場域。縱使大舞臺經營不見得積極專業，但因為是1910年代與1920年代臺南市唯一主要訴求臺灣觀眾的戲院，經營上倒也過得去。1923年蔡祥接手後，大舞臺的經營轉為積極，除了中國戲班演出，也培養在地戲班演出歌仔戲及京戲，並放映中國電影。臺南市第二家訴求臺灣觀眾經營的戲院是1931年後的戎館，當時日本股東們委由臺南鍾家人來經營，主打中國電影放映，至此大舞臺才開始有了直接的競爭對手。後來戎館轉手給鍾家，無形中又形成臺灣人所有與經營的戲院針對臺灣觀眾經營的局面。1935年鍾家興建的新戎館落成，除了延續中國電影的放映，也設置舞臺開始上演戲曲或歌仔戲，節目類型開始與大舞臺大幅重疊，然而無論是戲院建築與設施、戲院地點、新戎館都優於大舞臺。到了1937年實施皇民化運動後，這些原本訴求臺人觀眾的戲劇電影節目類型都被禁止，日本殖民政府對戲院節目類型的管制，使得臺人觀眾的市場需求不再被直接滿足，新

戎館開始轉映西洋及日本電影為主，而大舞臺主要靠歌仔戲班轉型的職業新劇團演出，來訴求一般臺灣觀眾。

整體來說，日人戲院與臺灣人戲院仍然有各自主要的觀眾群，但是日人戲院的經營嘗試擴及通曉日語的臺灣觀眾，而臺人戲院則只針對臺灣觀眾。到了皇民化運動後，官方統制勢力介入，使得臺人戲院必須另謀出路，雖然在短時間內有統合日臺戲院與觀眾的表象，但是為時不夠長久，基本上到戰爭末期仍不能算是自然的交融，而只是讓日臺分流成為潛流。

綜觀以上本書各章節所分析考辨日治時期臺南市商業戲院的個別概況、整體發展分期與特色、分佈區域、建築樣式、以及日臺分流與交流的情形，期望能整合戲劇研究與電影研究專業領域的成果，善用日治時期相關報刊、雜誌、書籍、攝影寫真帖、地圖等資料，補充當前相關訊息的不足、發掘前人未知之處，進而對日治時期臺南市商業戲院有一整體性的瞭解。成書之際，雖力求慎密，但仍恐有疏漏之處，還祈方家指正。

本書中述及的戲院場域中，發生著各種戲劇、電影等表演形式的交疊更替、融匯與歧出的現象，這除了是傳播與表達媒介、藝術形式層面的演變，也反映了臺灣在日本殖民統治時期，各種政治、文化、社會力量彼此的影響與衝撞。期盼本研究的釐清與發現，能夠對臺南甚或整個臺灣的戲劇與電影研究、乃至於透過戲劇與電影來解析當時社會現象的研究，提供一個基礎與出發點，而不必讓後來的研究者每每墜入浩瀚如海的零散資料中，凡事從頭開始摸索以致於事倍功半。

# 引用文獻

❖ 中文文獻

三澤真美惠。2001。《殖民地下的「銀幕」：台灣總督府電影政策之研究（1895-1942）》。臺北：前衛。

三澤真美惠著，李文卿、許時嘉譯。2012。《在「帝國」與「祖國」的夾縫間：日治時期台灣電影人的交涉與跨境》。臺北：臺大出版中心。

王育德。1941（2006）。〈臺灣演劇的今昔〉。《日治時期臺灣文藝評論集雜誌篇》。黃英哲主編。臺南：國家臺灣文學館籌備處。144-159。

王姿雅。2010。《從影像巡映到台灣文化人的電影體驗──以中日戰爭前為範疇》。新竹：國立清華大學臺灣文學研究所碩士論文。

王偉莉。2009。《日治時期臺中市區的戲院經營（1902-1945）》。國立暨南國際大學歷史學系碩士論文。

王櫻芬。2008。《聽見殖民地：黑澤隆朝與戰時臺灣音樂調查（1943）》。臺北：臺灣大學圖書館。

石婉舜。2010a。《搬演「臺灣」：日治時期臺灣的劇場、現代化與主體型構》。臺北：國立臺北藝術大學戲劇學系博士論文。

石婉舜。2010b。〈殖民地版新派劇的創成－「臺灣正劇」的美學與政治〉。《戲劇學刊》12：35-71。

石婉舜。2012。〈高松豐次郎與臺灣現代劇場的揭幕〉。《戲劇研究》10：35-68。

石婉舜。2015。〈尋歡作樂者的淚滴──戲院、歌仔戲與殖民地的觀眾〉。《「帝國」在臺灣：殖民地臺灣的時空、知識與情感》。李承機、李育霖主編。臺北：國立臺灣大學出版中心。237-275。

何培齊編撰、國家圖書館閱覽組編。2007。《日治時期的臺南》。臺北：國家
　　圖書館。

吳昭明。2010。《三五明月映台江》。臺南：東門美術館。

吳密察編。2007。《文化協會在臺南展覽專刊》。臺南：國立臺灣歷史博物館。

呂訴上。1961。《臺灣電影戲劇史》。臺北：銀華。

李玉瑾編。2015。《雜誌臺灣公論鳥瞰圖選集》。新北：國立臺灣圖書館。

李道明、張昌彥主編。2000。《記錄台灣：台灣紀錄片研究書目與文獻選集
　　（上）》。臺北：文化建設委員會。

李道明。2000。〈台灣電影史第一章：1900-1915〉。《記錄台灣：台灣紀錄
　　片研究書目與文獻選集（上）》。李道明、張昌彥主編。臺北：文化建設
　　委員會。3-27。

依田憙家。1995。《日本通史》。臺北：揚智。

卓于綉。2008。《日治時期電影的文化建制：1927-1937》。新竹：國立交通
　　大學社會與文化研究所碩士論文。

周菊香。2003。《府城今昔》。臺南：臺南市政府文化局。

林永昌。2005。《台南市歌仔戲的發展與變遷》。國立成功大學博士論文。

林永昌。2006。《台南市歌仔戲的發展與變遷》。臺南市：臺南市立圖書館。

林秀澧。2002。《台灣戲院變遷－觀影空間文化形式探討》。臺南：國立成功
　　大學建築研究所碩士論文。

林柏維。1993。《台灣文化協會滄桑》。臺北：臺原。

林鶴宜。2015。《臺灣戲劇史（增修版）》。臺北：臺大出版中心。

河竹登志夫著，叢林春譯。1999。《戲劇舞臺上的日本美學觀》。北京：中國
　　戲劇出版社。

邱坤良。1992。《舊劇與新劇：日治時期臺灣戲劇之研究（1895-1945）》。
　　臺北：自立晚報。

邱坤良。2008。《漂浪舞台：台灣大眾劇場年代》。臺北：遠流。

邱坤良。2013。《劇場與道場，觀眾與信眾：臺灣戲劇與儀式論集》。臺北：
　　國立台北藝術大學、遠流。

柯萬榮。1931。《臺南州名士錄》。臺南：臺南州名士錄編纂局。

徐文明。2011。〈野史、傳奇傳統與華影電影史中的“乾隆游江南”〉。《浙江傳媒學院學報》18（5）：85-90。

徐亞湘。2000。《日治時期中國戲班在台灣》。臺北：南天。

徐亞湘。2006。《日治時期臺灣戲曲史論：現代化作用下的劇種與劇場》。臺北：南天。

徐亞湘主編。2004。《日治時期台灣報刊戲曲資料檢索光碟》。宜蘭：國立傳統藝術中心。

郡司正勝著，李墨譯註。2004。《歌舞伎入門》。北京：中國戲劇出版社。

張啟豐。2004。《清代臺灣戲曲活動與發展研究》。臺南：國立成功大學中國文學系博士論文。

莊永明。2005。《韓石泉醫師的生命故事》。臺北：遠流。

許丙丁。1956。〈臺南地方戲劇（三）〉。《臺南文化》，5（1）：31-40。

陳秀琍、姚嵐齡。2015。《林百貨：臺南銀座摩登五棧樓》。臺北：前衛。

陳聰信。2005。《臺南市轄境內鄉土地名尋源》。臺南：國立臺南大學臺灣文化研究所碩士論文。

傅朝卿。2013。《台灣建築的式樣脈絡》。臺北：五南。

黃信彰。2010。《工運歌聲反殖民：盧丙丁與林氏好的年代》。臺北：臺北市文化局。

黃愛華。2011。〈上海笑舞臺的變遷及演劇活動考論〉。《清末民初新潮演劇研究》。袁國興主編。廣州：廣東人民出版社。297-315。

楊貞霞。2008a。〈喧囂的片段—台南老戲院（之一）〉。《王城氣度》26：6-11。

楊貞霞。2008b。〈如戲的人生—台南老戲院（之二）〉。《王城氣度》27：1-13。

葉龍彥。1995。《光復初期台灣電影史》。臺北：國家電影資料館。

葉龍彥。1996。《新竹市戲院誌》。新竹：新竹市文化基金會。

葉龍彥。1997。《台北西門町電影史》。臺北：國家電影資料館。

葉龍彥。1998。《日治時期台灣電影史》。臺北：玉山社。

葉龍彥。2004。《台灣老戲院》。臺北：遠足文化。

臺南市文獻委員會。1958。《臺南市志稿卷六人物志》。臺南：臺南市文獻委員會。

臺南市政府。1978。《臺南市志卷首》。臺南：臺南市政府。

厲復平。2017。〈日治時期臺南市宮古座戲院考辨〉。《戲劇學刊》25：7-48。

蔡瑞月口述，蕭渥廷主編。1998。《台灣舞蹈的先知—蔡瑞月口述歷史》。臺北市：行政院文化建設委員會。

蔣朝根編著。2006。《蔣渭水留真集》。臺北：臺北市文獻委員會。

鄭樑生。2006。《日本古代史》。臺北：三民。

盧嘉興。1969。〈記臺南固園二雅之黃茂笙黃谿荃昆仲〉。《臺灣研究彙集》7：1-17。

賴品蓉。2016。《日治時期台南市戲院的出現及其文化意義》。新竹：國立清華大學台灣文學研究所碩士論文。

## ❖ 日文文獻

大園市藏。1916。《臺灣人物誌》。臺北：谷澤書店。

大園市藏。1930a。《科學と人物》。臺北：日本植民地批判社。

大園市藏。1930b。《事業界と人物》。臺北：日本植民地批判社。

大澤貞吉。1959。《臺灣關係人名簿》。橫濱：愛光新聞社。

小山權太郎。1930。《臺南市大觀》。臺北：南國寫真大觀社。

山川岩吉。1919。《臺南市改正町名地番便覽》。臺南：臺灣經世新報社南部支局。

不詳。1935。〈宮古座〉、〈世界館〉。《臺灣藝術新報》1（2）：51。臺北：臺灣藝術新報社。

不詳。1938。〈宮古座の改造〉。《臺灣自治評論》3（3）：107-108。臺北：臺灣自治評論社。

不詳。1939。〈宮古座いよいよ椅子席に改造さる〉。《臺灣公論》4（7）：
　　11。臺北：臺灣公論社。

平賀伊三。1913。《臺灣全嶋寫真帖：滯臺紀念》。臺南：平賀商店。

吉田寅太郎。1933。《續財界人の横顏》。臺北：經濟春秋社。

安倍安吉。1937。《臺南州觀光案內》。臺南：臺南州觀光案內社。

竹本伊一郎編。1939。《臺灣會社年鑑》。臺北：臺灣經濟研究會。

杉浦和作編。1928。《臺灣會社銀行錄》。臺北：臺灣實業興信所。

杉浦和作編。1929。《臺灣會社銀行錄》。臺北：臺灣實業興信所編纂部。

杉浦和作編。1930。《臺灣會社銀行錄》。臺北：臺灣實業興信所編纂部。

杉浦和作編。1931。《臺灣會社銀行錄》。臺北：臺灣實業興信所編纂部。

杉浦和作編。1932。《臺灣銀行會社錄》。臺北：臺灣實業興信所編纂部。

杉浦和作編。1933。《臺灣銀行會社錄》。臺北：臺灣實業興信所編纂部。

杉浦和作編。1934。《臺灣銀行會社錄》。臺北：臺灣實業興信所編纂部。

赤星義雄。1935。〈松竹歌劇の開演日取　二月十七日から臺北を振出しに〉。
　　《臺灣演藝と樂界》。3（2）：28。臺北：臺灣藝術通信社。

奈良速志。1939。〈三浦環女史臺灣巡演日記〉《臺灣藝術新報》5（5）：
　　27-28。臺北：臺灣藝術新報社。

岩崎潔治。1912。《台灣實業家名鑑》。臺北：臺灣雜誌社。

枠本誠一。1928。《臺灣は動く》。臺北：日本及殖民社。

南部物產共進會協贊會。1911。《南部臺灣》。南部物產共進會協贊會。

國際映画通信社。1930。《日本映画事業總覽昭和五年版》。東京：國際映画
　　通信社。

勝山吉作。1931。《台灣紹介最新寫真集》。臺北：勝山寫真館。

植鉄の旅部落格：http://liondog.jugem.jp/?eid=210。擷取日期：2016年9月6日。

歌舞伎座官方網站。〈歌舞伎座の変遷〉。歌舞伎座官方網站。http://www.
　　kabuki-za.co.jp/siryo/transition.html。擷取日期：2016年8月5日。

臺南市勸業協會。1934。《臺南市商工案內》。臺南：臺南市勸業協會。

臺南州商品陳列館。1933。《臺灣州商工名鑑（昭和八年版）》。臺南：臺南

　　州商品陳列館。

臺灣交通問題調查研究會。1938。《旅と運輸》14。臺北：臺灣交通問題調查
　　研究會。

臺灣新聞社。1918。《臺灣商工便覽（大正7年版）》。臺中：臺灣新聞社。

臺灣新聞社。1919。《臺灣商工便覽（大正8年版）》。臺中：臺灣新聞社。

臺灣總督府交通局鐵道部。1934。《臺灣鐵道旅行案內（昭和九年版）》。臺
　　北：臺灣總督府交通局鐵道部。

興南新聞社。1943。《臺灣人士鑑》。臺北：興南新聞社。

鹽見喜太郎　編。1939。《臺灣銀行會社錄》。臺北：臺灣實業興信所編纂部。

## ❖ 電子資料庫

《臺灣日日新報》電子資料庫。臺北：大鐸資訊。

《臺灣日日新報－漢珍／YUMANI清晰電子版》電子資料庫。臺北：漢珍數
　　位圖書。

《漢文臺灣日日新報》電子資料庫。臺北：漢珍數位圖書。

《日治時期台灣報刊戲曲資料檢索光碟》。徐亞湘主編。宜蘭：國立傳統藝術
　　中心。

「中國近代報刊電子資料庫－《臺灣民報》系列」。北京：中國教育圖書進出
　　口有限公司。

「臺灣電影史研究史料資料庫」。李道明主編。http://twfilmdata.tnua.edu.tw/。

「臺灣日記知識庫－吳新榮日記」。中央研究院台灣史研究所。http://taco.ith.
　　sinica.edu.tw/tdk/%E5%90%B3%E6%96%B0%E6%A6%AE%E6%97%A5%
　　E8%A8%98。

## ❖ 紙本報紙

《臺南新報》復刻本。吳青霞總編輯。2009。臺南：國立臺灣歷史博物館、臺南市立圖書館。

《臺灣日報》復刻本。吳青霞總編輯。2011-2012。臺南：國立臺灣歷史博物館、臺南市立圖書館；新北：國立中央圖書館臺灣分館；臺北：國立臺灣大學圖書館。

《臺灣日日新報》復刻本。1994-1995。臺北：五南圖書。

《臺灣民聲日報》。1961-12-16。臺中：臺灣民聲日報社。

## ❖ 地圖

不詳。1907。〈臺南市街全圖〉。黃武達編著。2006。《日治時期臺灣都市發展地圖集》。臺北：南天。

不詳。1929。〈臺南市區改正圖〉。黃武達編著。2006。《日治時期臺灣都市發展地圖集》。臺北：南天。

不詳。1907。〈市區改正臺南市街全圖〉。不詳。（劉克全先生收藏）

中央研究院人社中心GIS專題中心。2016。「臺灣百年歷史地圖」[online]。http://gissrv4.sinica.edu.tw/gis/twhgis/

木谷佐一。1929。〈大日本職業別明細圖第170號－臺南市〉。東京：東京交通社。（劉克全先生收藏）

木谷彰佑。1936。〈大日本職業別明細圖第448號－臺南市〉。黃武達編著。2006。《日治時期臺灣都市發展地圖集》。臺北：南天。

林煥堂。1959。〈臺南市街圖〉。臺北：大眾文化社。

黑田菊之助。1915。〈臺南市全圖〉。黃武達編著。2006。《日治時期臺灣都市發展地圖集》。臺北：南天。

Do歷史81　PC0645

# 府城‧戲影‧寫真：
## 日治時期臺南市商業戲院

作　　　者／厲復平
責任編輯／徐佑驊
圖文排版／楊家齊
封面設計／蔡瑋筠

出版策劃／獨立作家
發　行　人／宋政坤
法律顧問／毛國樑　律師
製作發行／秀威資訊科技股份有限公司
　　　　　地址：114 台北市內湖區瑞光路76巷65號1樓
　　　　　電話：+886-2-2796-3638　傳真：+886-2-2796-1377
　　　　　服務信箱：service@showwe.com.tw
展售門市／國家書店【松江門市】
　　　　　地址：104 台北市中山區松江路209號1樓
　　　　　電話：+886-2-2518-0207　傳真：+886-2-2518-0778
網路訂購／秀威網路書店：https://store.showwe.tw
　　　　　國家網路書店：https://www.govbooks.com.tw

出版日期／2017年2月　BOD一版　定價／300元

|獨立|作家|
Independent Author

寫自己的故事，唱自己的歌

府城.戲影.寫真：日治時期臺南市商業戲院 / 厲
復平著. -- 一版. -- 臺北市：獨立作家,
2017.02
 面； 公分. -- (Do歷史；81)
BOD版
ISBN 978-986-94308-1-4(平裝)

1. 電影院 2. 歷史 3. 日據時期 4. 臺南市

981.933       106000658

國家圖書館出版品預行編目

# 讀 者 回 函 卡

感謝您購買本書，為提升服務品質，請填妥以下資料，將讀者回函卡直接寄回或傳真本公司，收到您的寶貴意見後，我們會收藏記錄及檢討，謝謝！
如您需要了解本公司最新出版書目、購書優惠或企劃活動，歡迎您上網查詢或下載相關資料：http:// www.showwe.com.tw

您購買的書名：＿＿＿＿＿＿＿＿＿＿＿＿＿＿＿＿＿＿＿＿＿＿＿

出生日期：＿＿＿＿＿年＿＿＿＿＿月＿＿＿＿＿日

學歷：□高中 (含) 以下　　□大專　　□研究所 (含) 以上

職業：□製造業　□金融業　□資訊業　□軍警　□傳播業　□自由業
　　　□服務業　□公務員　□教職　　□學生　□家管　　□其它＿＿＿

購書地點：□網路書店　□實體書店　□書展　□郵購　□贈閱　□其他

您從何得知本書的消息？

　□網路書店　□實體書店　□網路搜尋　□電子報　□書訊　□雜誌

　□傳播媒體　□親友推薦　□網站推薦　□部落格　□其他＿＿＿＿＿＿

您對本書的評價：（請填代號　1.非常滿意　2.滿意　3.尚可　4.再改進）

　封面設計＿＿＿　版面編排＿＿＿　內容＿＿＿　文／譯筆＿＿＿　價格＿＿＿

讀完書後您覺得：

　□很有收穫　□有收穫　□收穫不多　□沒收穫

對我們的建議：＿＿＿＿＿＿＿＿＿＿＿＿＿＿＿＿＿＿＿＿＿＿＿

＿＿＿＿＿＿＿＿＿＿＿＿＿＿＿＿＿＿＿＿＿＿＿＿＿＿＿＿＿＿＿

＿＿＿＿＿＿＿＿＿＿＿＿＿＿＿＿＿＿＿＿＿＿＿＿＿＿＿＿＿＿＿

＿＿＿＿＿＿＿＿＿＿＿＿＿＿＿＿＿＿＿＿＿＿＿＿＿＿＿＿＿＿＿

11466
台北市內湖區瑞光路 76 巷 65 號 1 樓

# 獨立作家讀者服務部　　　收

..........................................................................................

（請沿線對折寄回，謝謝！）

姓　　　名：＿＿＿＿＿＿＿＿　年齡：＿＿＿＿　性別：□女　□男

郵遞區號：□□□□□

地　　　址：＿＿＿＿＿＿＿＿＿＿＿＿＿＿＿＿＿＿＿＿＿＿

聯絡電話：(日)＿＿＿＿＿＿＿＿＿　(夜)＿＿＿＿＿＿＿＿＿＿

E-mail：＿＿＿＿＿＿＿＿＿＿＿＿＿＿＿＿＿＿＿＿